Photo Essay

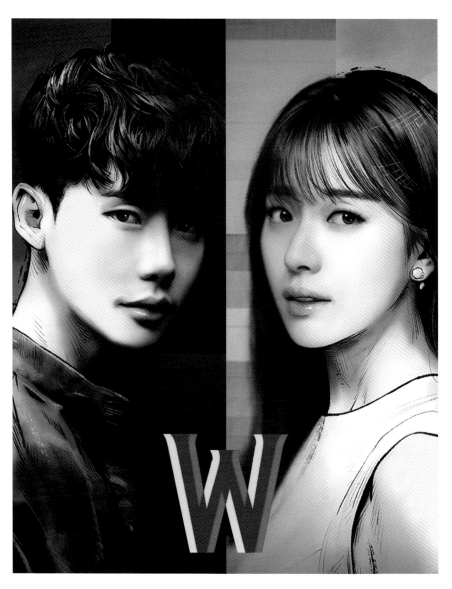

兩 個 世 界

珍 藏 影 像 寫 真

以天馬行空的想像力，
創作出有脈絡的故事

「和漫畫世界的男主角談戀愛會怎麼樣？」「如果知道自己是當紅漫畫的主角，又會如何？」……雖然已經有無數的網路漫畫、小說、戲劇和電影，都曾以相關題材為主題，不過像《W》一樣充滿戲劇張力與故事性的連續劇，則屬首見。

人類的想像力能到什麼程度呢？ 在《W》中存在著兩個世界，一個是女主角生活的真實世界，另一個是男主角生活的網路漫畫世界，也就是虛擬的世界。

在《W》中，各自分離的兩個世界由於男、女主角的交集而被改變，這種根本不可能的假設在此劇中被創造，展開「在現實世界也可能會發生」的想像。人們被這齣以天馬行空的假設所拍攝的連續劇吸引，心情也隨著劇情起伏。

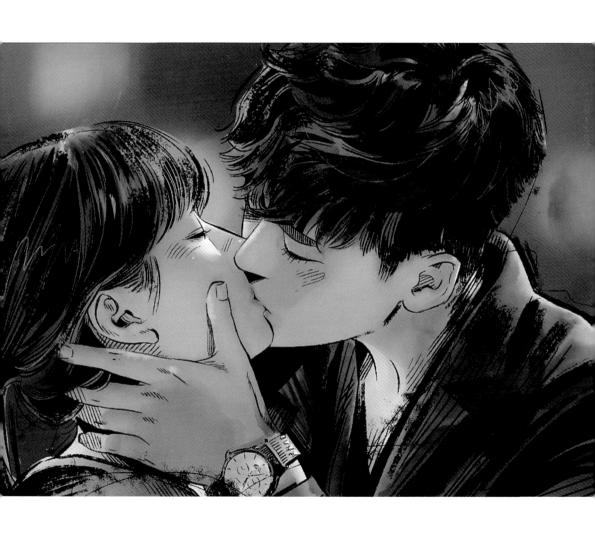

一開始，姜哲只是網路漫畫的主角，但他不願意自己的人生被別人操控，因此透過自己的自由意志，開拓自己的人生。只要姜哲一遇到危險，吳妍珠就會被吸入網路漫畫的世界、幫助姜哲。原本各自生活在兩個不同世界的兩人就這樣相愛了，卻因為各自生活在不同的世界，只能不斷地思念著對方。

　　我們之所以會被這種非現實、充滿想像力的故事吸引，是因為這齣劇中處處存在著「脈絡的要素」，還有故事持續提供給我們的「有脈絡可循的訊息」。在《W》中，透過主角不斷進出兩個雖然完全不同、卻又完美協調的世界，確實讓我們體認到人類的價值與愛，同時也刺激了人類無限的想像力與思考力。

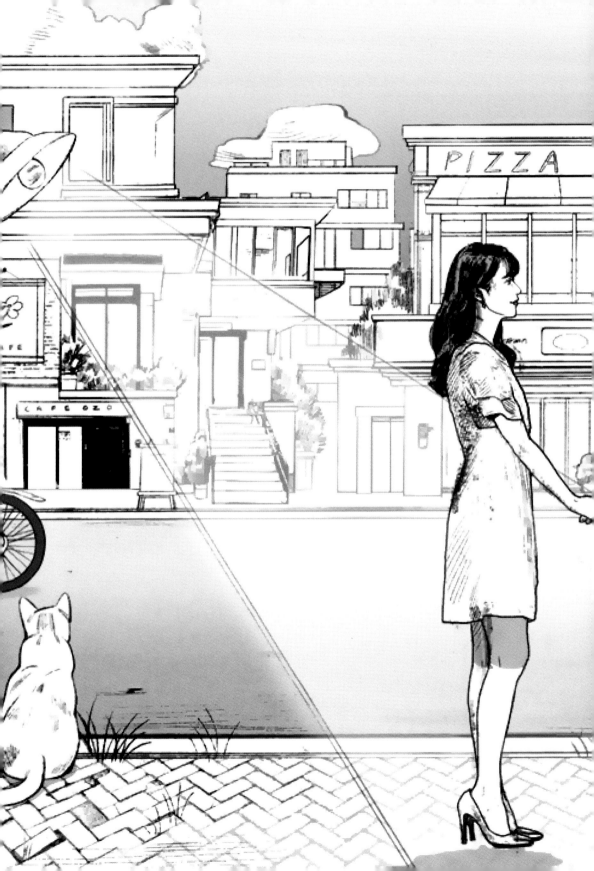

Contents

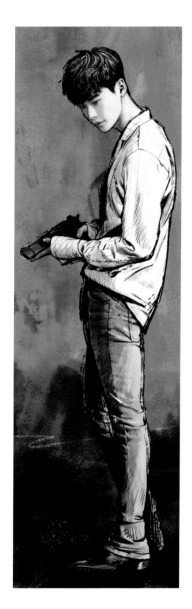

W

HE

姜哲（30歲）李鍾碩 飾

雅典奧運男子射擊金牌得主。

JN國際共同代表，

同時也是電視台《CHANNEL W》的所有人。

個人資產高達8000億韓幣，高不可攀的青年富豪。

你以為只有這樣嗎？

能激發女人母性特質的花美男外貌，

模特兒般完美的九頭身比例，

加上天才般的頭腦與韌性，

甚至充滿紳士風度和幽默感——

這個男人完美得不像真的人！

但是有一天，一個女人出現在姜哲面前，

她救了姜哲的性命後，又突然消失無蹤，

姜哲直覺這個謎樣的女人是能解開所有祕密的存在，

因此開始尋找這個女人！

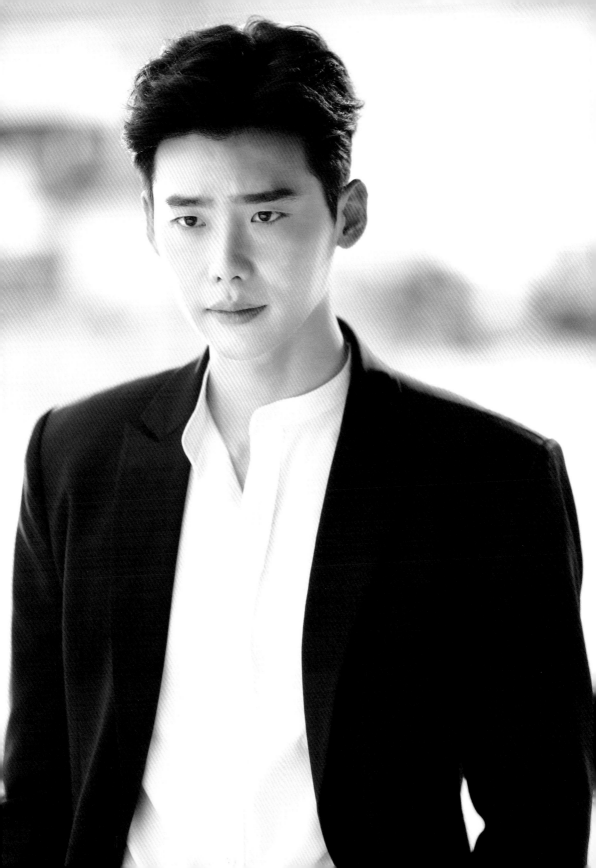

W

SHE > > > ## 吳妍珠（30歲） **韓孝周 飾**

明世醫院胸腔外科 住院醫師R2

在媽媽的強勢逼迫下考上醫大，

從不覺得自己有能力，也不認為醫生這個工作適合自己。

自認擁有 令人瘋狂的美貌！

但從沒和男人約過會，在醫院中埋葬著自己的青春，

終於有一天，這女人遇到了一個

百分百符合自己理想型的男人……

她未來的人生將和這個男人牽扯不清，

已經成為可預見的事實。

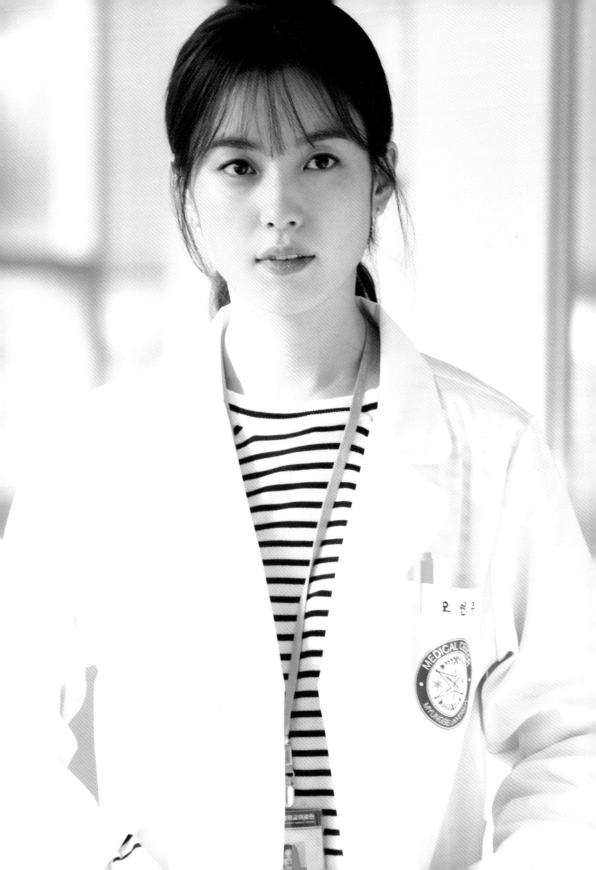

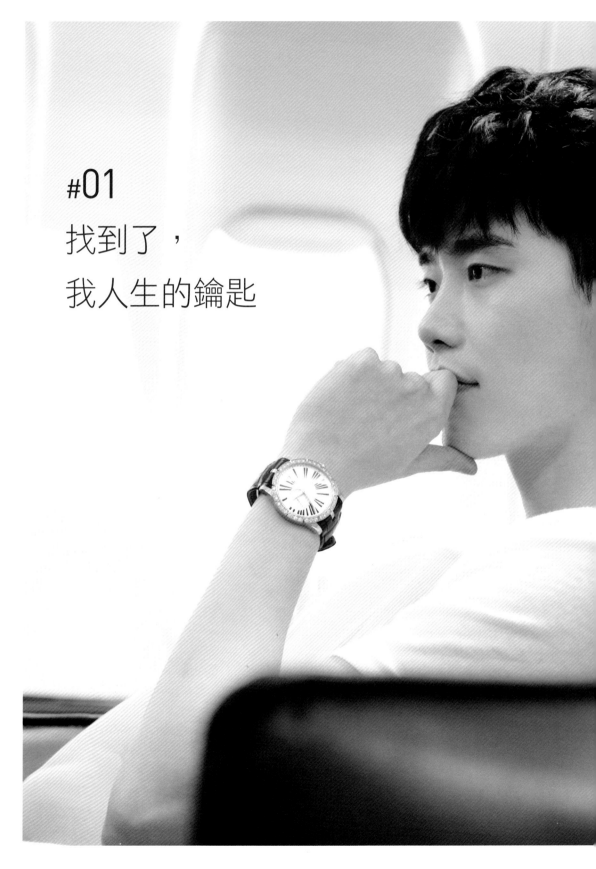

#01
找到了，
我人生的鑰匙

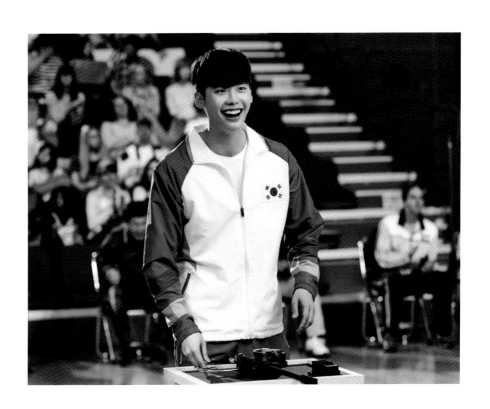

韓國的姜哲選手現在準備挑戰金牌。

完全沒有參賽經驗的十七歲學生，

現在被評選為世界排名前三名，

臉蛋也長得很可愛吧？

啊！在剩下一秒的時候射擊了！

結果是——

韓國的姜哲選手——

得到了金牌！

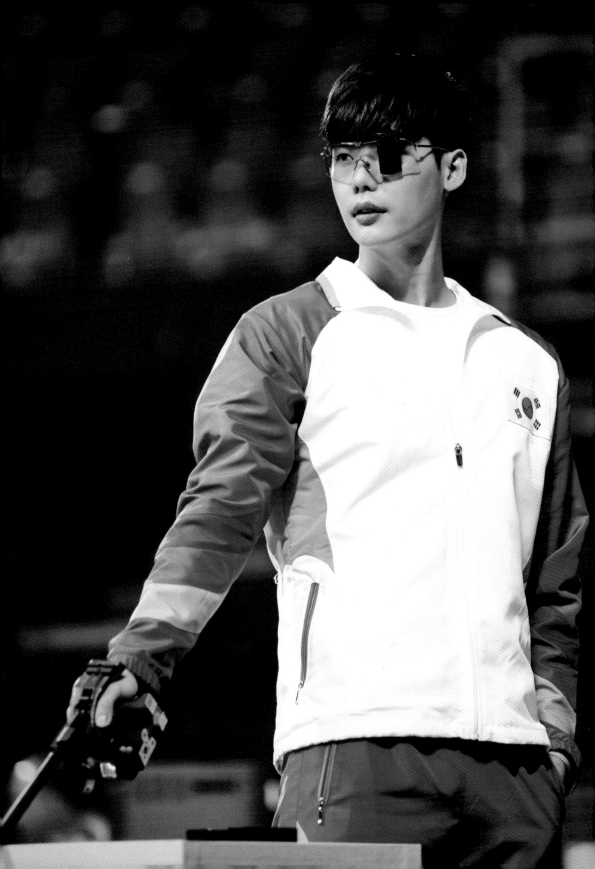

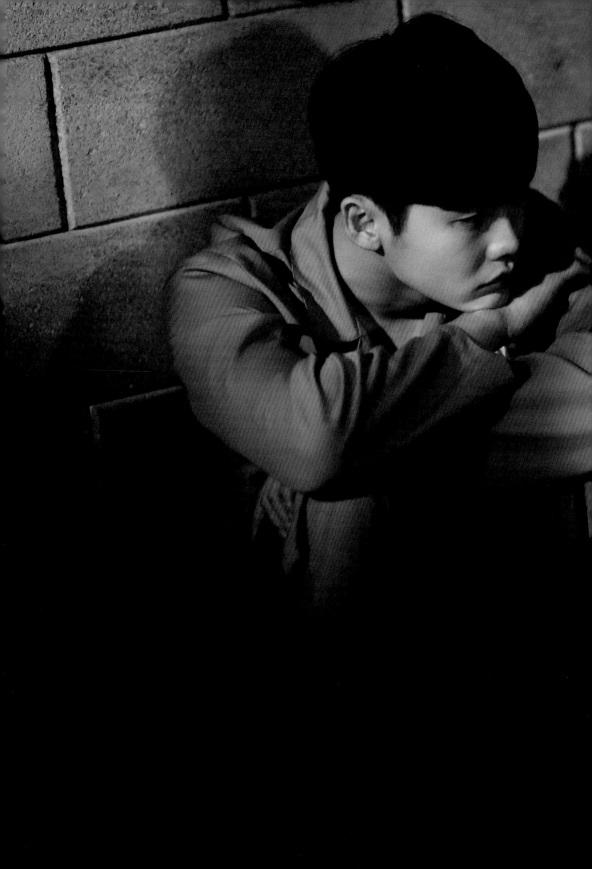

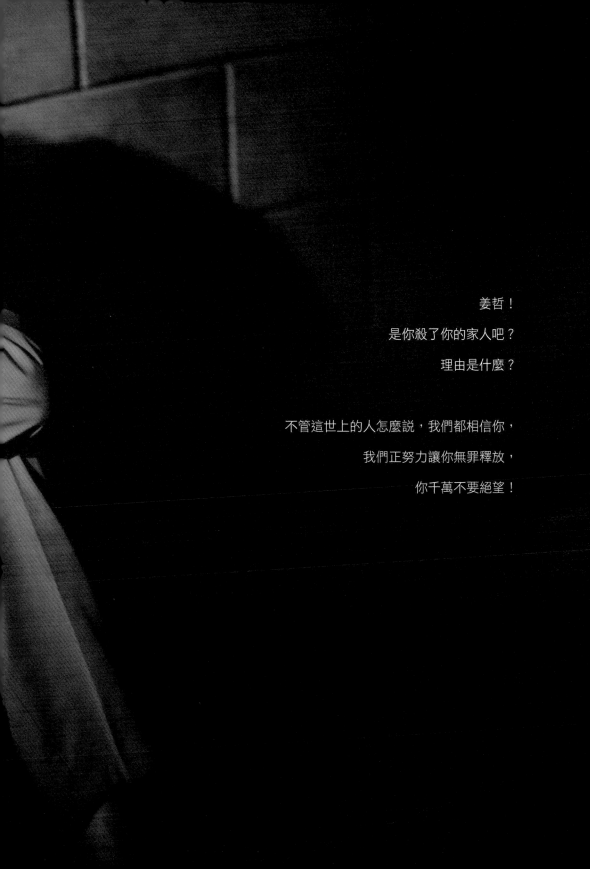

姜哲！

是你殺了你的家人吧？

理由是什麼？

不管這世上的人怎麼說，我們都相信你，

我們正努力讓你無罪釋放，

你千萬不要絕望！

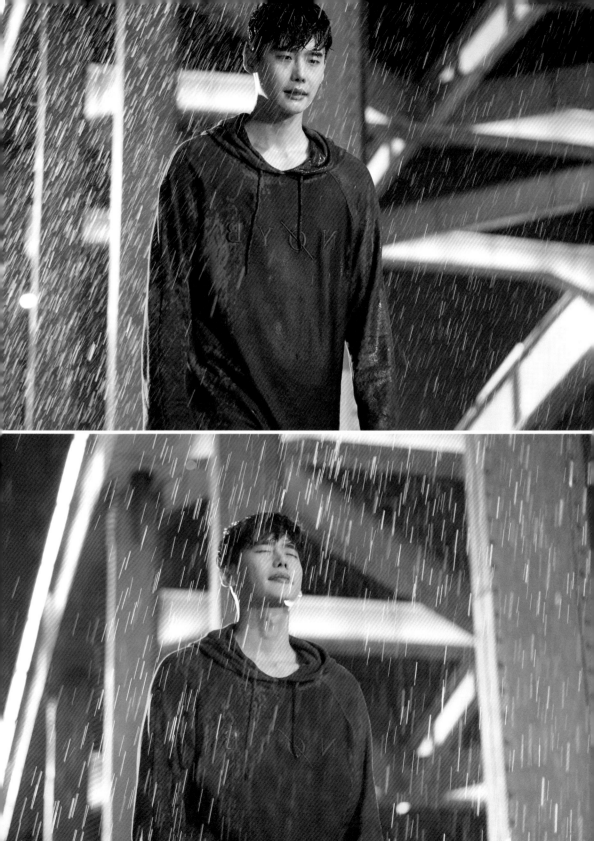

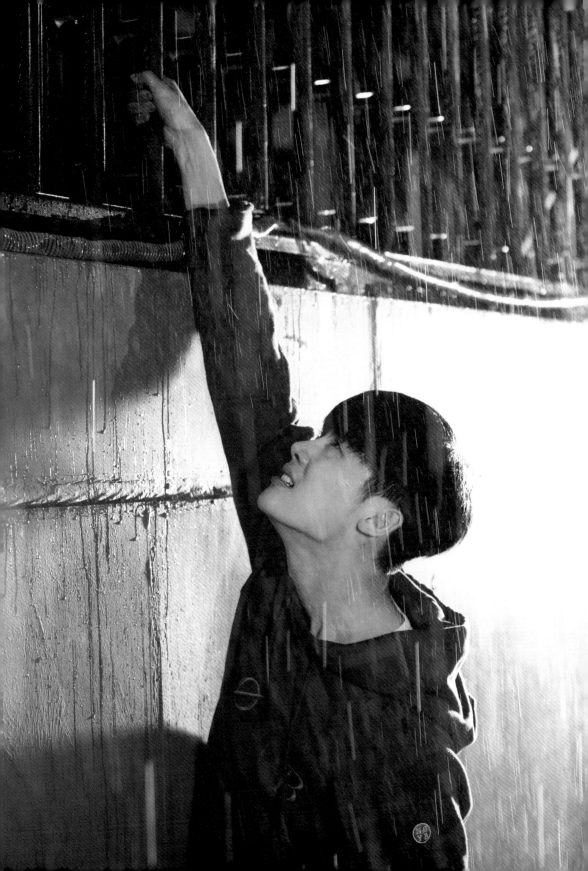

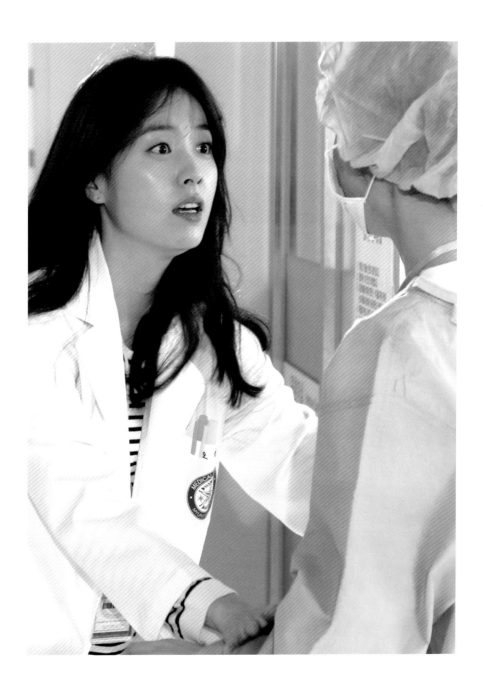

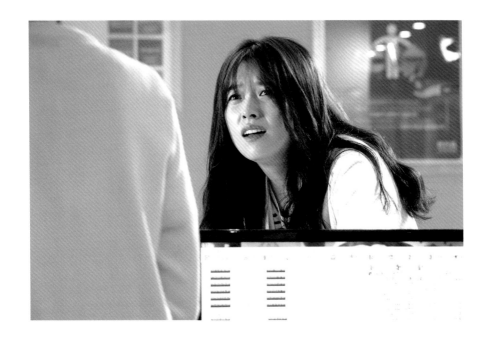

都叫妳多久了，現在才出現？

找死啊？

對不起！

我再也不敢了！

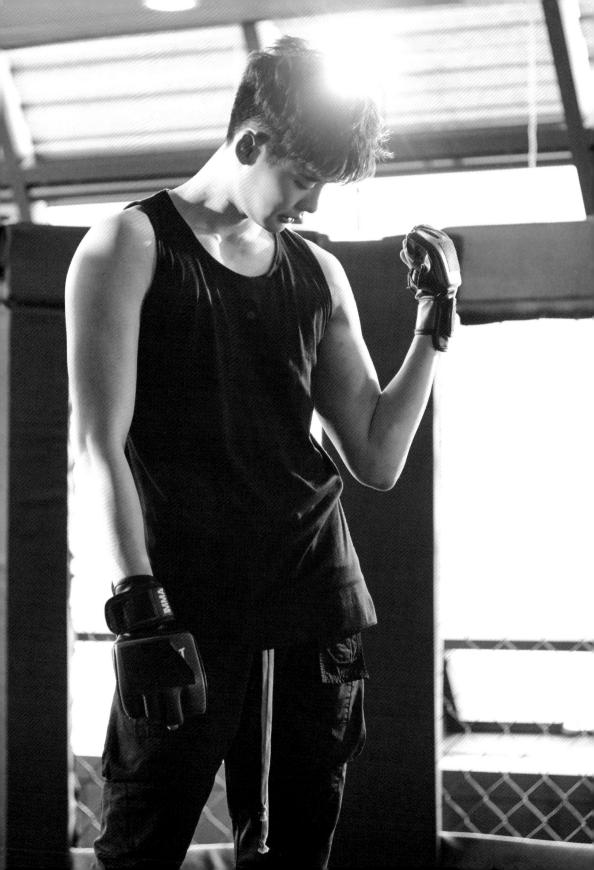

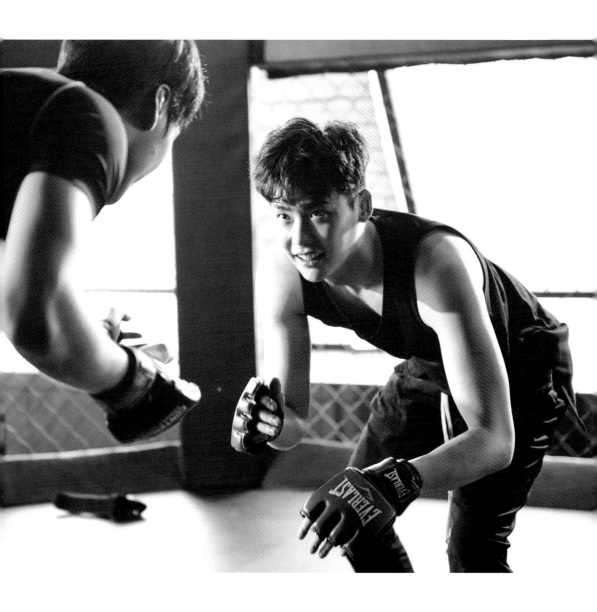

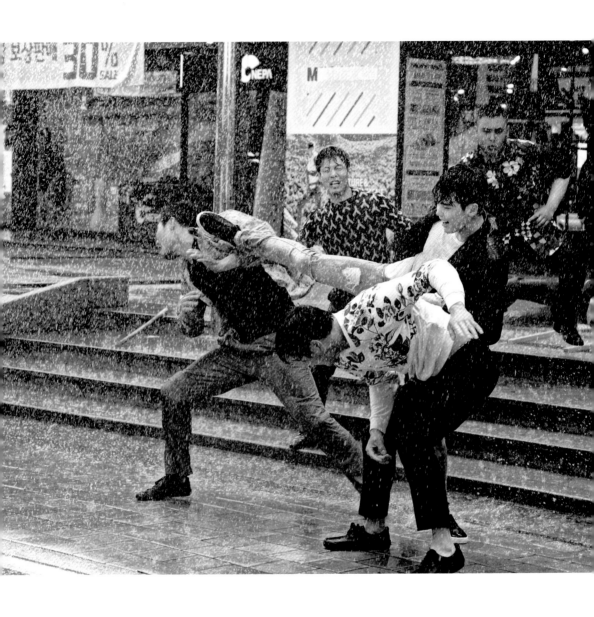

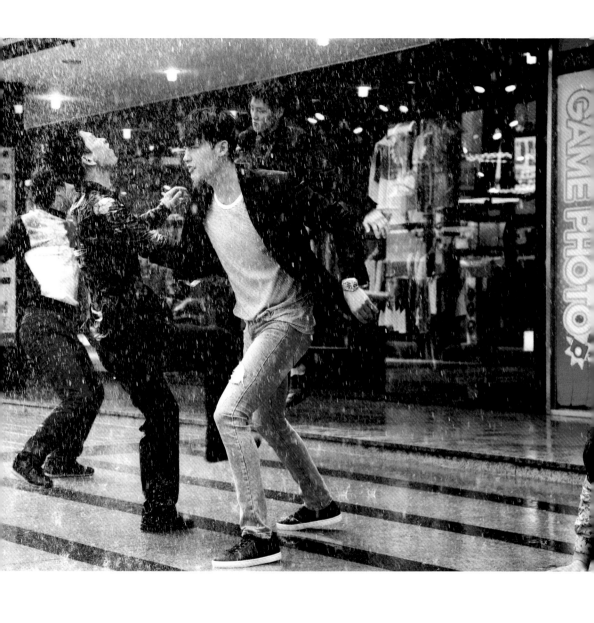

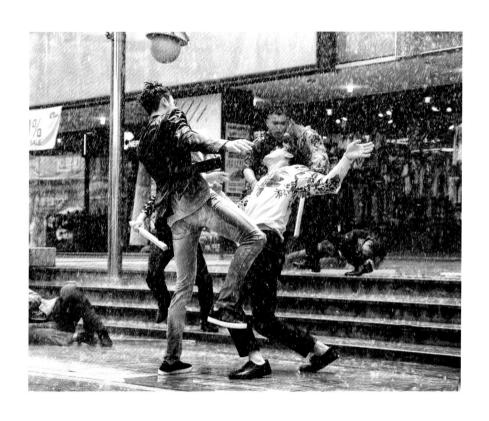

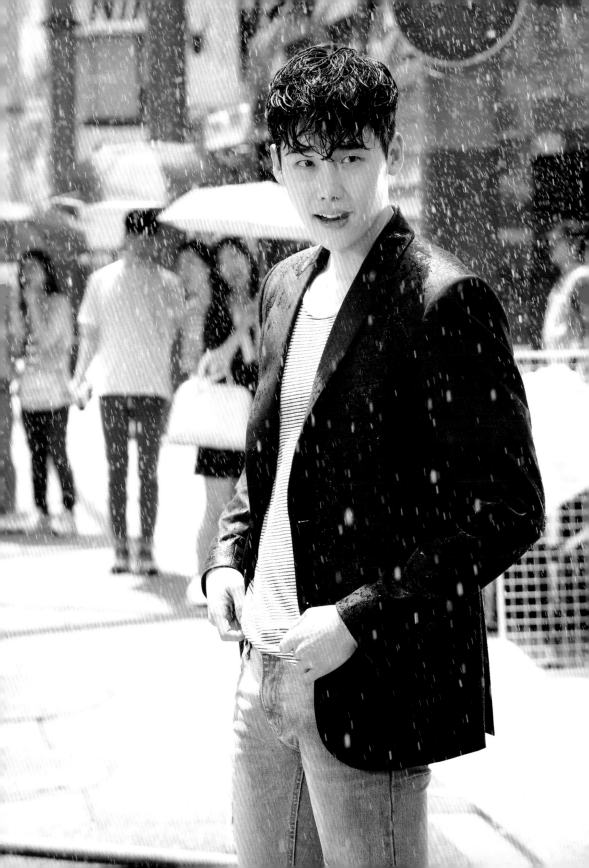

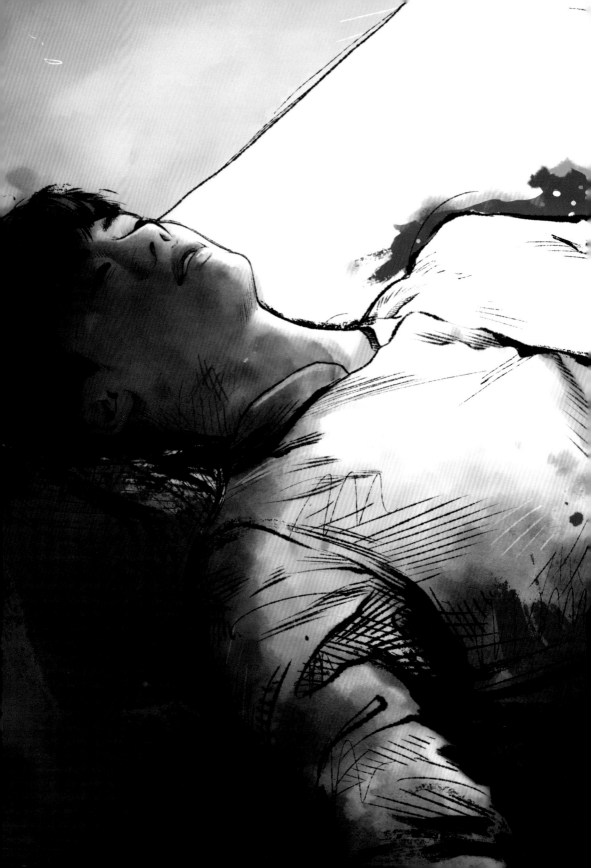

鮮紅如火的血。

妍珠的手不知為何沾上了鮮紅色的血，

她覺得心臟緊縮得像要停止跳動了一般，

經過幾秒的猶豫與害怕後，終於慢慢轉過頭去⋯⋯

一隻血跡斑斑的手正抓著她的衣服。

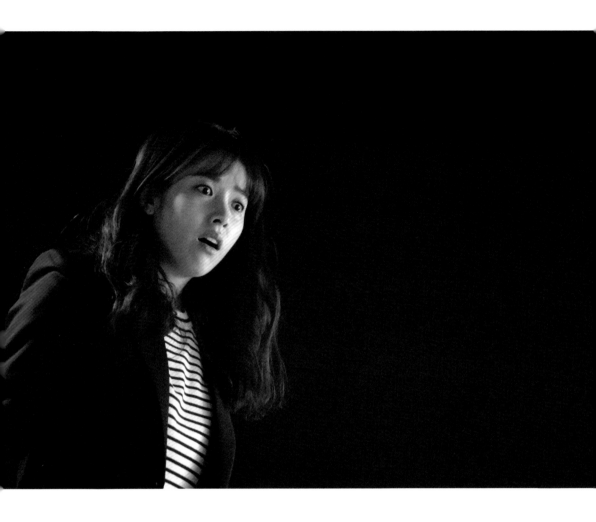

怎麼回事？這是哪裡？

我怎麼會在這裡？

你有聽到我在說話嗎？

喂！你振作點！

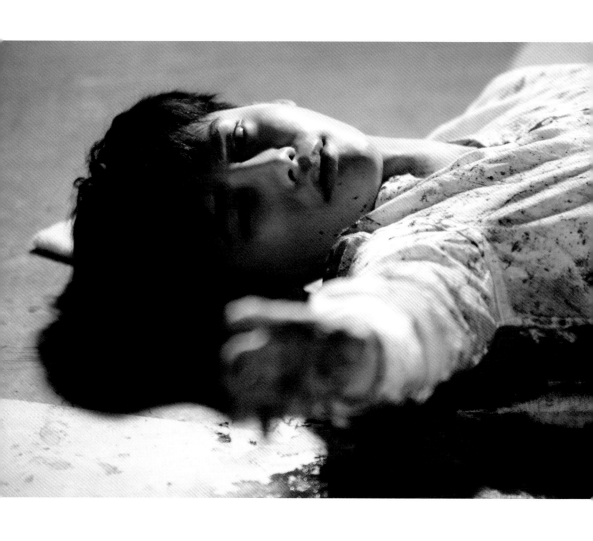

這個眼神實在太熟悉了，

他分明就是姜哲！

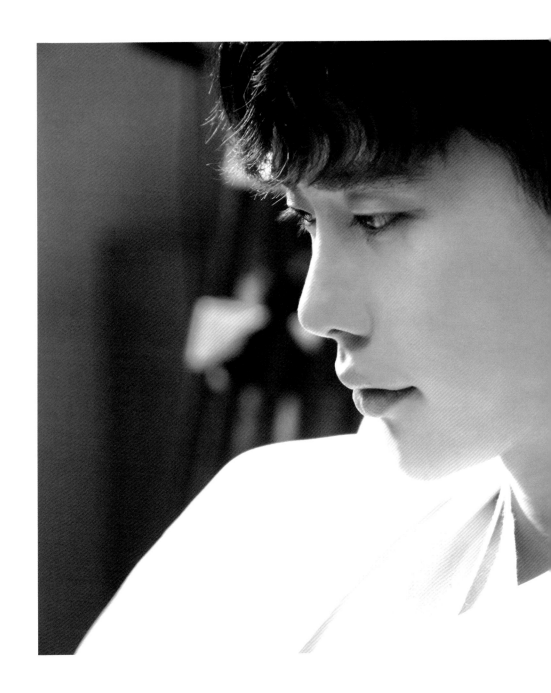

一定要找到！

因為我人生的鑰匙，

好像就掌握在

這個女人手中。

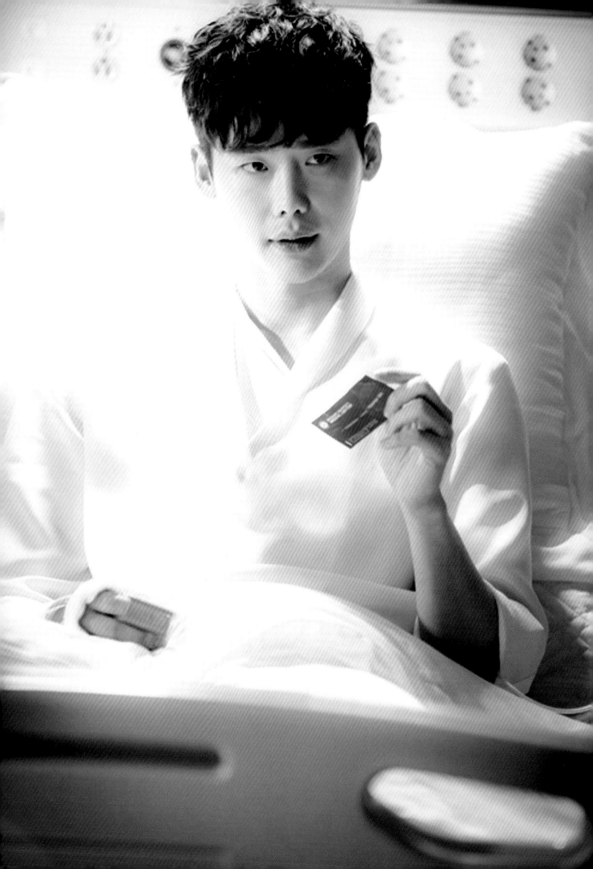

吳妍珠，

妳現在在哪裡？

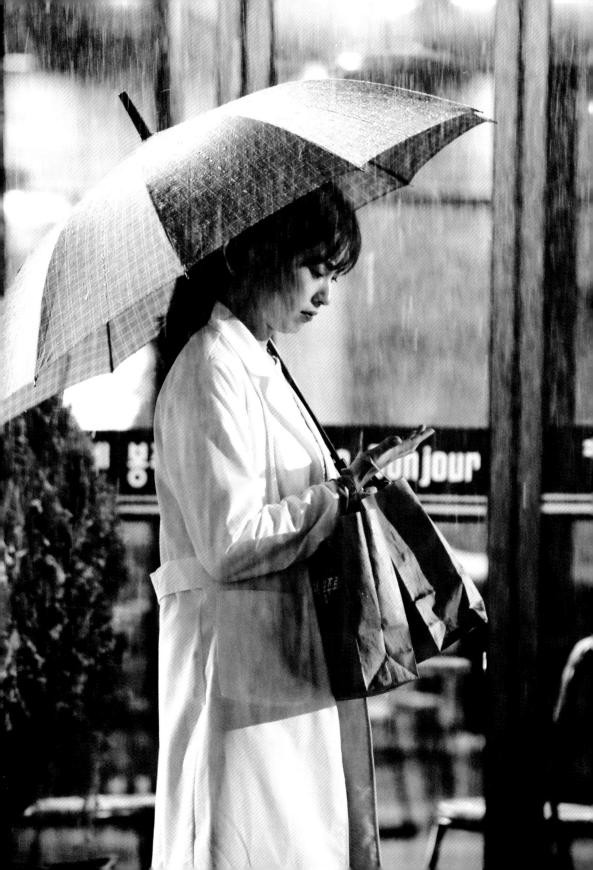

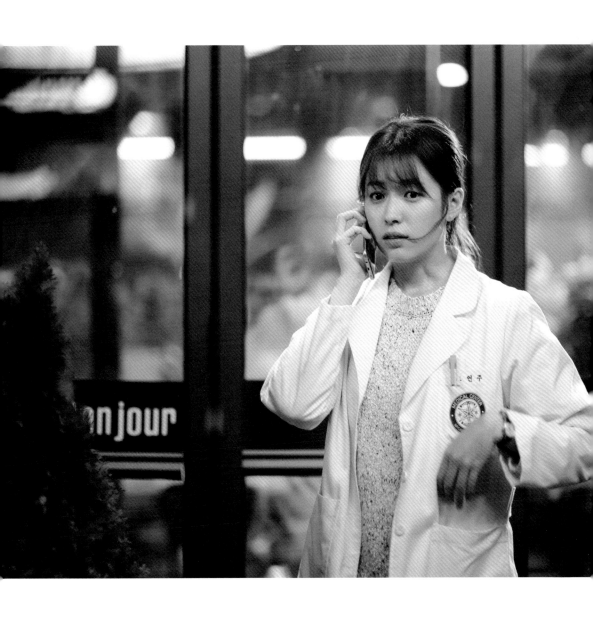

《W》真實存在於另一個世界中啊！

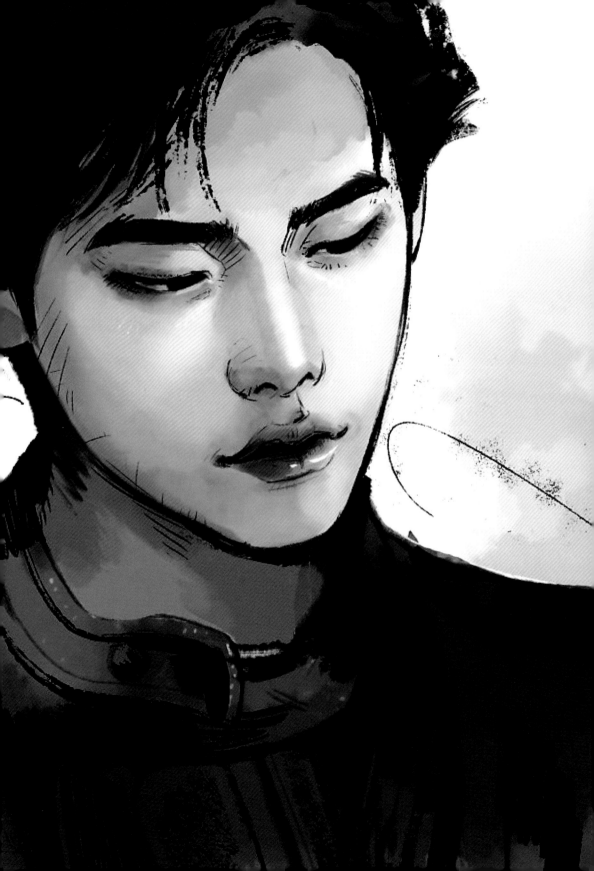

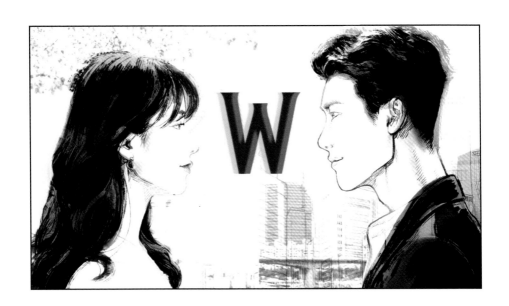

真正的姜哲生活的世界，我看到了！

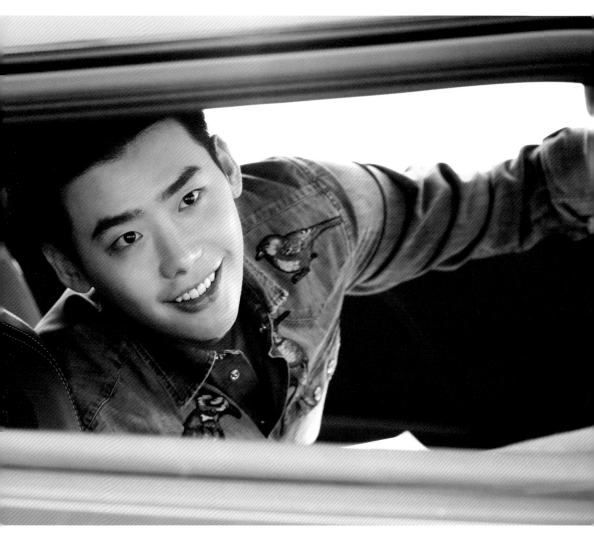

吳妍珠小姐，最近過得好嗎？我們應該見一面吧！

咦？

今天有時間嗎？

……有。

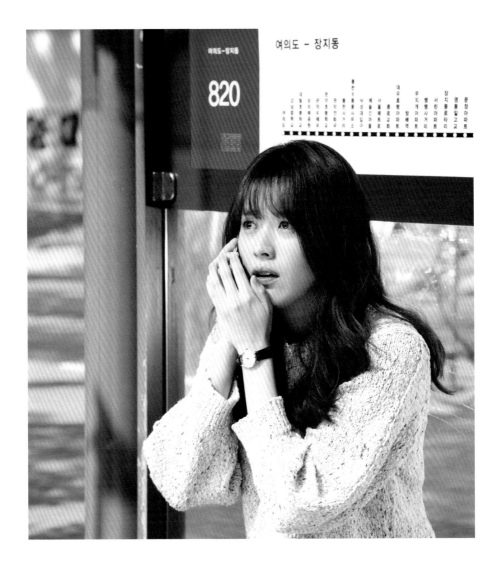

妳在哪裡？

我在醫院附近的⋯⋯公車站。

等著，

我過去找妳。

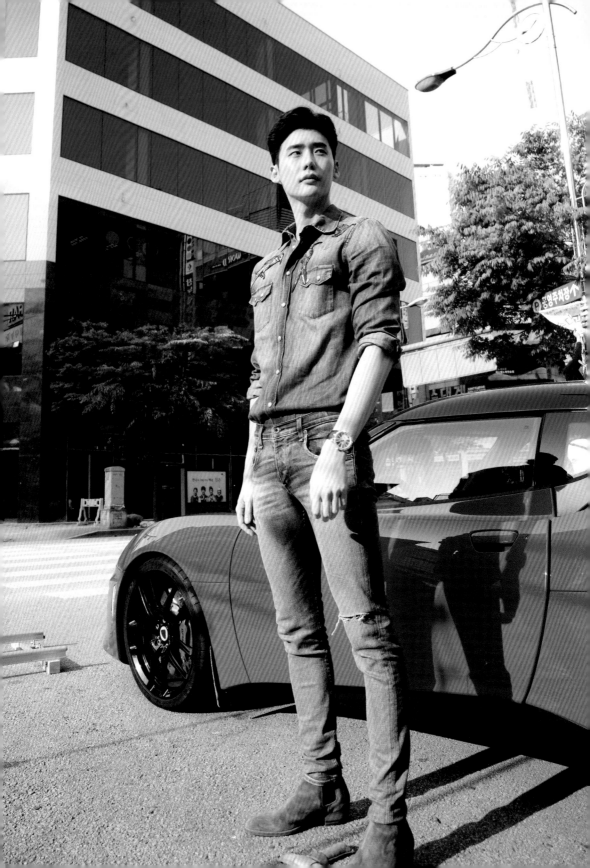

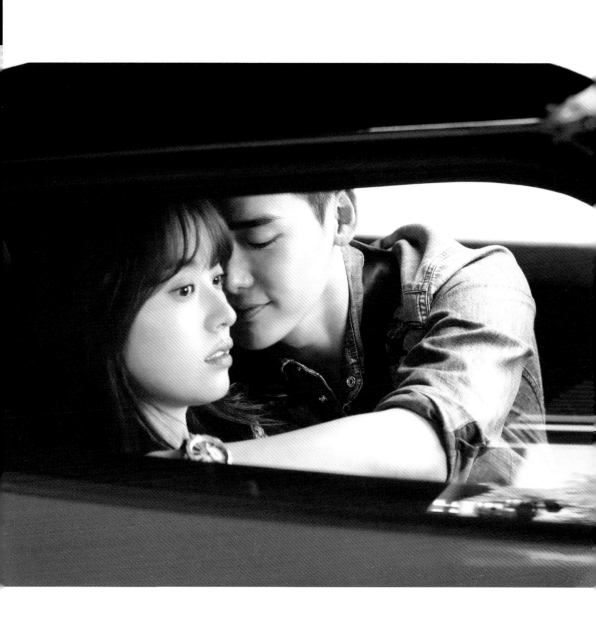

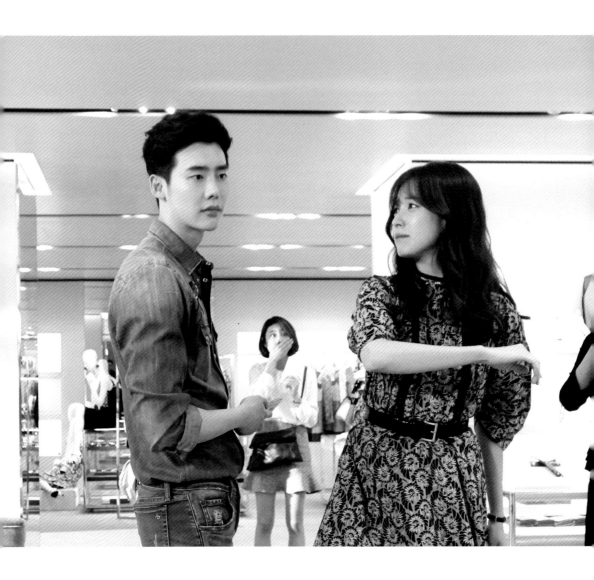

為什麼我買衣服給妳，卻要挨耳光？

這是什麼意思，妳可得好好解釋。

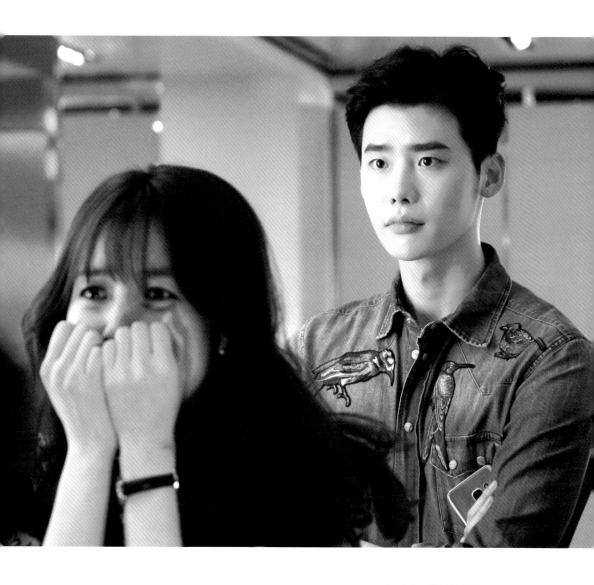

你應該受到衝擊了吧？

這程度應該足夠當作ENDING了吧？

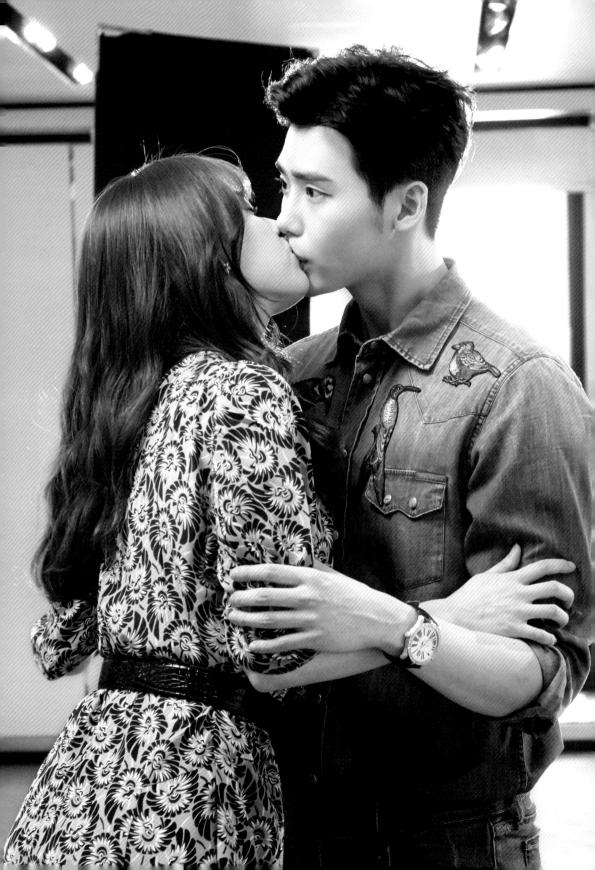

難道是……這個？

終於回來了……

最適合的ENDING

果然還是吻戲場面啊。

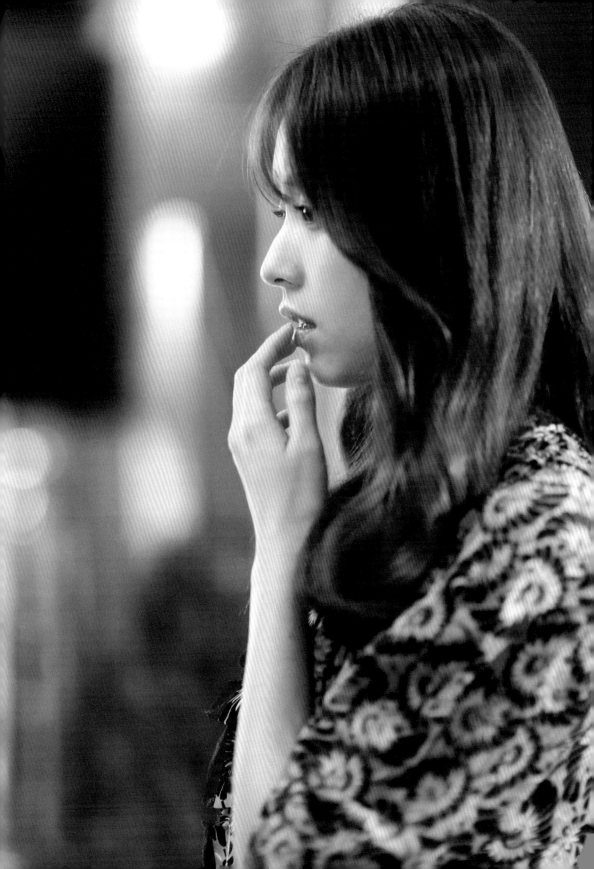

醒了嗎？

覺得怎樣？

頭很暈⋯⋯

這裡是哪裡？

我的房間，

是我住的地方。

飯店頂樓套房？

妳怎麼知道？

果然沒有什麼是妳不知道的呢。

我都知道。

妳還知道什麼？

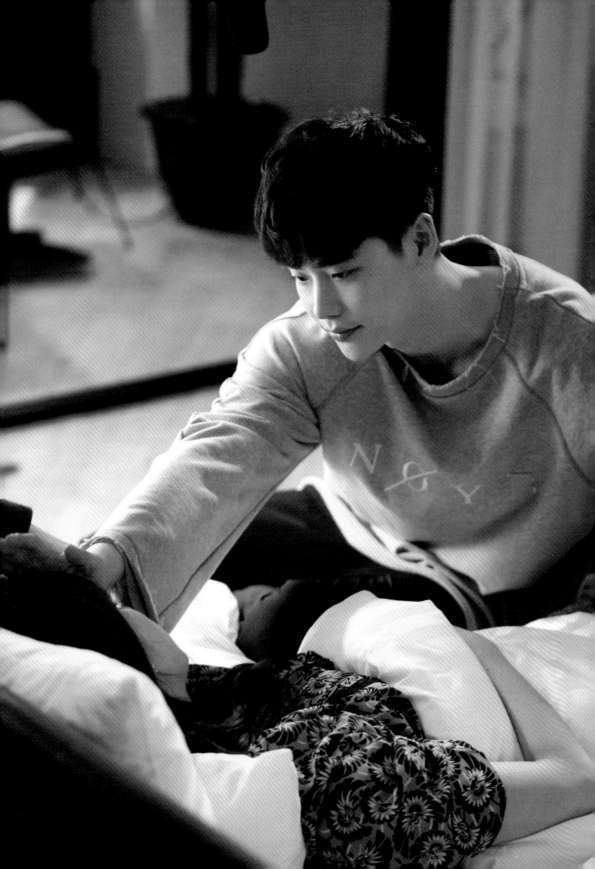

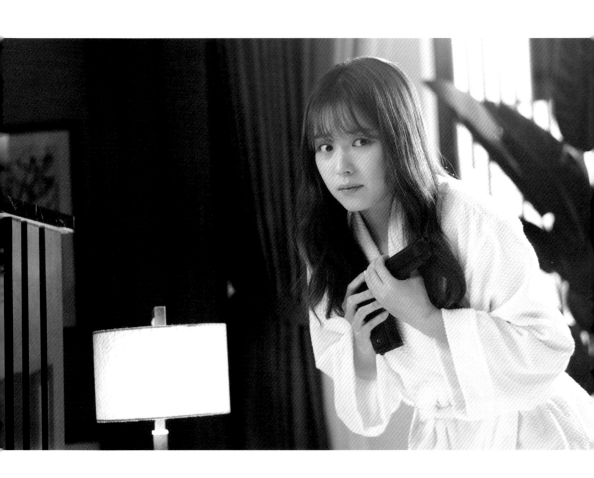

怎麼辦？

怎麼辦？

該做什麼？

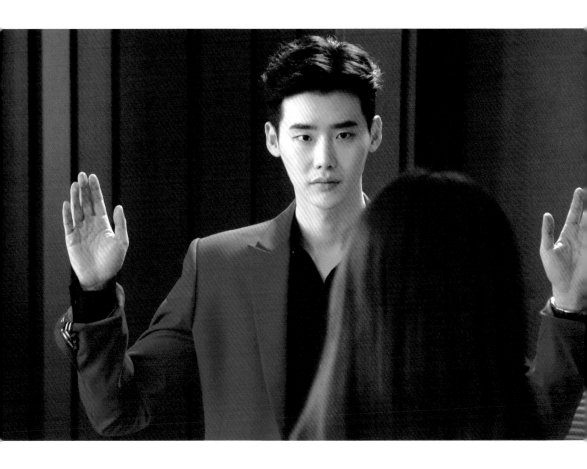

妳又開始了，吳妍珠小姐。

不要過來，我會開槍喔！

那妳就開槍吧。

啊⋯⋯叫你不要過來了！很危險！我說真的！

都要開槍了，幹嘛還擔心別人。

我真的開槍囉！

你……你幹嘛這樣？

妳是怎麼消失的？

那天為什麼對我又打又親的？

因為得那樣做才能消失。

KISS？

妳是說，要KISS才能消失？

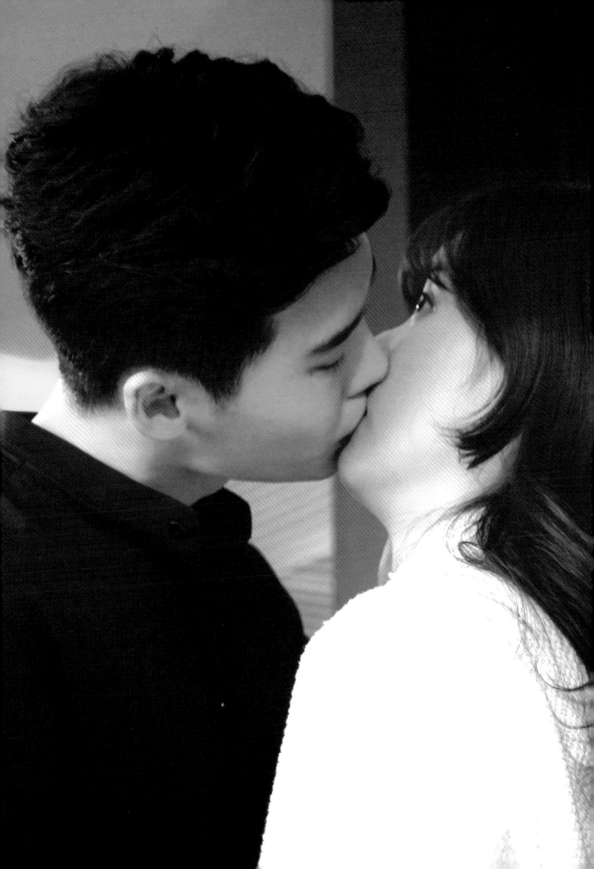

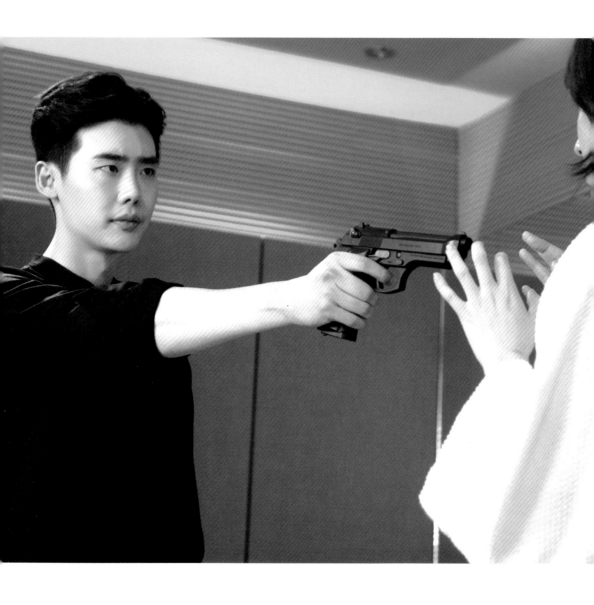

因為你是主角。

主角？

什麼主角？

吳妍珠小姐，妳現在很巧妙地只描述現象，

　　卻對其後真正重要的脈絡避而不談。

等一下。

怎麼了？

小心點。

我現在出去，難道又會死嗎？

如果我人在「這裡」就無法知道，
所以無法幫你。

在「那裡」就能知道嗎？

是的。

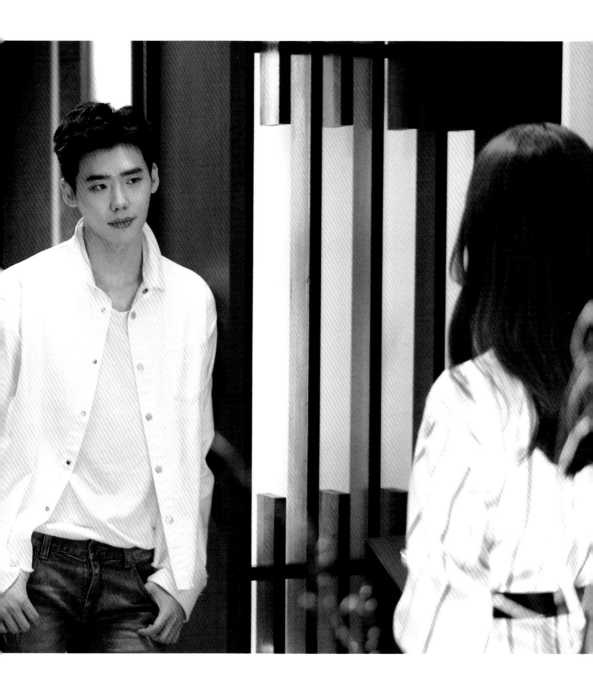

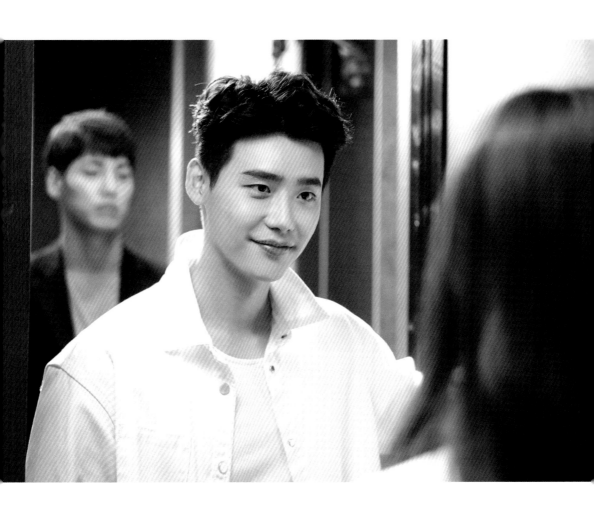

後來，我才知道我一直被召喚到這裡來的理由，

因為這個男人說，我是他「人生的鑰匙」。

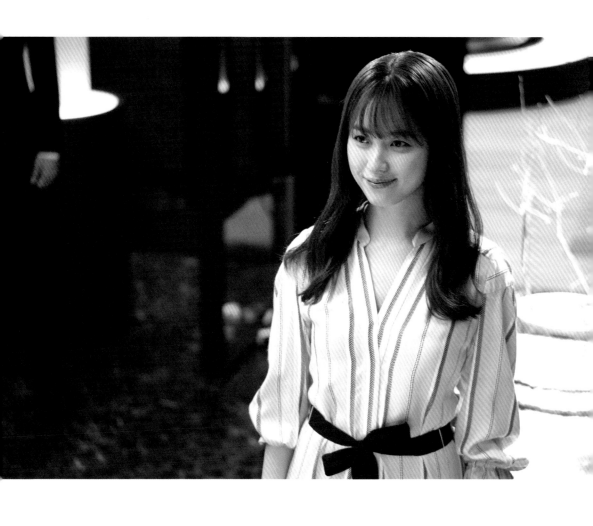

從那時候起，這部漫畫的女主角就換人了——

換成了吳妍珠。

喂？

在做什麼？過得好嗎？

我怎麼會變成代表您的未婚妻了？

不開心嗎？

也不是啦……

被男朋友知道的話，會很為難嗎？

我沒有男朋友。

妳沒有男朋友？怎麼會？

誰規定一定要有男朋友的？

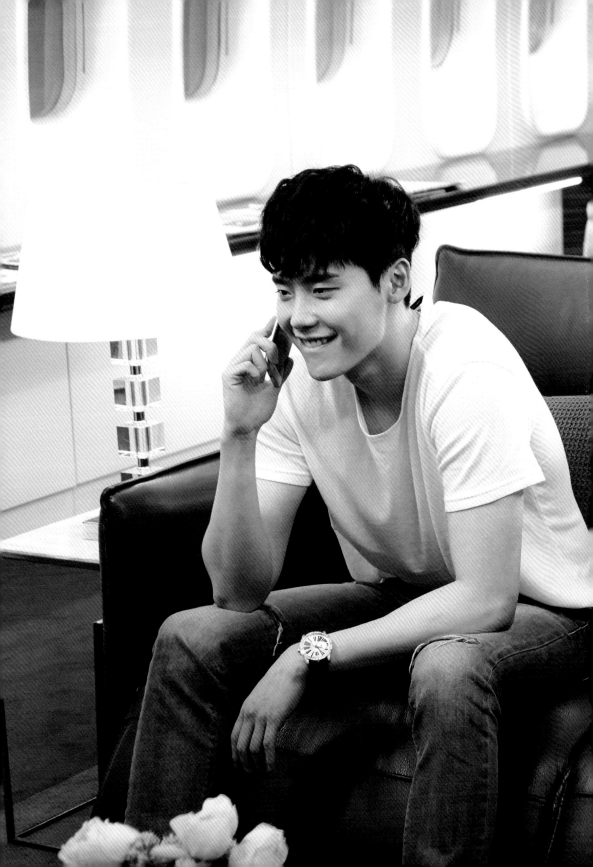

想回家的話，隨時打電話給我。

知道吧？

……

晚安。

我愛你！

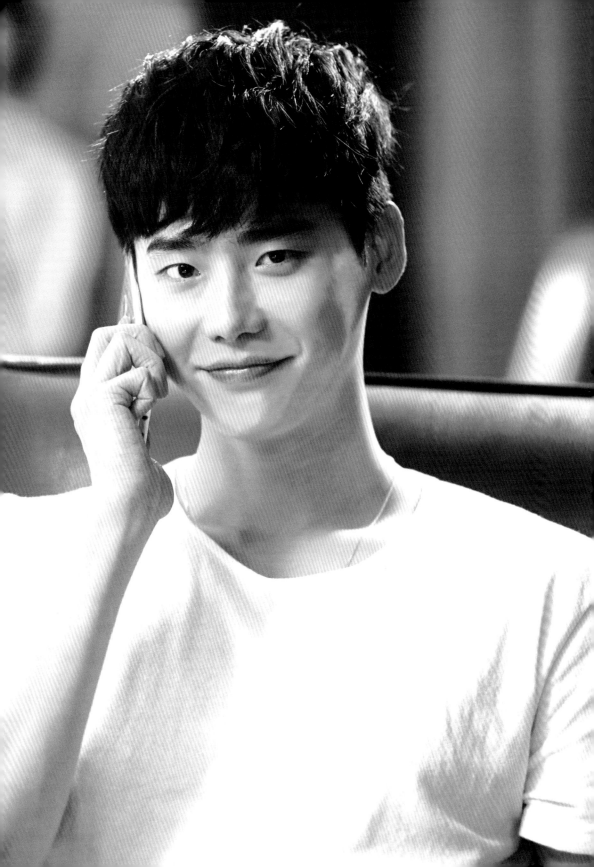

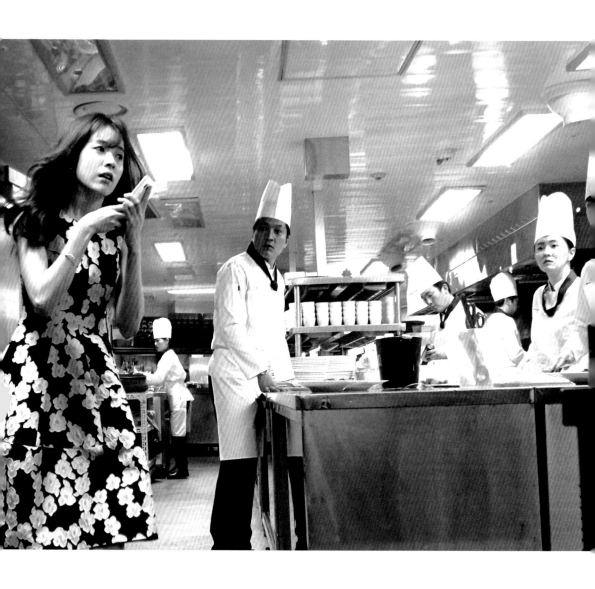

冷靜點，找個地方躲起來，

爭取一點時間，等到我掌握狀況為止！

就是那個女的！

吳妍珠！

您認為那名女子是犯人嗎？

應該不是。

如果我被一個女人用刀子殺傷倒下，

那我豈不是太可笑了嗎？

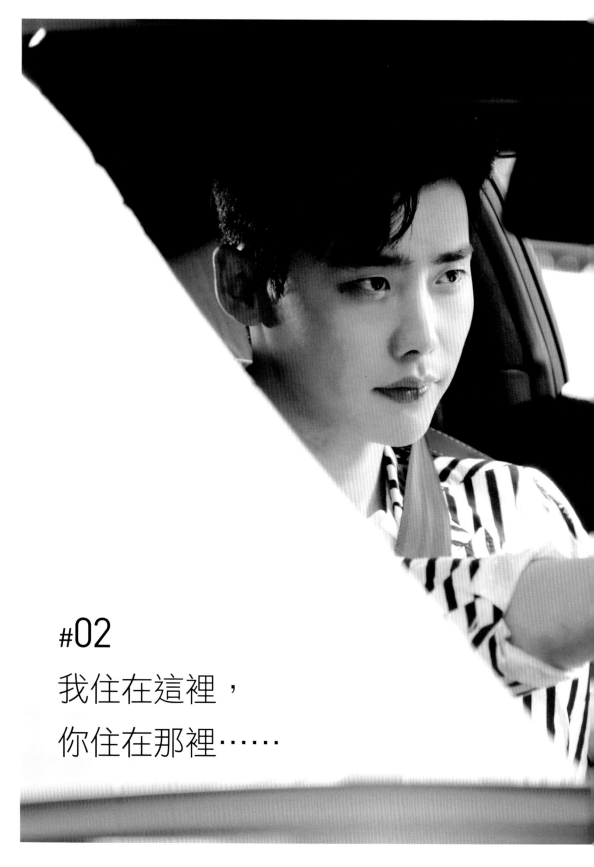

#02

我住在這裡，
你住在那裡……

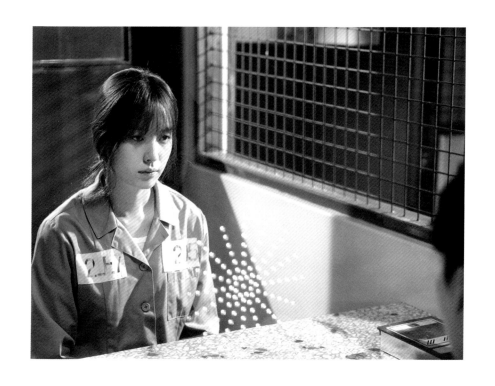

抱歉，我來遲了。

在這裡過得如何？

很熱。

啊，沒錯，是很熱。

我也在這裡生活過很長一段時間，所以我懂。

我從來沒想過，

自己竟然會進來這種地方。

我只是一個平凡的小市民而已啊……

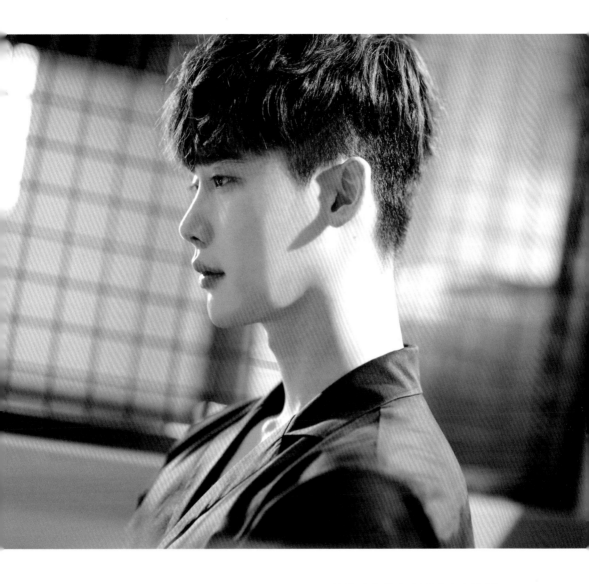

就是平凡的小市民才會來這裡。

沒有人是事先知道自己會被關進來才來的。

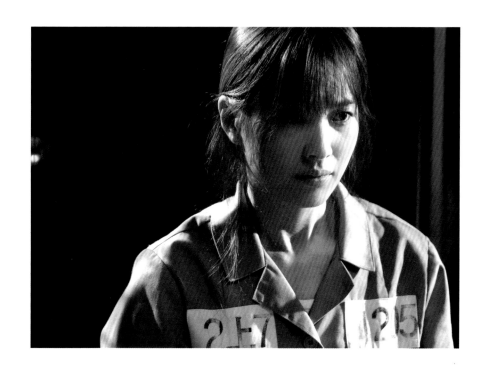

所以，妳現在該回答我的問題了吧？

……

吳妍珠小姐，妳是從什麼地方來的？

……

妳不是說妳都看過了？關於我的事情。

……

回答我！

……你會後悔的。

我不會後悔。

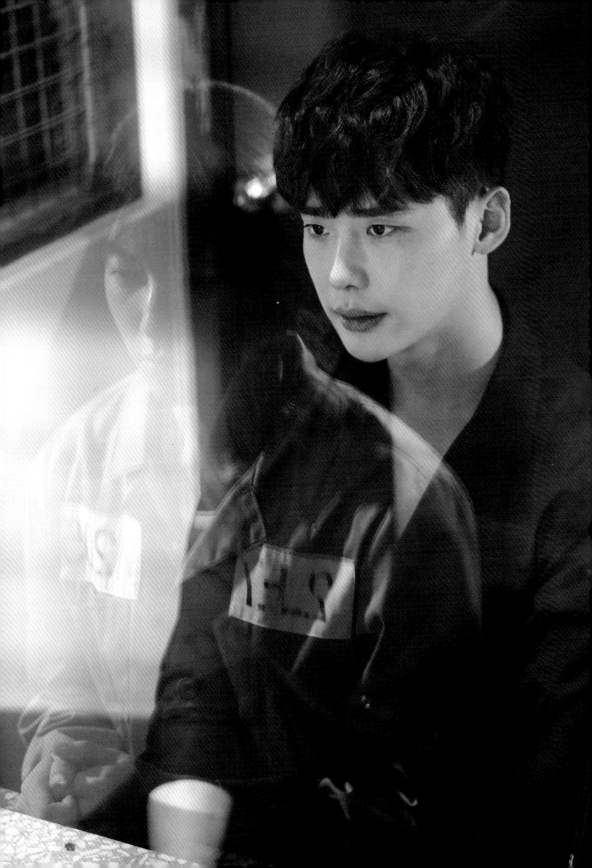

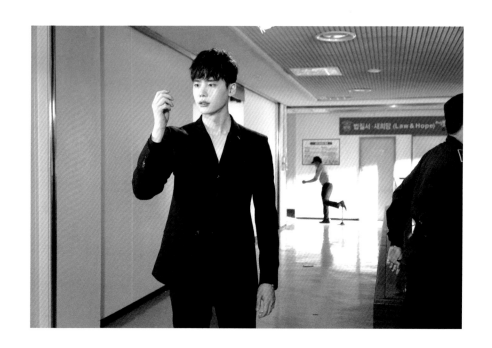

妳生活的世界到底是什麼樣的世界？

漫畫……裡……

什麼？

……我說，這裡是漫畫裡！
我在看的漫畫。

而你……
就是那個漫畫的主角！

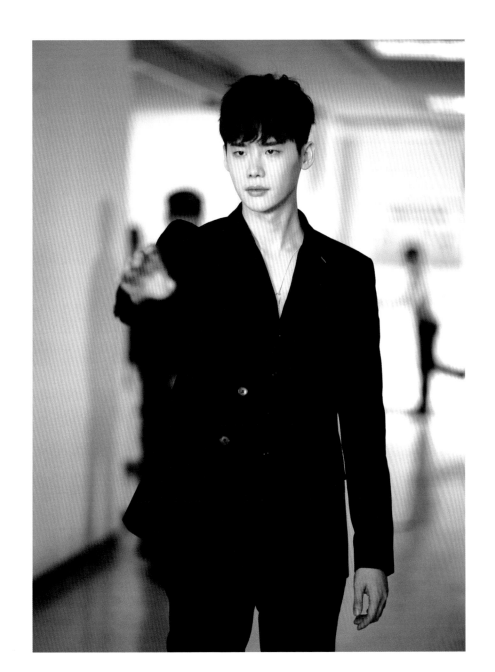

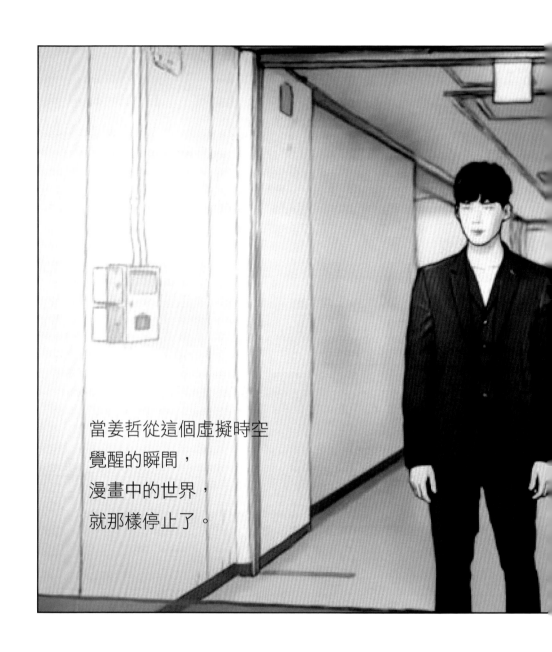

當姜哲從這個虛擬時空
覺醒的瞬間，
漫畫中的世界，
就那樣停止了。

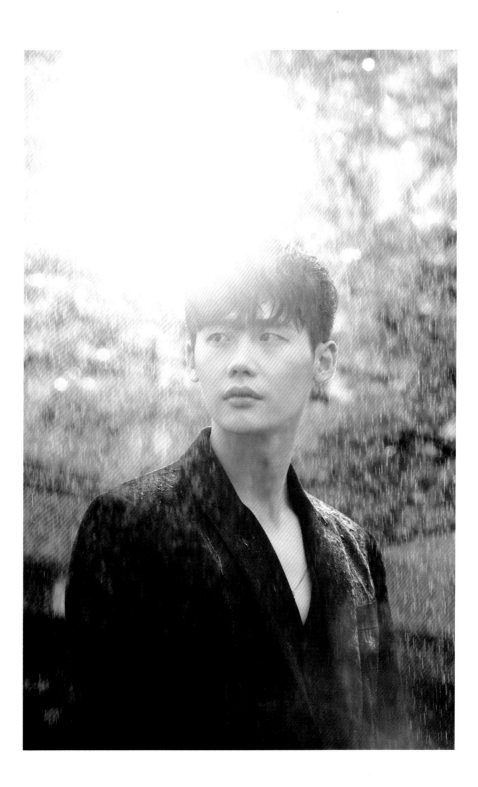

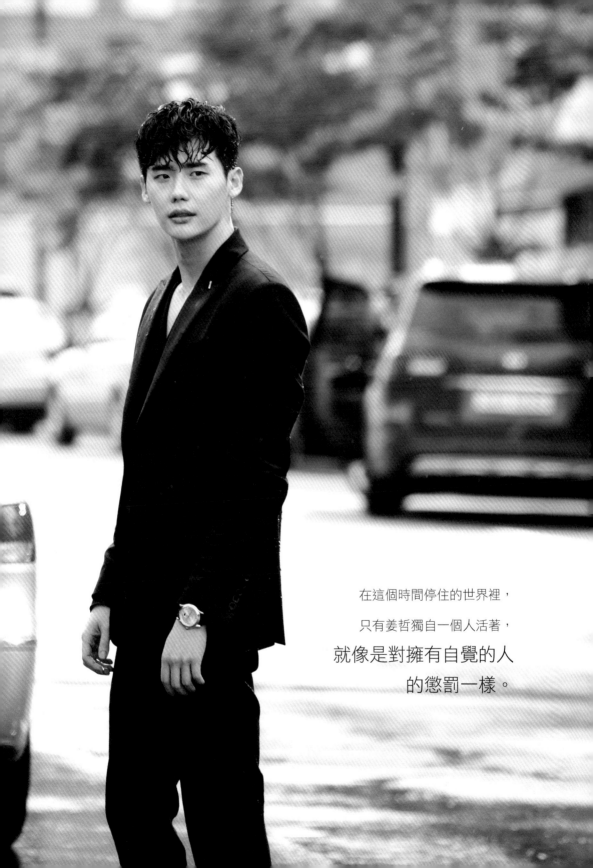

在這個時間停住的世界裡，
只有姜哲獨自一個人活著，
就像是對擁有自覺的人
的懲罰一樣。

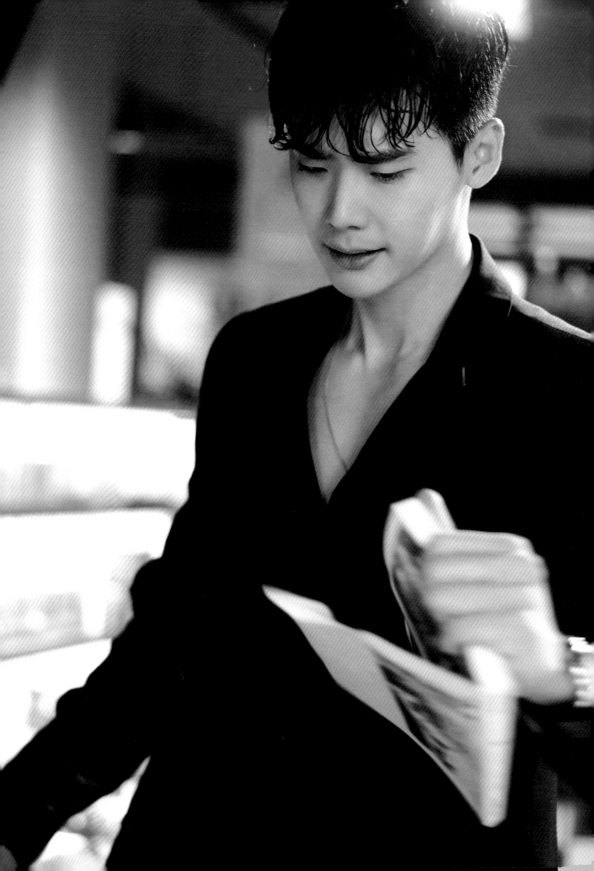

這書⋯⋯賣得好嗎？

什麼？

很紅嗎？

當然囉！
連續五年都是暢銷書呢。

是嗎？

還真有趣⋯⋯

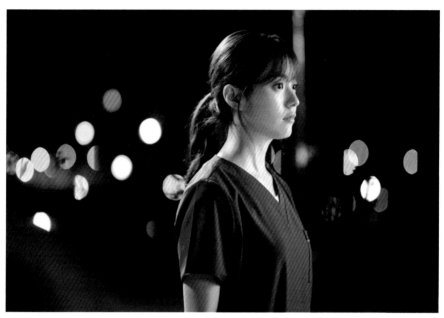

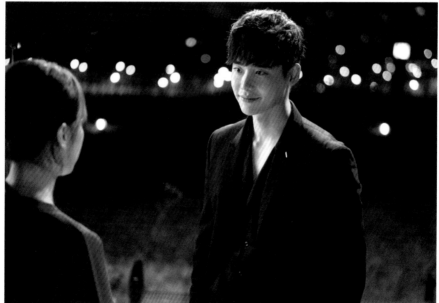

過得好嗎？

我又被拉進來了嗎？沒有吧……

是我來到這裡了。

來到吳妍珠的世界。

怎麼來的？怎麼會……

停止了……我生活的世界。

你說什麼？

所有的事物都停住了，

除了我以外。

所以我逃出來了，拋下了一切。

雖然不明白為什麼只有我一個人活著。

大概就像妳說的，因為我是主角的緣故。

相信我吧！

在這裡等我，一直等到我來為止。

就待在這裡，哪兒都不要去，

知道了嗎？

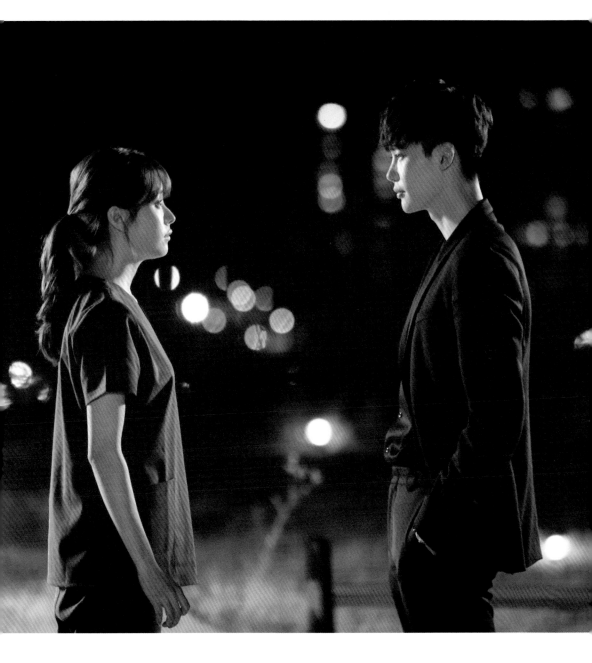

這次的接吻，

是不為ENDING、也不是科學實驗的初吻。

對妍珠來説，

姜哲一直都是活生生地在她眼前，

再真實不過的男人。

怎麼能説這個男人是虛構的呢？

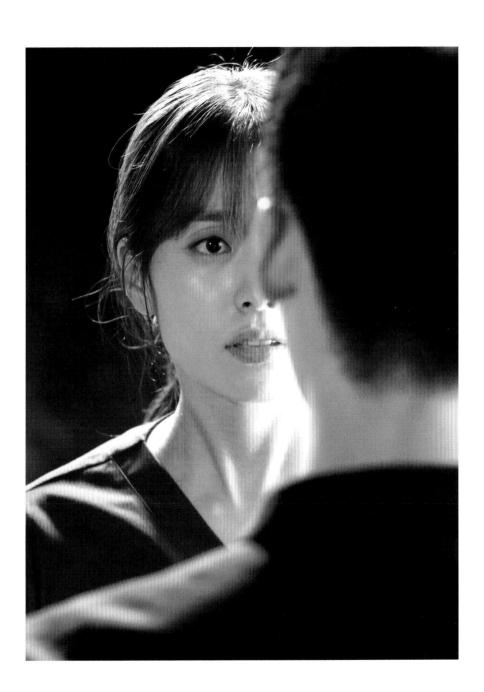

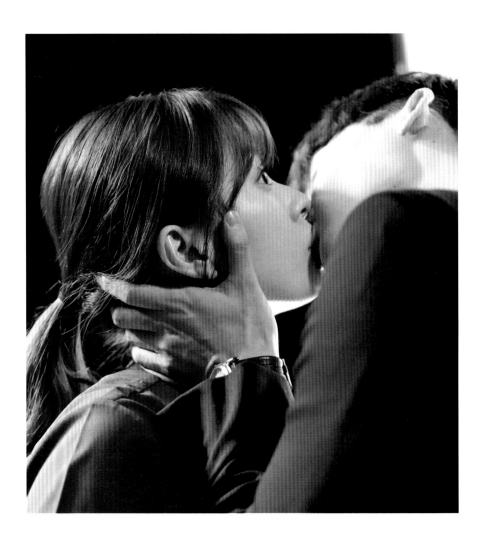

為什麼⋯⋯這樣？

現在我也看穿妳的內心了。

所以，妳最好別再説這種心口不一的話了。

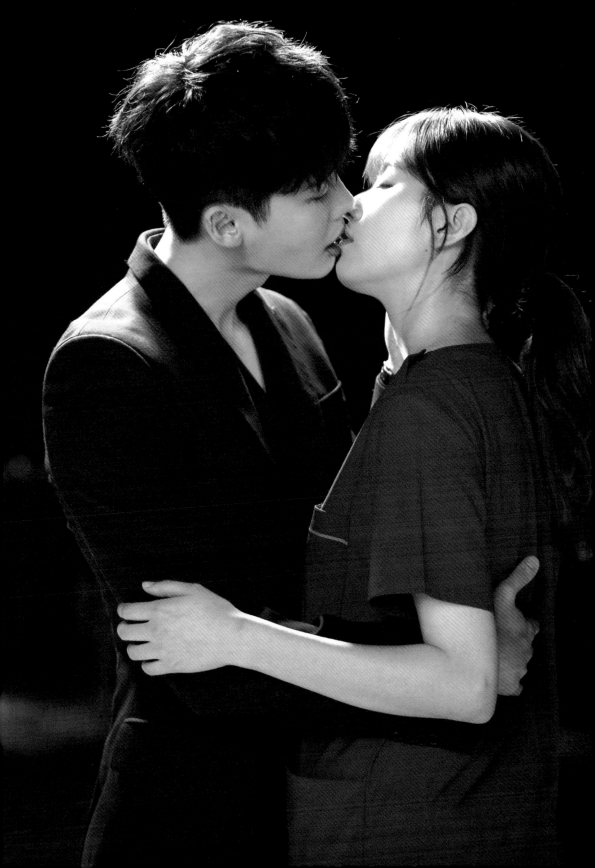

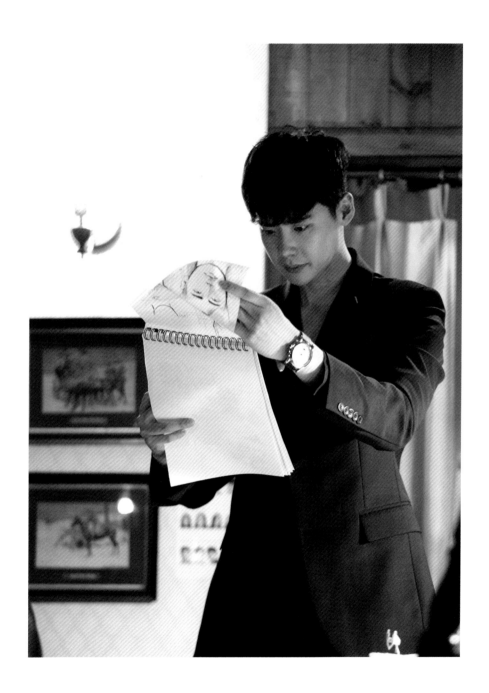

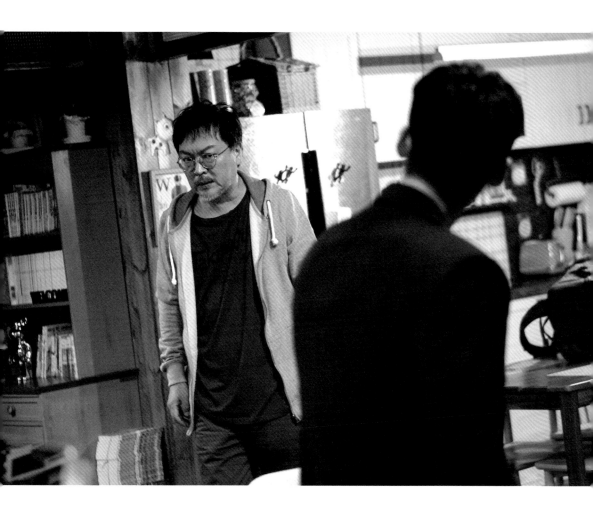

你是虛構的。
你什麼也不是。
你只是——
我創造出來的角色而已。

什麼？

沒有……真兇。

……

那只是最初的設定而已。

為了讓主角變強的設定。

對為了尋找殺人犯，

而成為殺人犯的主角來說，

沒有比這個更符合情節脈絡的結尾了吧！

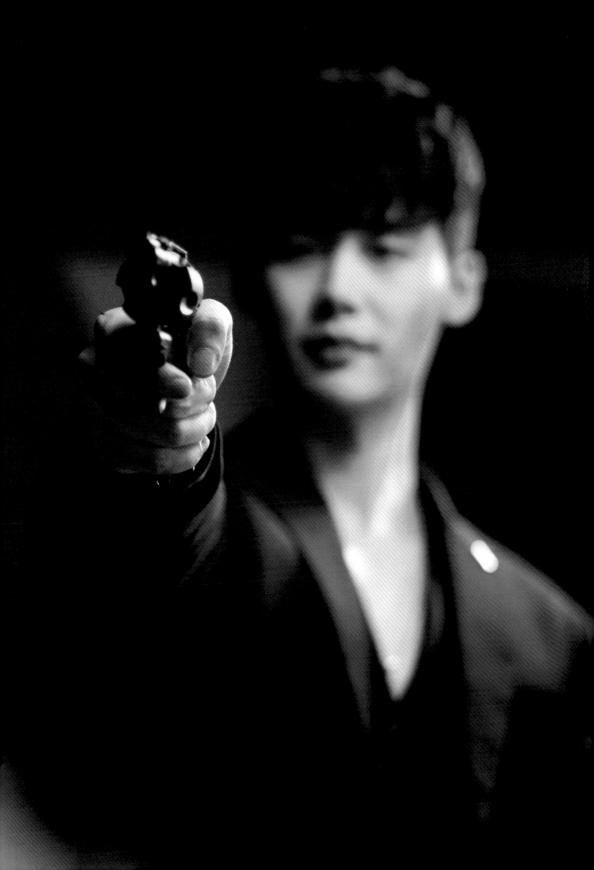

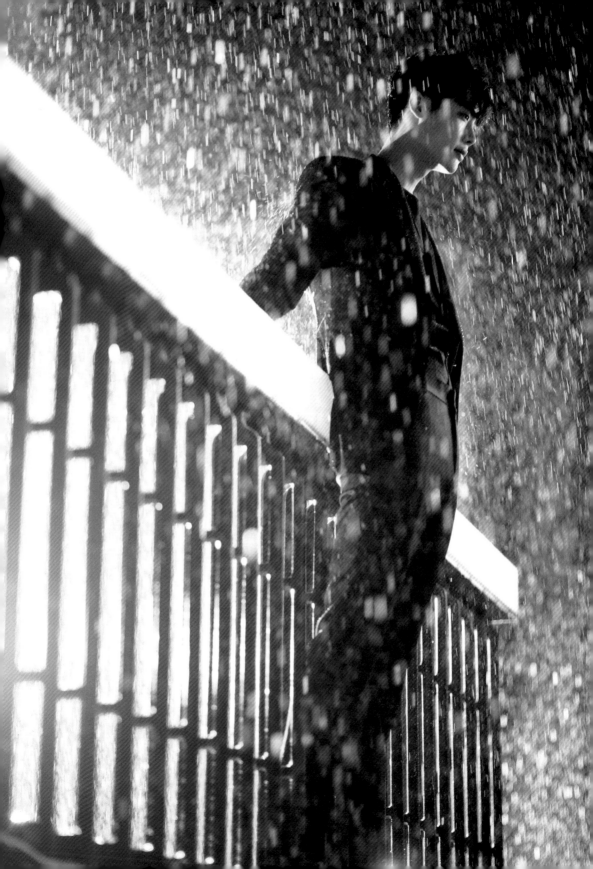

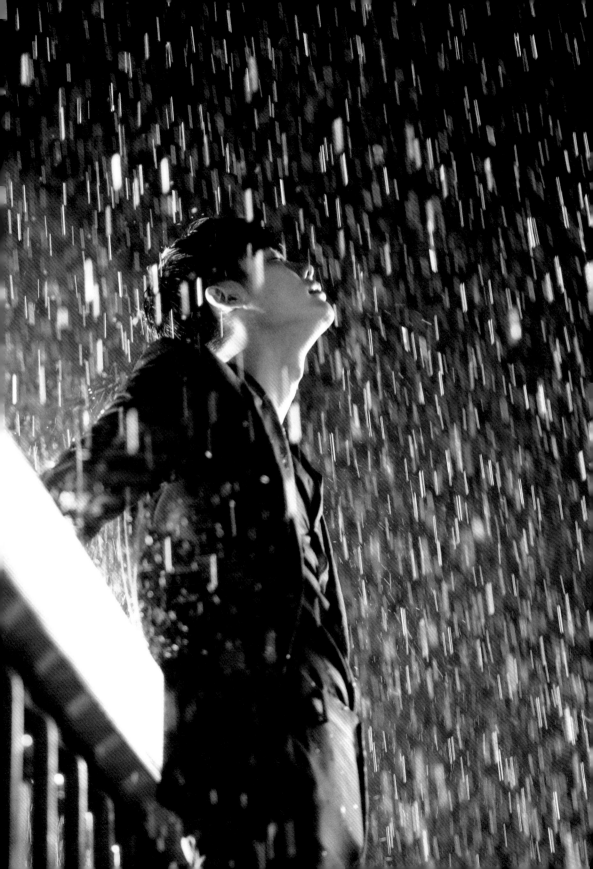

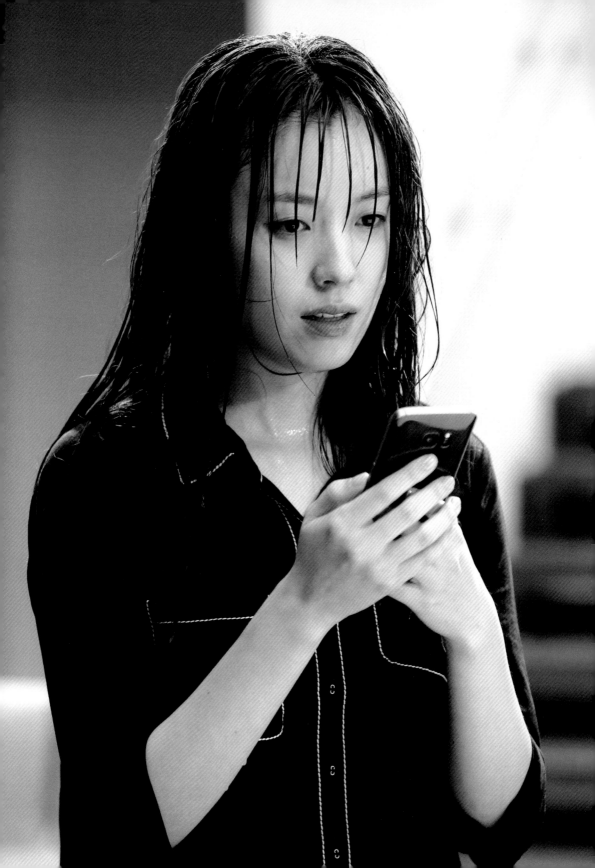

黑漆漆的暗夜江水裡，

姜哲在水中浮沉的樣子卻如此清晰，

這個ENDING場景讓我無法忘懷，

每天晚上都睡不著。

救活姜哲才是最重要的！

這是叫我們要救活主角的意思啊，

理由什麼的都是其次！

先救活他！

拜託你先救活他！

怎麼回事？你解釋清楚。

為什麼去漢江？

又怎麼會從那裡掉下去？

是有人推你下去的吧？

今天是幾號？

我今天一整天是怎麼過的？

現在事情到底是從哪裡開始的……

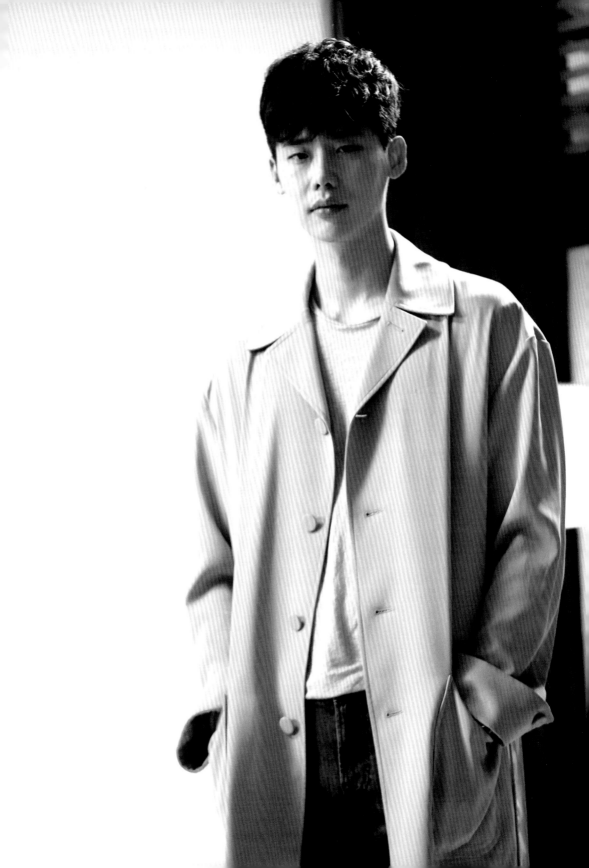

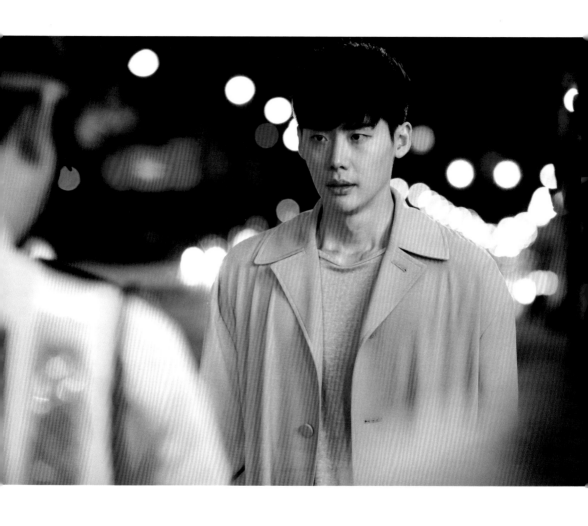

就給我們五分鐘，讓我們說一下話就好。

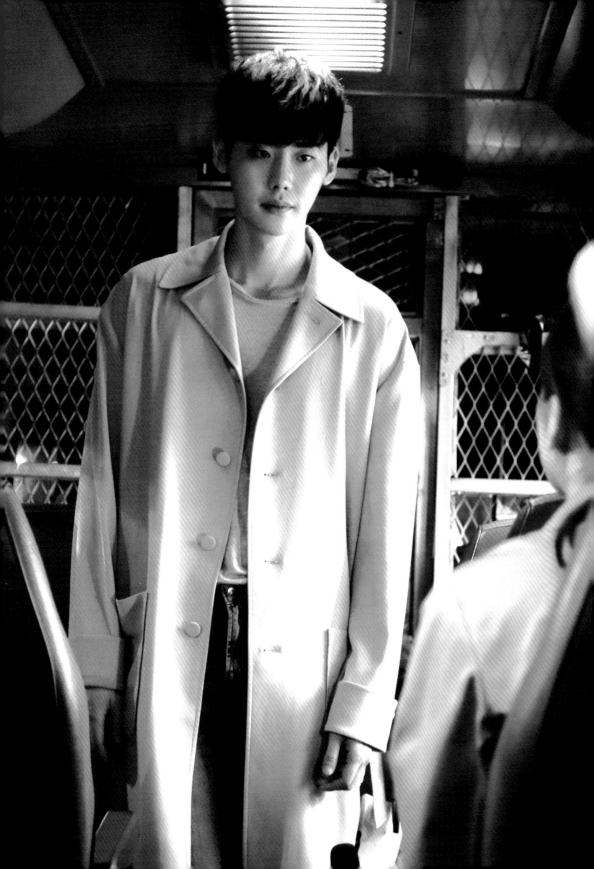

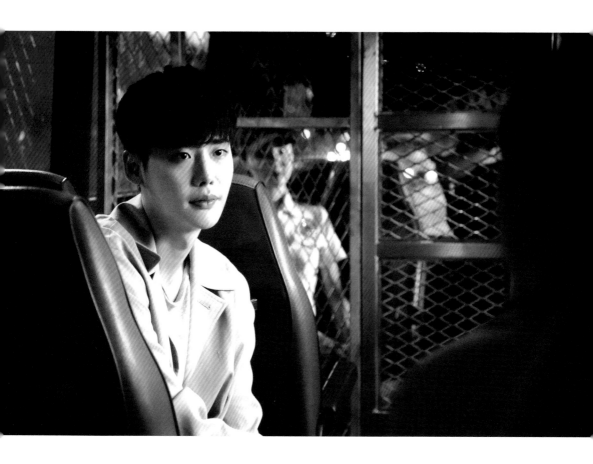

你還好嗎？

⋯⋯

很好奇跳漢江的人結果會怎樣，沒想到你看起來還不錯嘛。

怎麼會⋯⋯

你想問你怎麼活下來的嗎？

妳怎麼⋯⋯

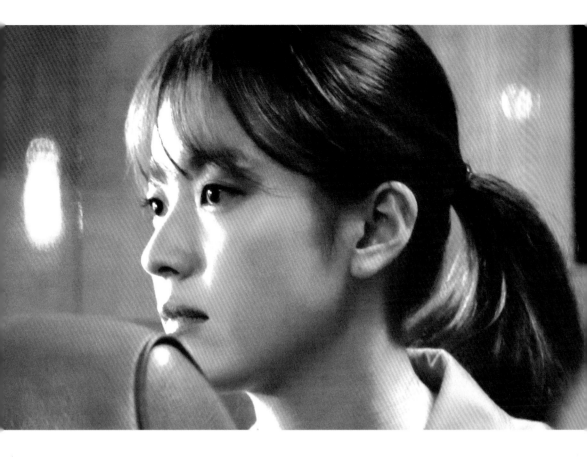

我的喜好和爸爸不同，

我真的很討厭殺人案、恐怖、報仇和槍戰這類情節，

我的喜好是，

甜甜蜜蜜的愛情故事。

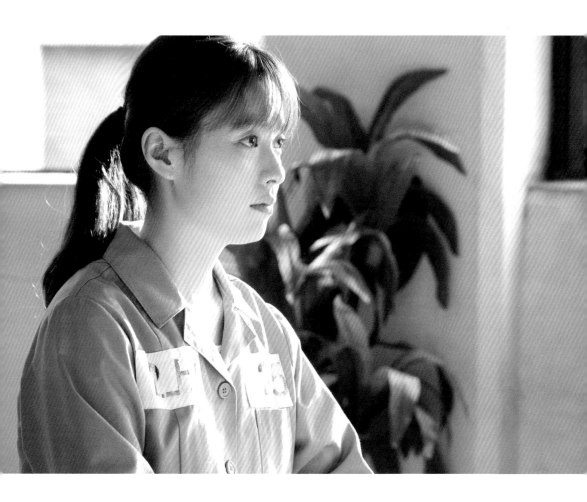

看來……

我好像做了沒意義的事了。

妳現在才知道嗎？

妳錯了……

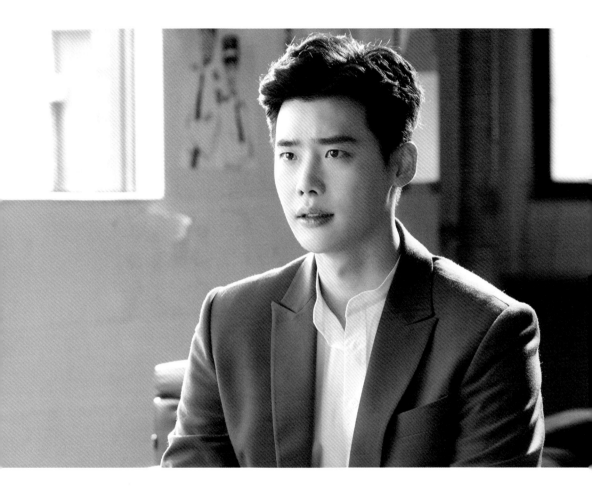

早知道我就不該管你是不是在水中浮浮沉沉，

幹嘛一個人在那裡擔心得要命……

就是說啊，妳應該繼續去聯誼什麼的……

……

為什麼要做這種事，像個傻瓜一樣。

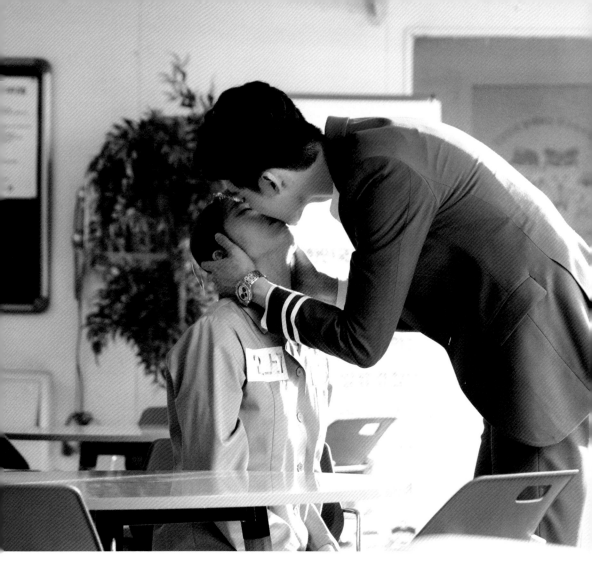

幹嘛留戀這種亂七八糟的漫畫，

還被銬上手銬，在這白白受苦……

因為我愛你！

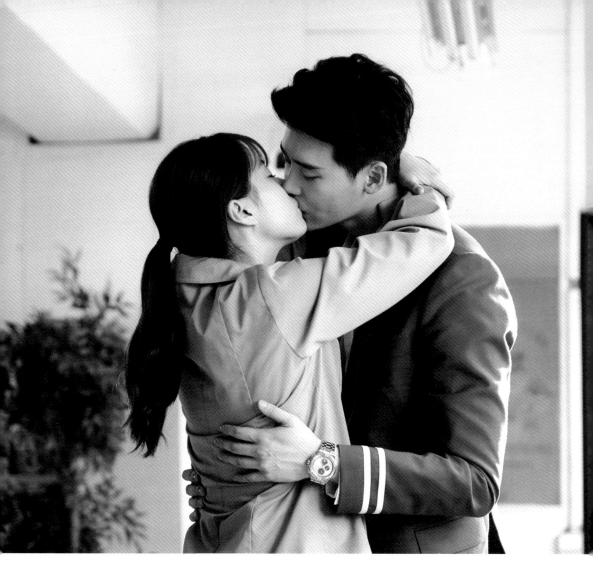

我很害怕。

害怕什麼？

怕再也見不到你。

我稍微了解了一下女人喜歡的那種甜蜜愛情故事，

結果竟然不只一、兩種！

1.一起參加華麗派對的灰姑娘主題。

2.只有兩個人的田園浪漫之旅。

3.日常生活中的簡單小浪漫。

4.超越尺度、火熱的19禁。

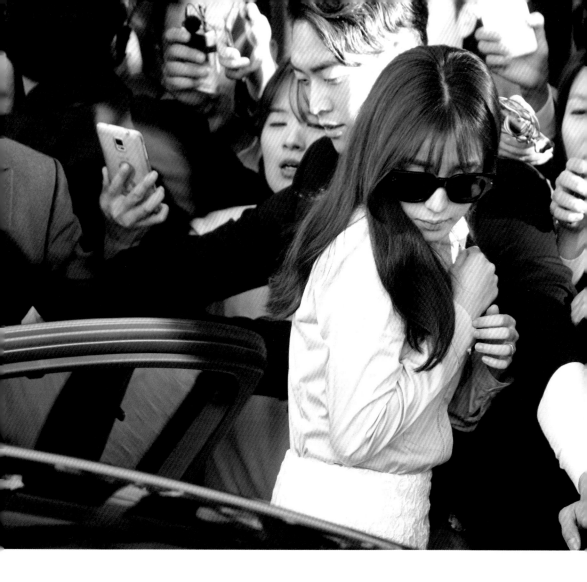

您是何時開始跟姜哲代表交往？

為什麼要對外保密呢？

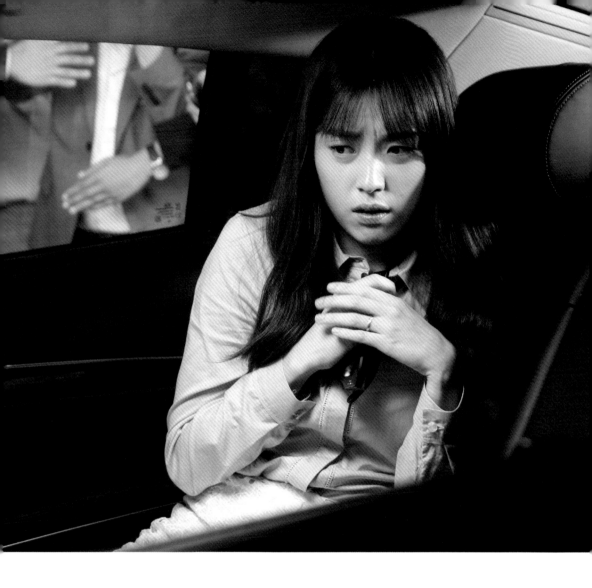

聽説您在美國時是醫生嗎？

吳妍珠小姐，請跟我們説句話吧！

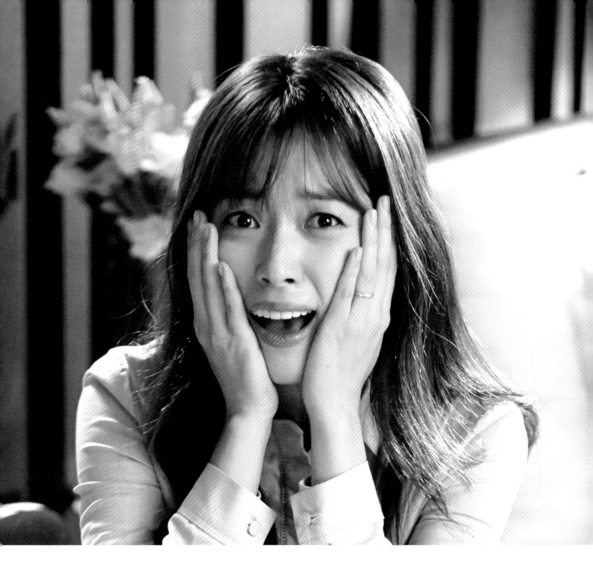

我真的結婚了嗎？

坐下吧。

這是什麼？幹嘛這樣？

因為那本書上說要幫女朋友綁頭髮。

不要那樣盯著我看，免得妳又消失了。

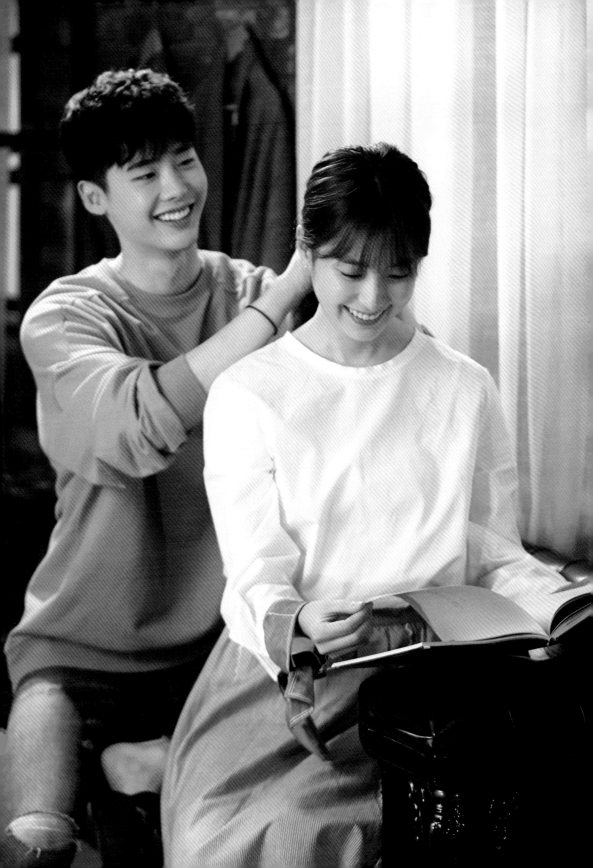

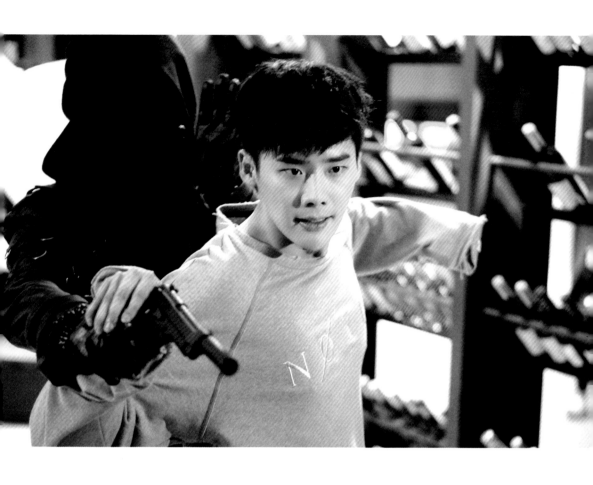

聽說你有了新的家人？

這次輪到那個女的了。

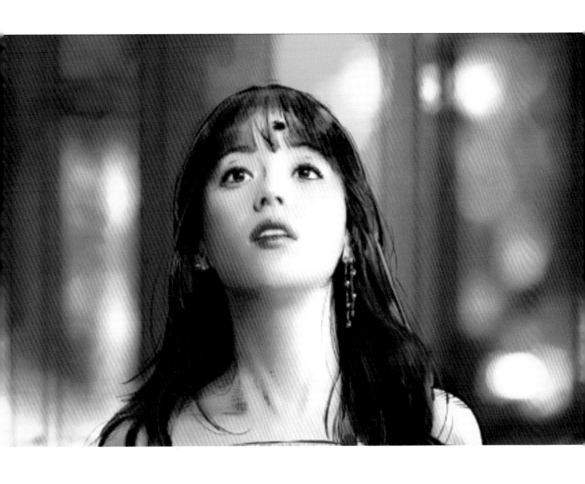

怎麼會流血？

那妳現在如果被槍打到，不就會死了嗎？

這是怎麼回事？

妳不是很好奇派對是什麼樣子嗎？

第1個選項，一起參加華麗派對的灰姑娘主題，

聽說妳對1和3這兩個選項很糾結啊。

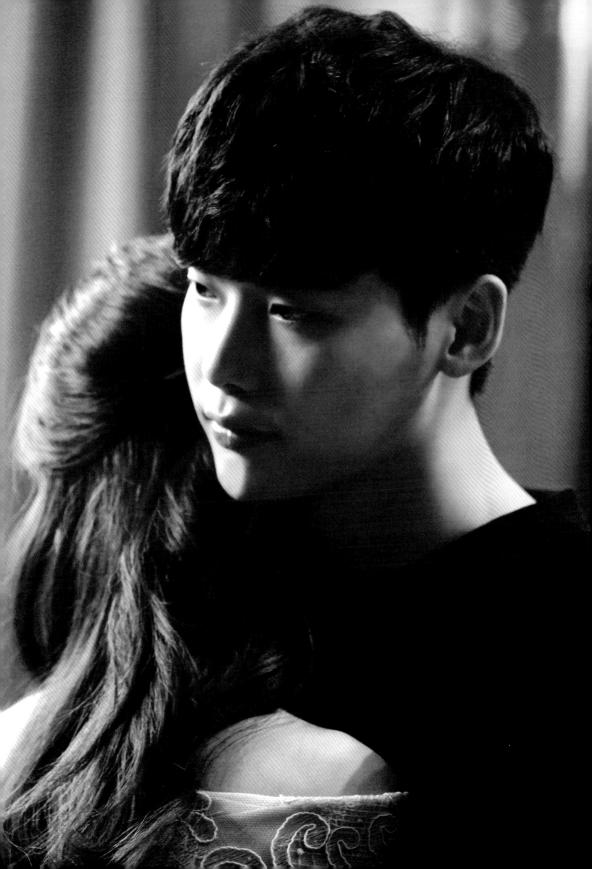

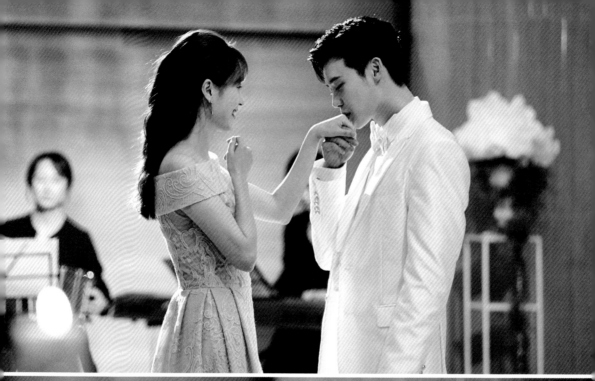

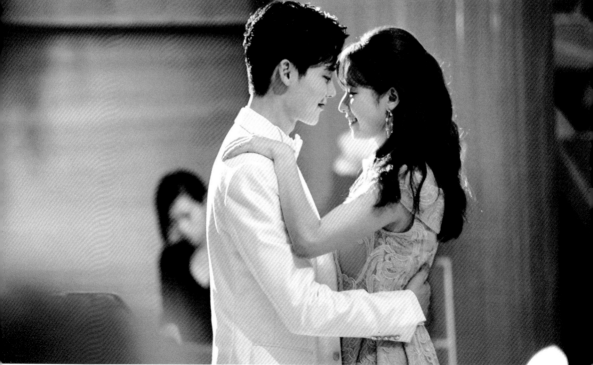

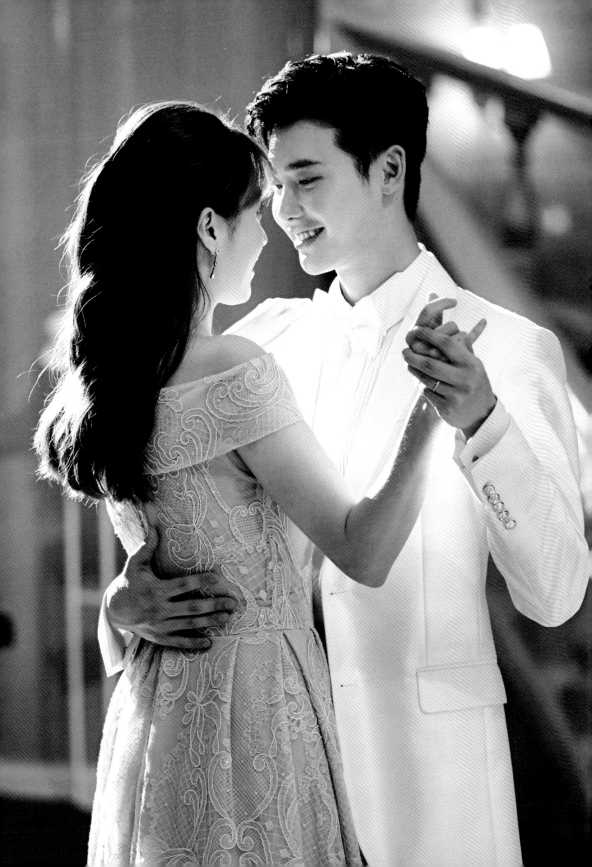

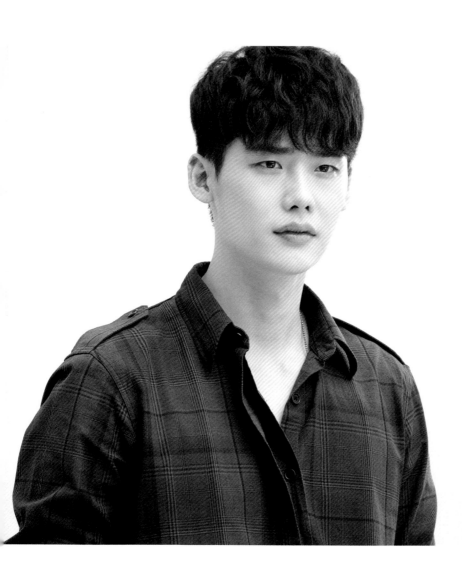

我們來做個約定。

如果妳能離開這裡，

回去立刻幫我畫一幅畫。

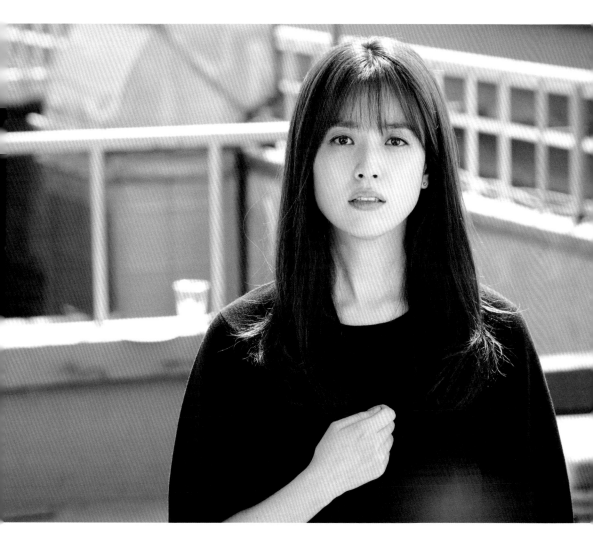

什麼畫？

夢。

夢？

我從夢中醒來的場面。

你要去哪？

再會了。

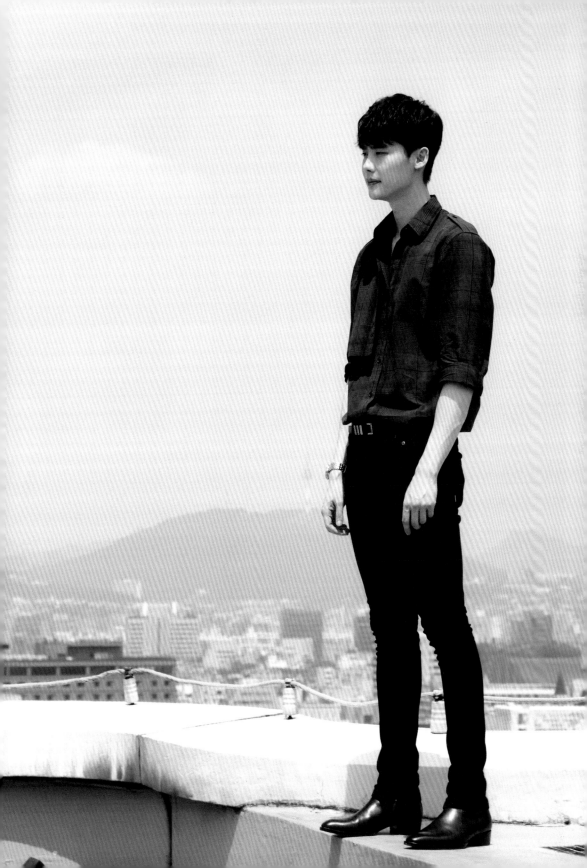

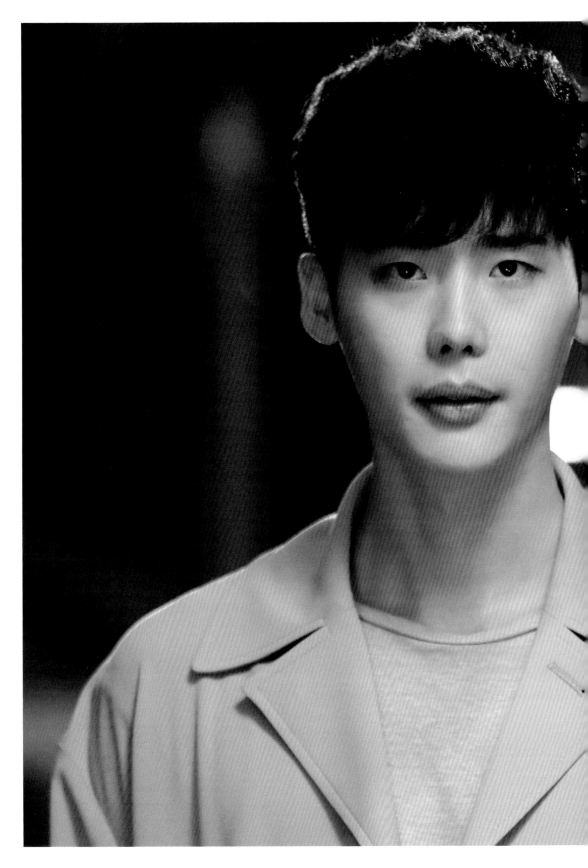

#03
希望你的人生是
HAPPY ENDING

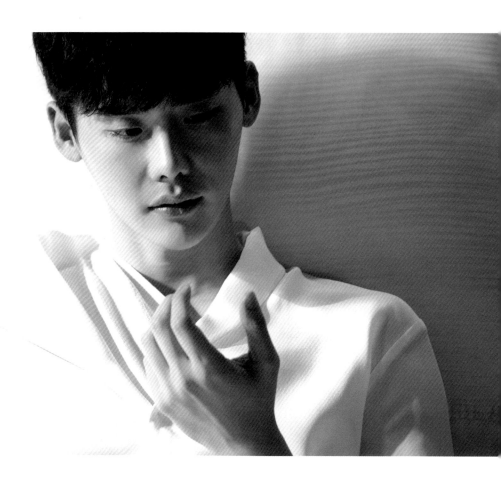

好像作了什麼夢的樣子。

你做了什麼悲傷的夢,竟然還流淚了?

……想不起來。

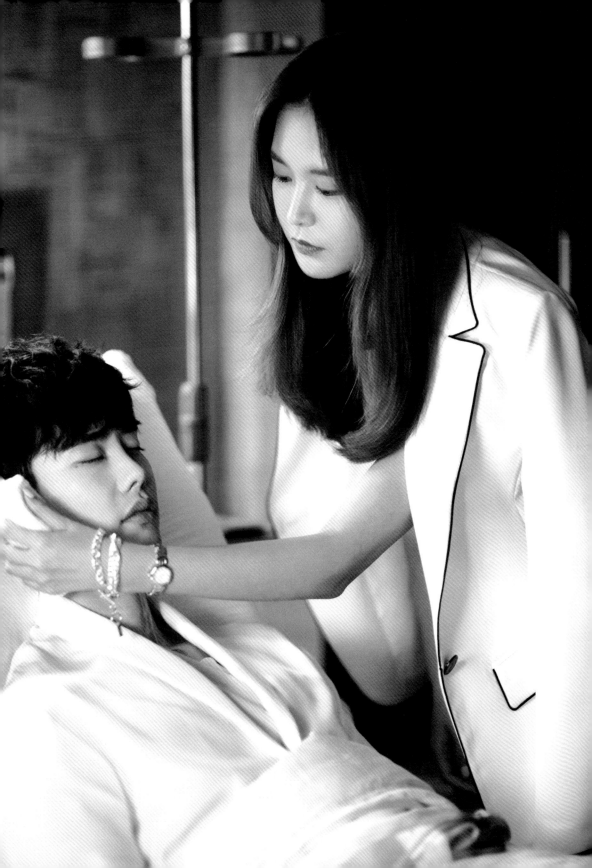

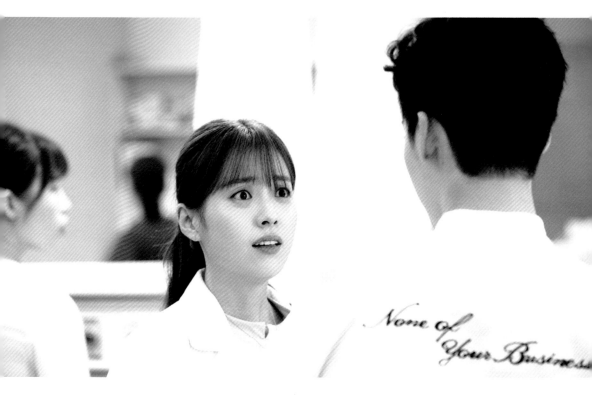

我怎麼又來到這裡了？

麻煩妳先來這裡看一下，
吳妍珠小姐？

……

妳沒聽到我說的話嗎？

等一下，你沒受傷吧？

……

妳為什麼總是那樣看著我？

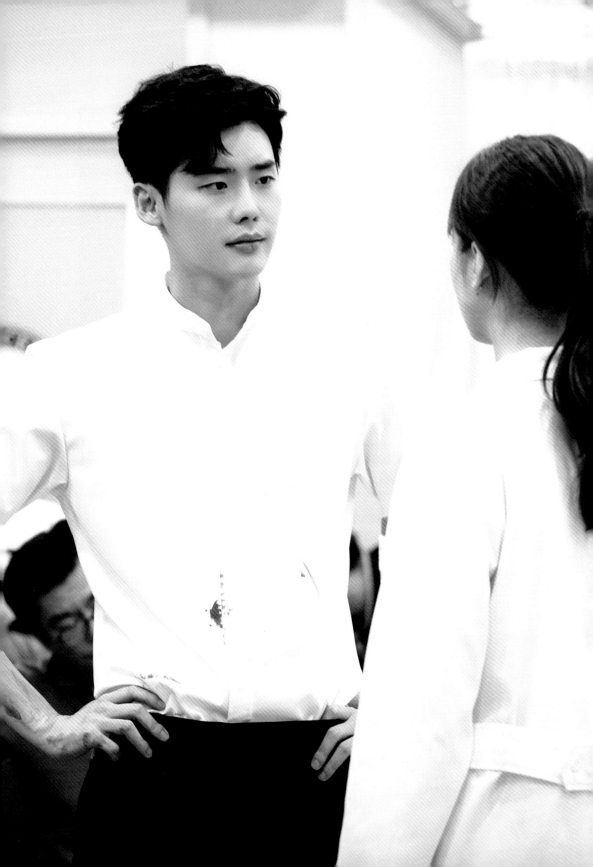

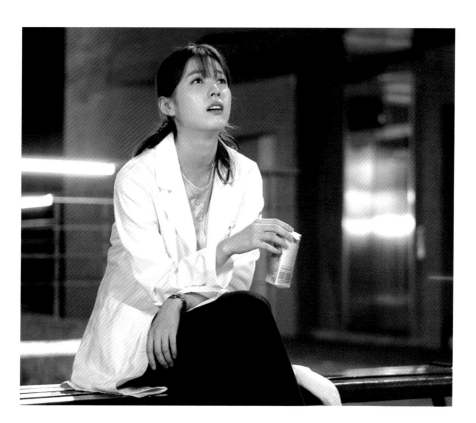

現在該怎麼辦？

該怎麼做才好？又該去哪裡呢？

醫生可以在醫院裡喝酒嗎？

……

可以給我喝一口嗎？

……？

我現在迫切的需要喝口酒。

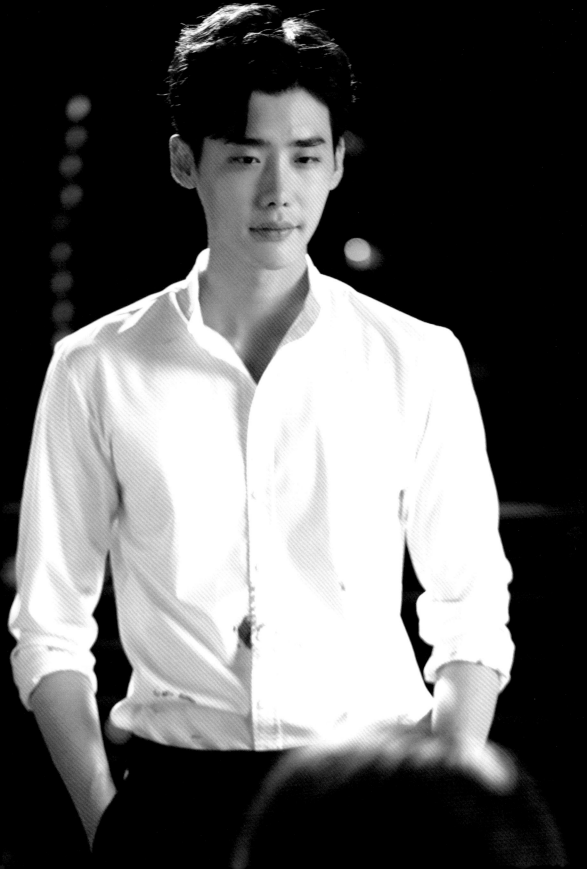

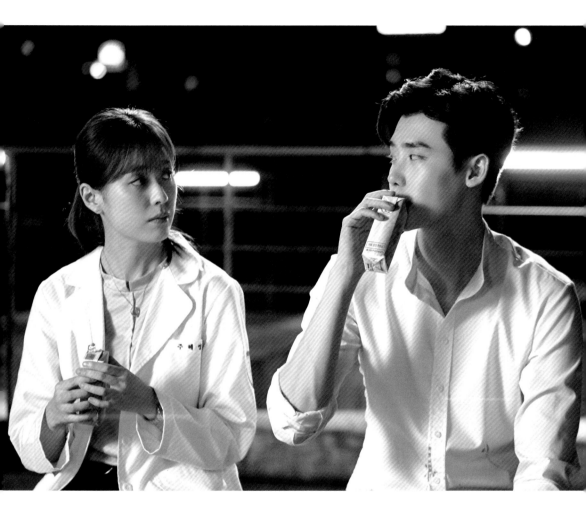

不過，妳為什麼總是那樣看我？

因為很像。

我嗎？跟誰像？

……我的丈夫。

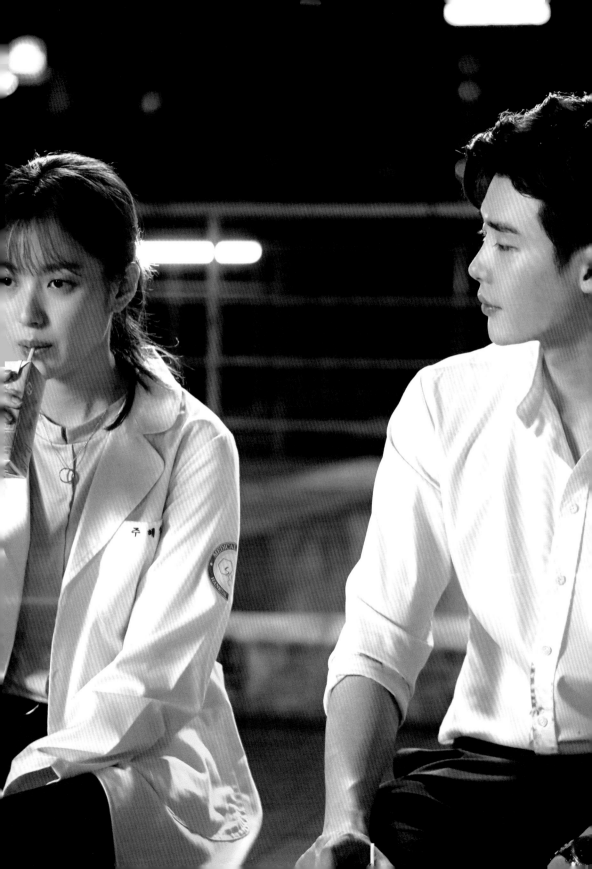

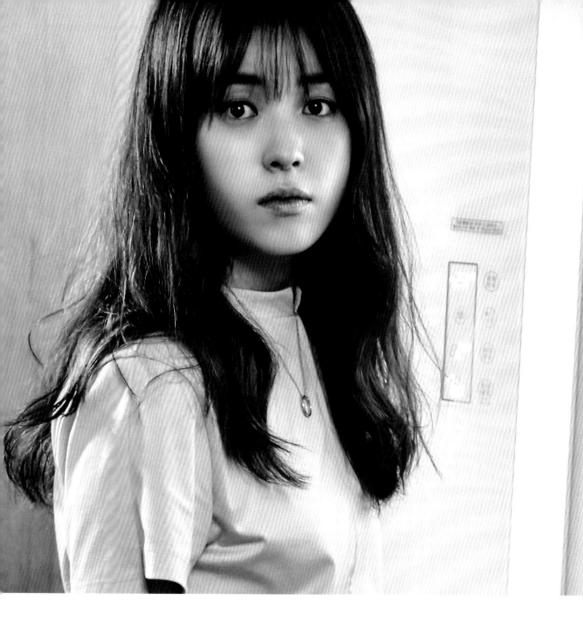

我現在對主角而言，是毫無意義的存在了。

我只是這部漫畫的臨演而已。

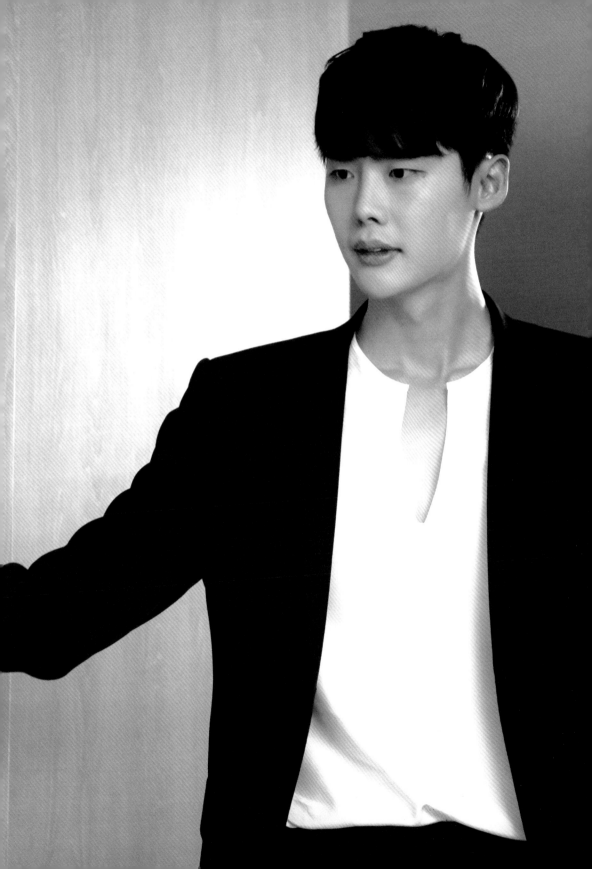

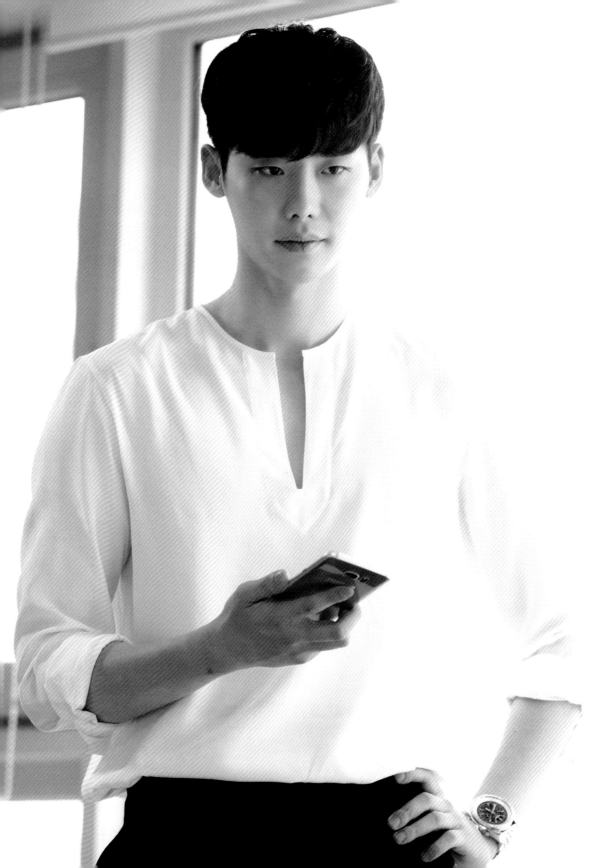

叫什麼名字？

⋯⋯吳妍珠。

真的名字？

⋯⋯吳妍珠。

家在哪裡？

地址呢？

⋯⋯沒有。

沒有家人嗎？

⋯⋯沒有。

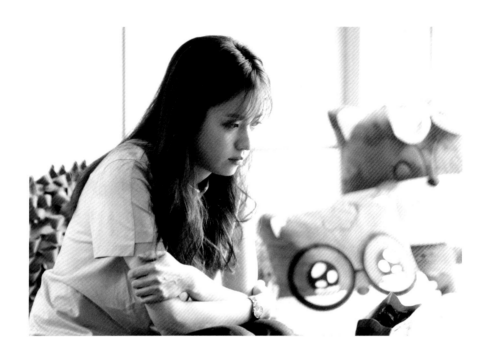

我會把妳移交給警察。妳為什麼來這裡？

……

我問妳為什麼來這裡？

……因為肚子餓。

什麼？

因為肚子太餓了。

我可以吃點拉麵嗎？水滾了。

……！

因為我太餓了。

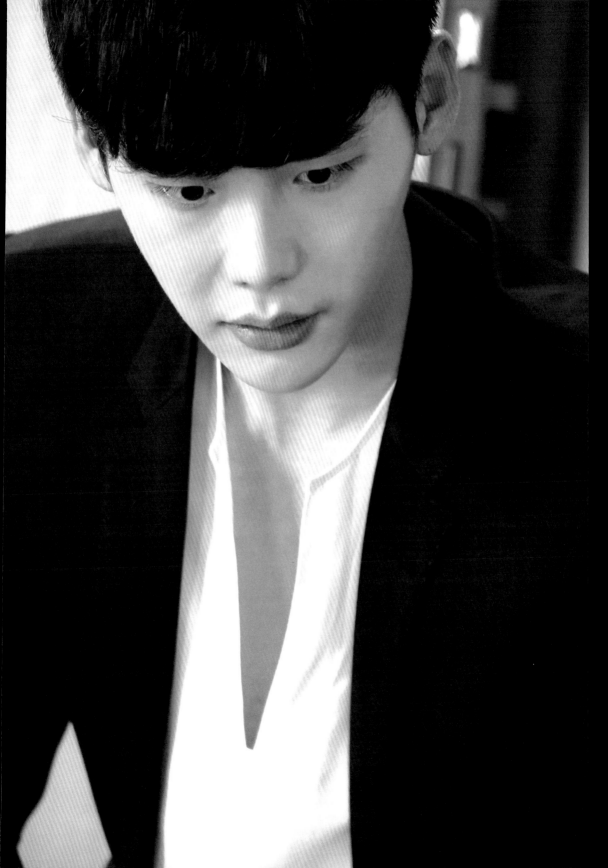

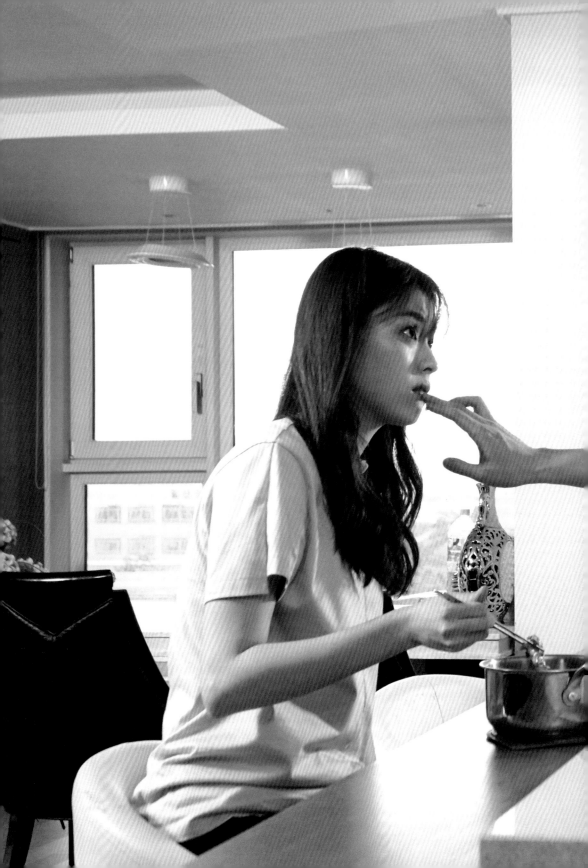

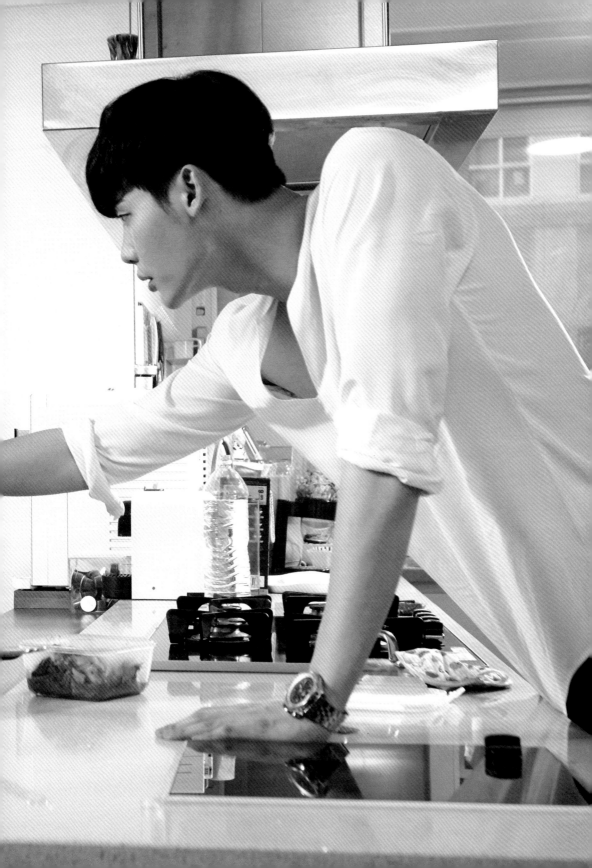

你根本就不認得我，

我也不知道到底為什麼又來到這裡，

想回家也找不到回家的方法，

也沒有一個人認識我，

連錢也沒有……

真是的，你到底為什麼要這樣？

我不是叫你不要再關心我了嗎！

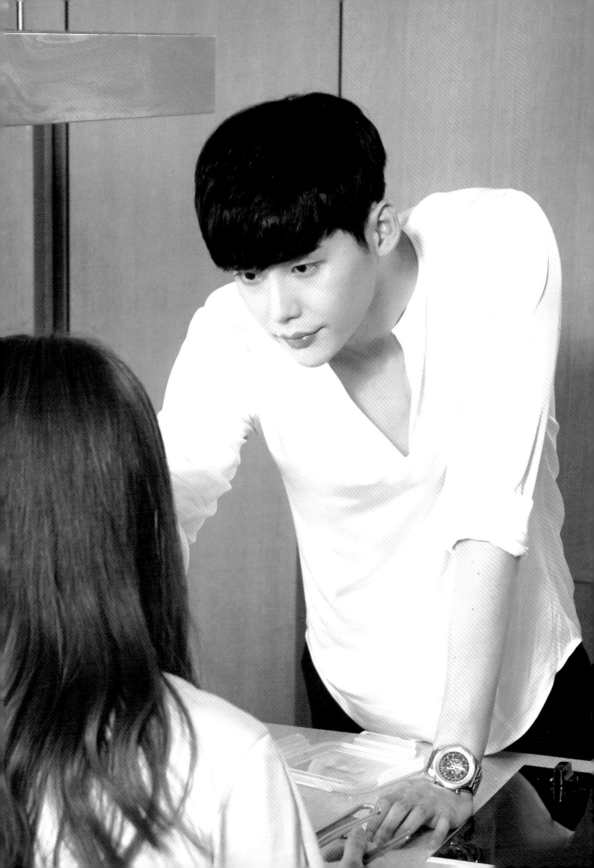

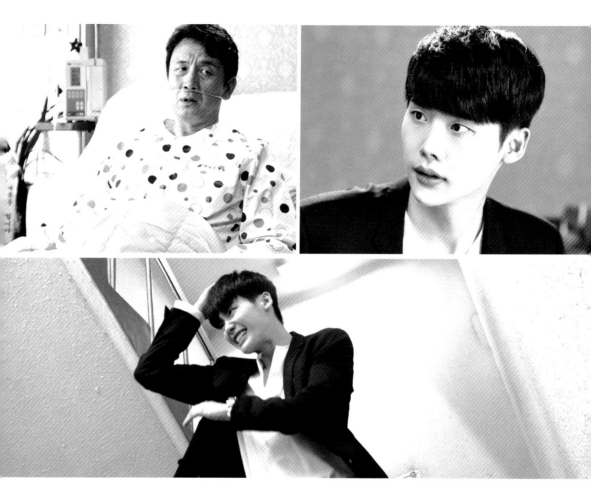

阿哲，我現在真的很害怕。

你真的是無辜的，對吧？

這是誰寄給您的？

這是偽造的！根本不是真的。

老師⋯⋯！

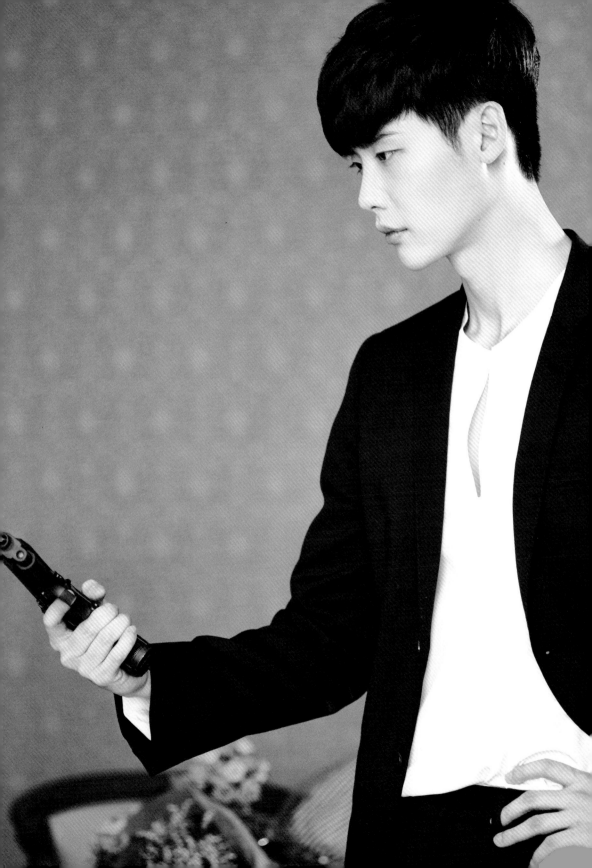

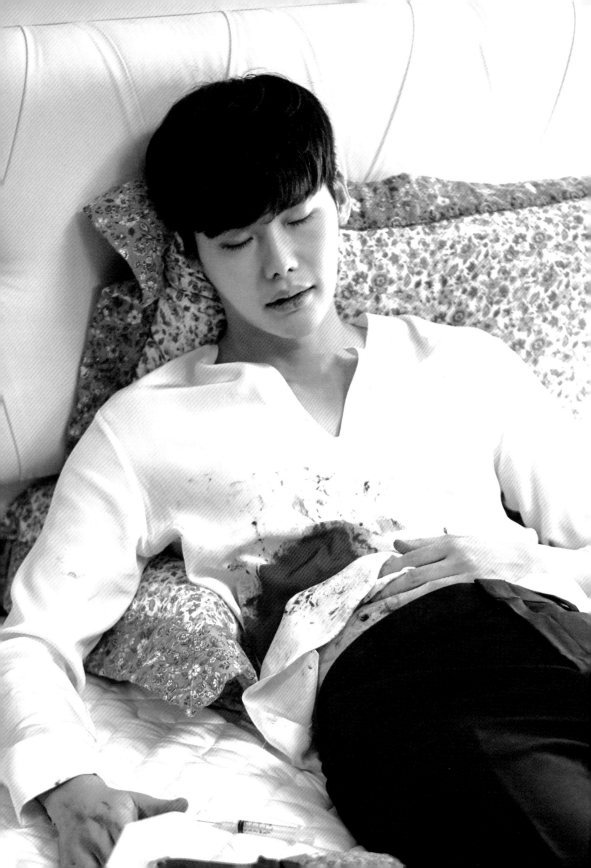

為什麼哭了？

……

為什麼哭？難道我要死了？

你不會死！

是不是被冤枉了？

因為根本解釋不清，所以才逃跑的吧？

……

我會去了解一下事情到底怎麼發生的，

還有該怎麼解決。

……

你稍微忍耐一下，等著我。

……

我是希望姜哲的人生能有HAPPY ENDING的人。

……

這樣……離別才有價值。

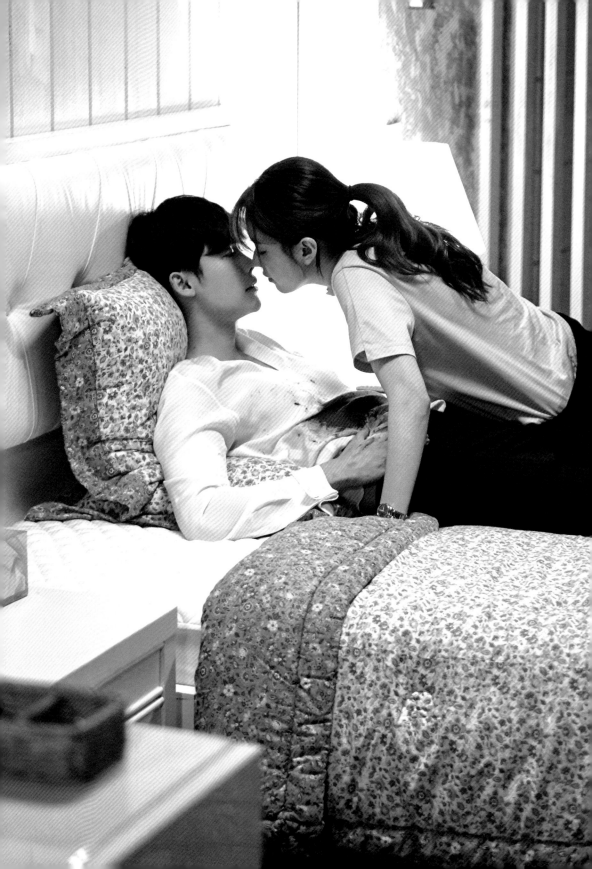

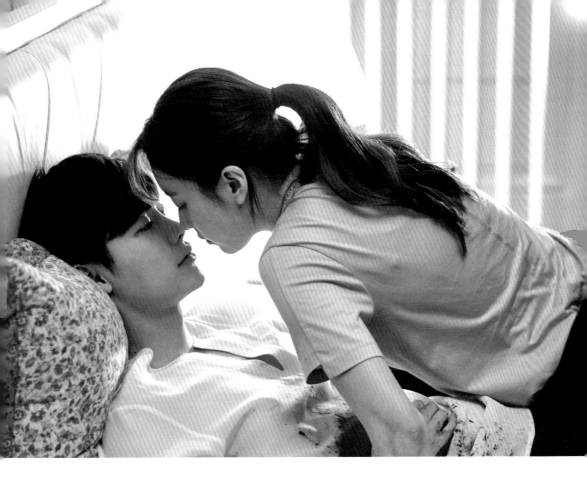

吳妍珠小姐？

……

妳，究竟是誰？

我現在一定得走才行。

所以如果這招還有效就好了。

這次也會有效嗎？

什麼……？

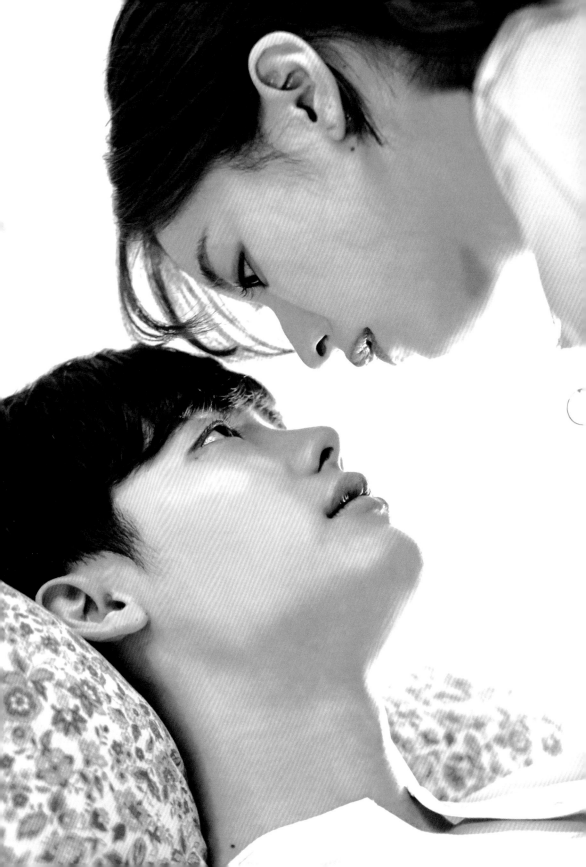

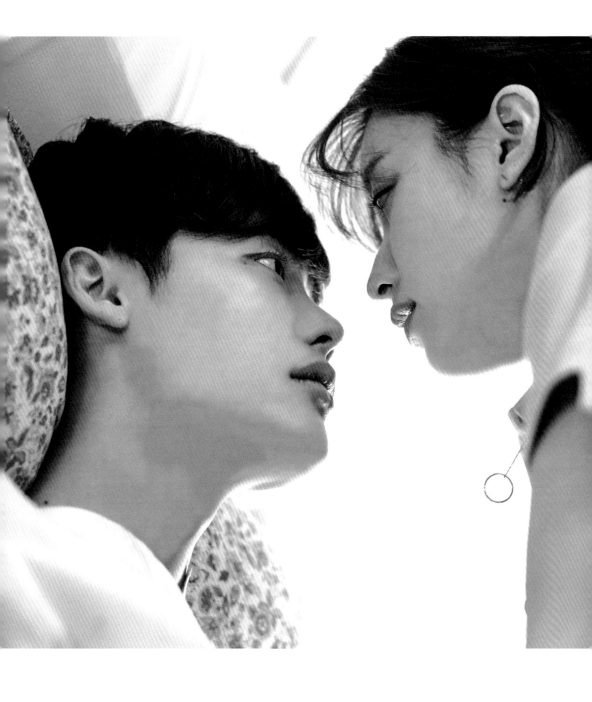

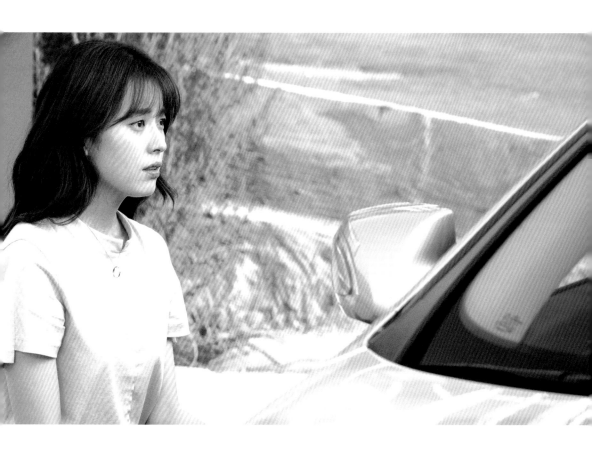

吳妍珠小姐。

⋯⋯

好久不見，上車吧！

⋯⋯

很高興見到妳，我很久沒見到認識的人了呢。

⋯⋯

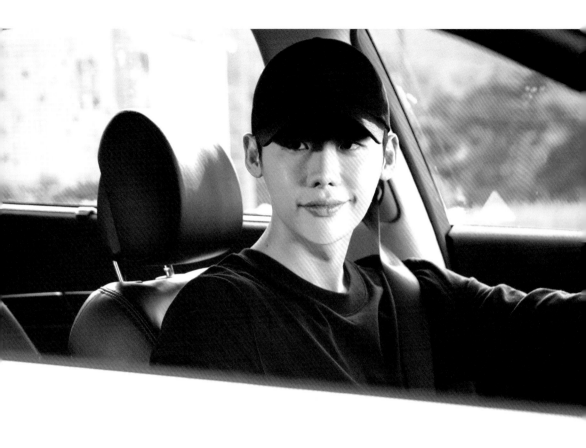

這段日子過得如何？

……

妳也說句話啊。

我終於有了能說話的對象，覺得很興奮呢！

……我以為你死了。

怎麼會呢。

既然沒有解決方法，為什麼又來找我？

因為擔心。當初放著你就那樣離開，總覺得不放心。

妳的丈夫還沒回來嗎？

⋯⋯

妳是把對妳丈夫的慾望轉移到我身上了嗎？

親了我就消失了，

因為我和妳丈夫長得很像？

慾望？怎麼能這麼說⋯⋯

還沒吃晚餐吧？

我們先買菜再回去吧，

因為家裡沒有現成的東西。

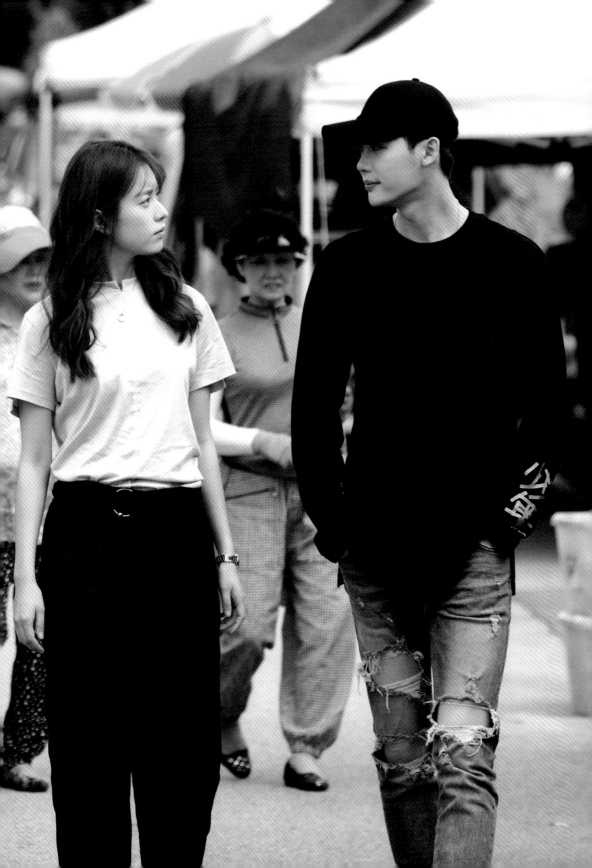

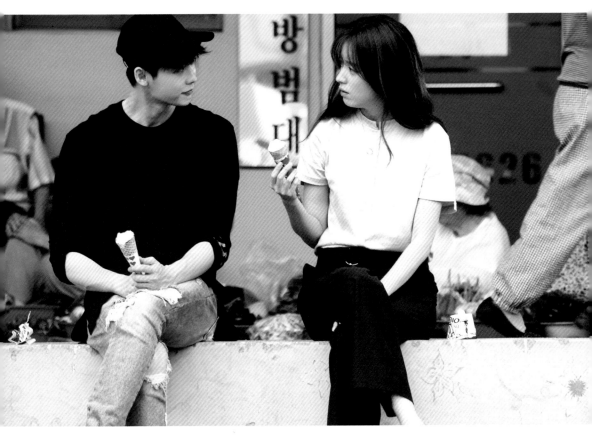

好吃耶，妳的那個呢？

就是草莓口味啊。

給我吃一口。

……？

我的比較好吃吧？

……你從剛剛開始到底是怎麼了？

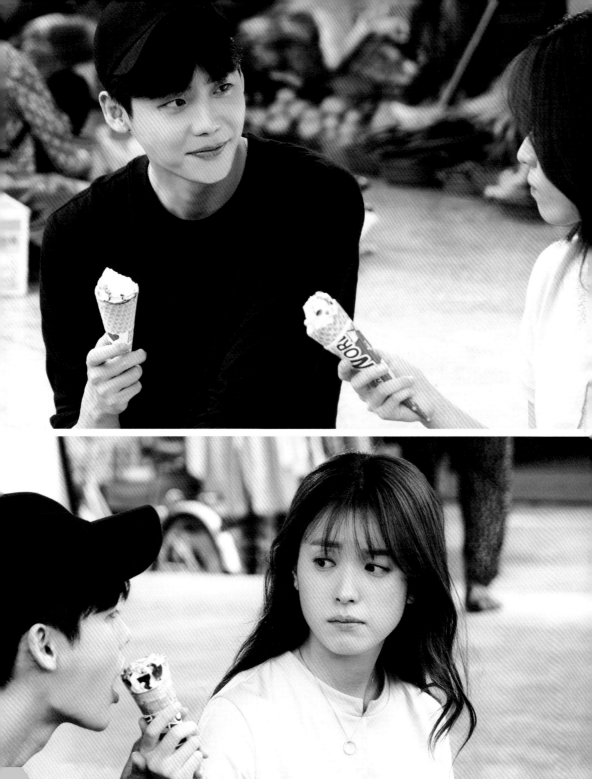

妳知道這部漫畫吧?

……!

看妳的表情應該對這漫畫很熟吧?我就是在裡面看到的,
吳妍珠小姐的丈夫做了四件甜蜜的事情後消失了。

……

真是糟糕的男人呢,都已經和人家結婚了,
怎麼能這樣對女生?

你怎麼會……

妳看過下一集了嗎?

……

之後姜哲和吳妍珠怎麼了?

……

回答我,
妳那個突然消失不見的丈夫……
是我嗎?

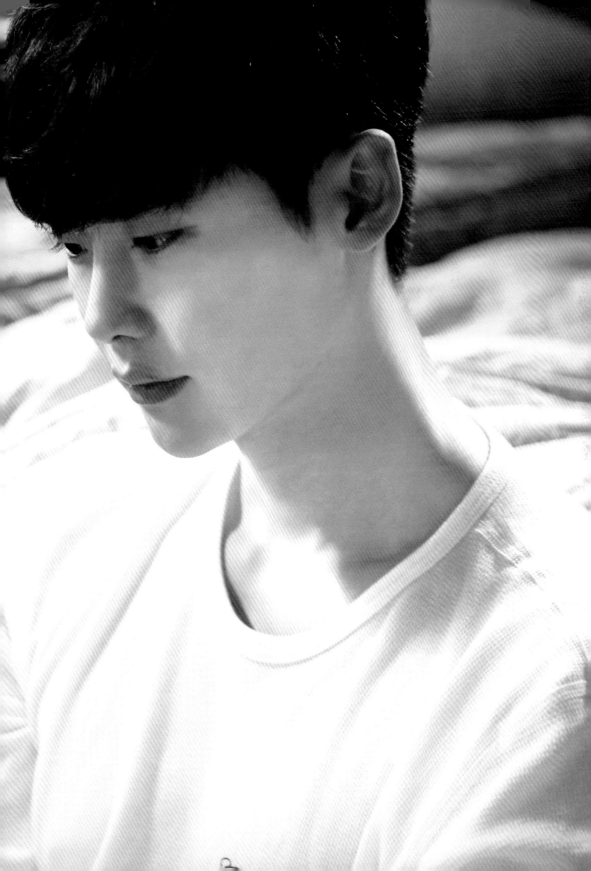

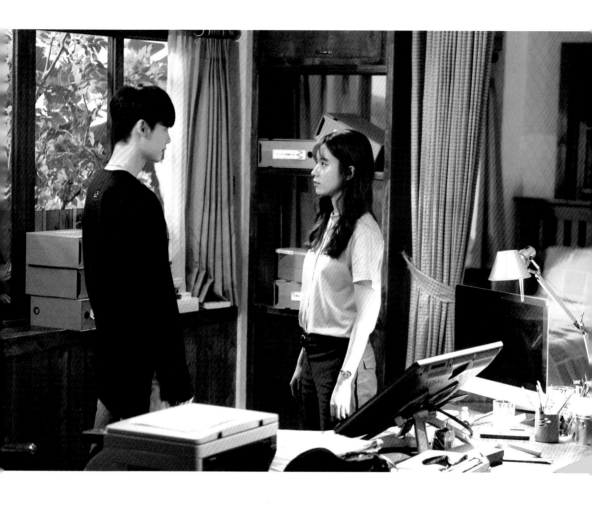

之後姜哲和吳妍珠怎麼了？

......

姜哲就這樣永遠忘記吳妍珠了嗎？

我只是，希望能有個HAPPY ENDING而已。

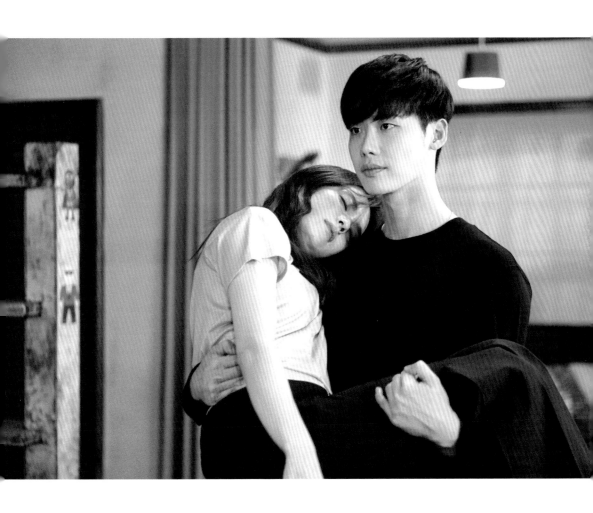

頭好暈。

⋯⋯

扶我一下。

怎麼了？哪裡不舒服？

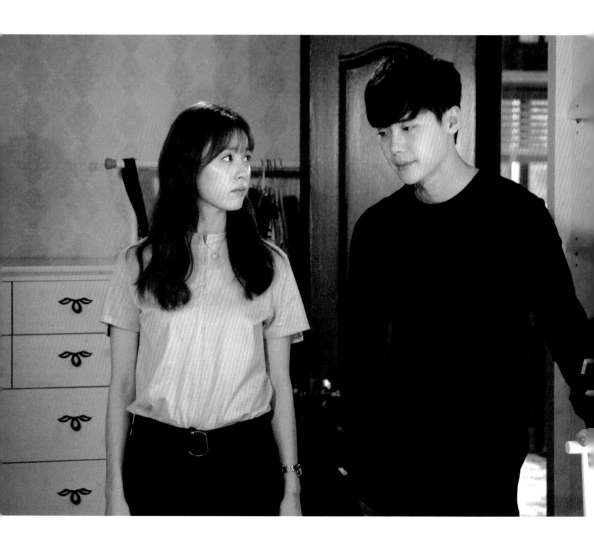

你要去哪裡？

……

不要走。

我有事要處理一下。

等會就跟上。

想起來了嗎？

……

你記得我嗎？

現在想起來了嗎？

沒有。

……要和我約會嗎？

好。

那妳先準備一下。

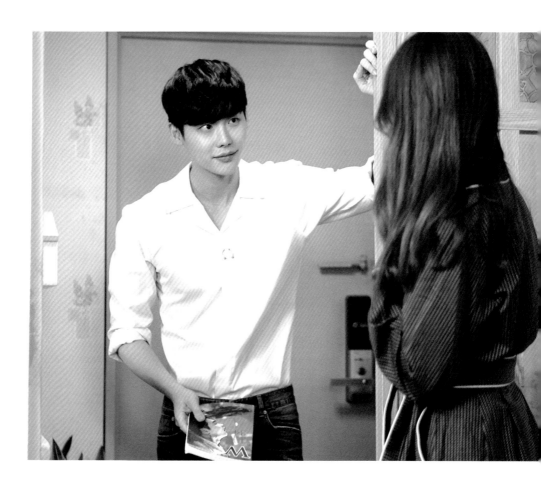

既然都穿著浴袍了，要不要脫掉讓我看一下？

你說什麼？

不是啊，姜哲很早就看過吳妍珠的裸體了。

……！

我沒看過，他卻看過了。

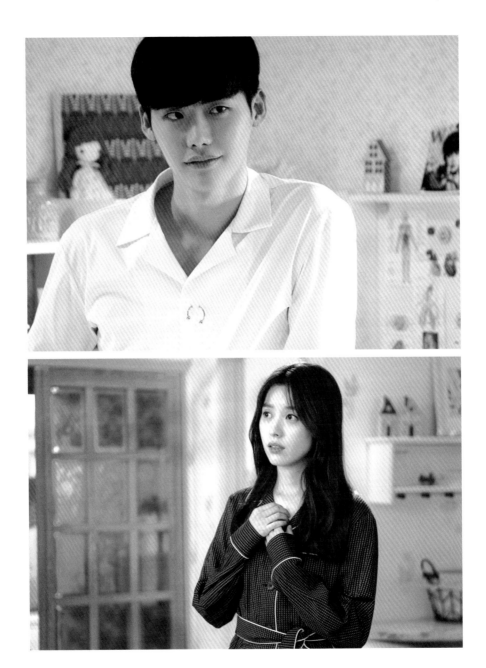

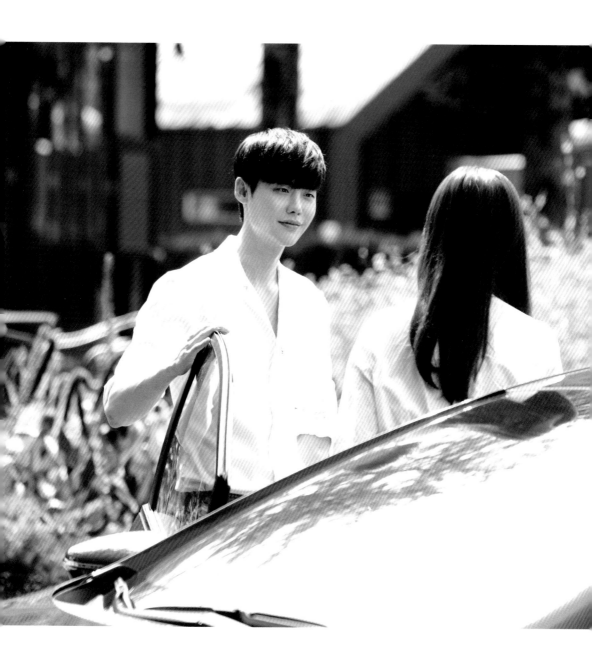

在這裡親一下如何？這裡沒有別人。

哎呀，真是的！別說了！

我現在很認真耶。

……！

裸體是開玩笑的，但現在我是說真的。

……！

不願意？覺得尷尬嗎？

……！

那麼之後慢慢來好了。

哪有……我哪有尷尬。

我幹嘛要尷尬……

那麼，可以嗎？

可以……

……

我說……可以！

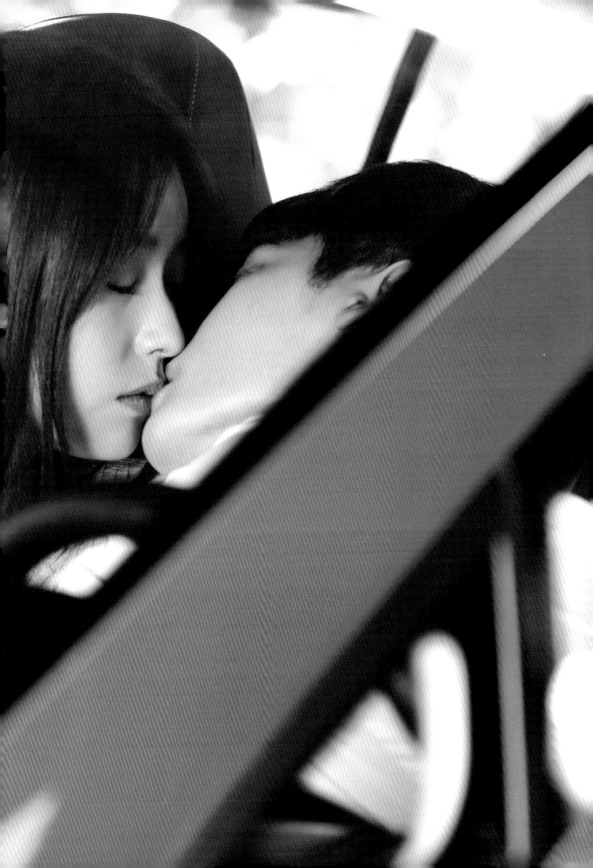

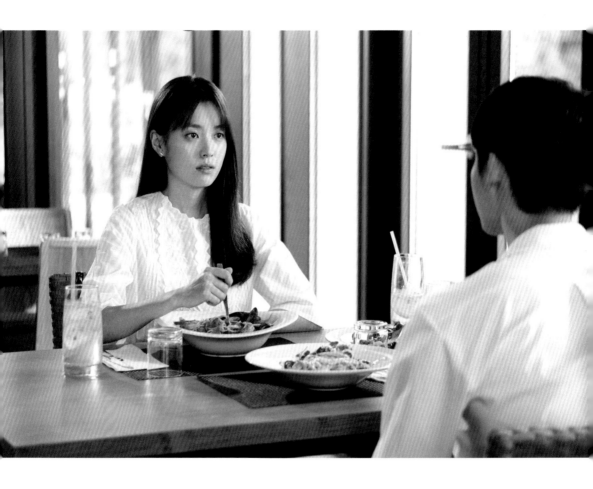

那隻手怎麼了？

……！

你不是一直遮著嗎？怕我看到。

本來想要吃完後再說的。

我……吃不下。

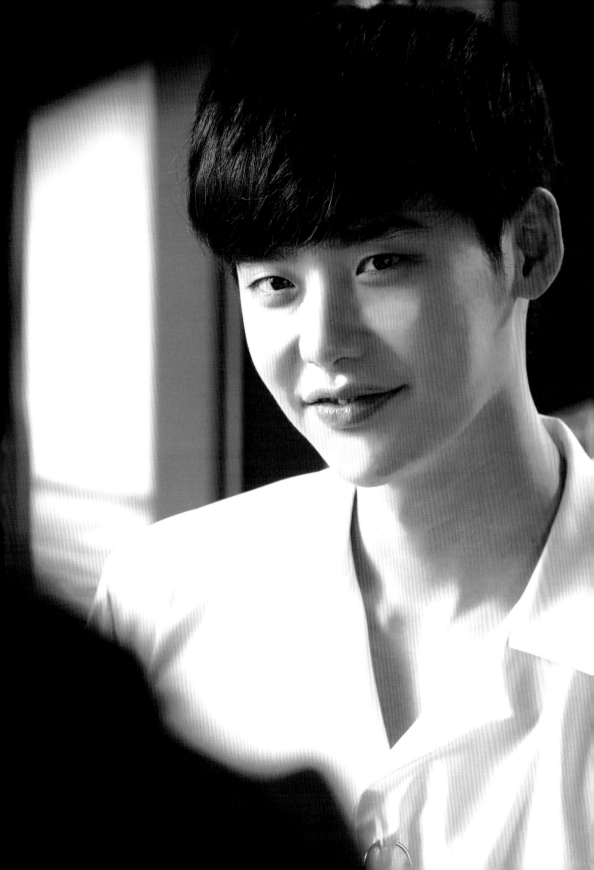

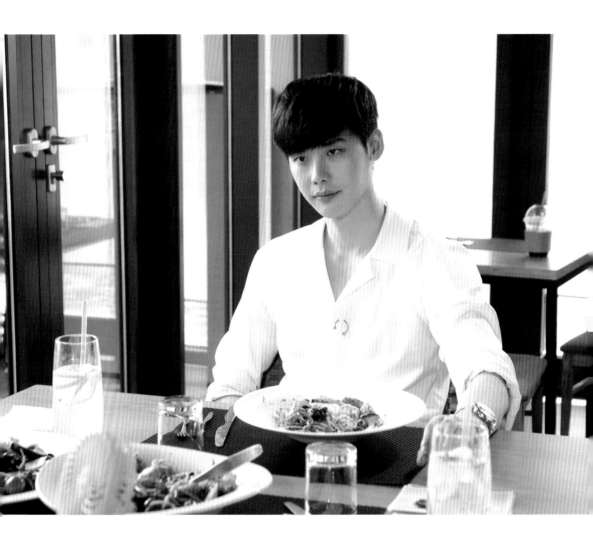

我不想重複過相同的人生，

也不想要總是只留給妳種種的回憶。

那麼，你要我幫你畫什麼呢？

幫我畫一下這個。

最後的結尾一定要是姜哲和吳妍珠結婚，過著幸福的生活。

這才是《W》最有脈絡的HAPPY ENDING。

……

管他讀者罵不罵，不是嗎？

妳爸爸並沒有辦法完全創造那個世界的事物，

不可能連數十億的臨演都靠畫家一個人來設定吧？

這根本不可能。

吳成務能決定的，

只有自己創造的幾個登場人物而已。

漫畫只是偶然連接起這兩個世界的一個媒介。

這裡和那裡……是兩個獨立的世界。

──兩個世界。

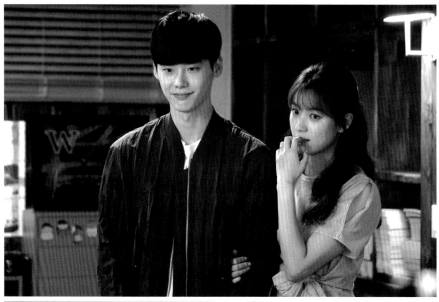

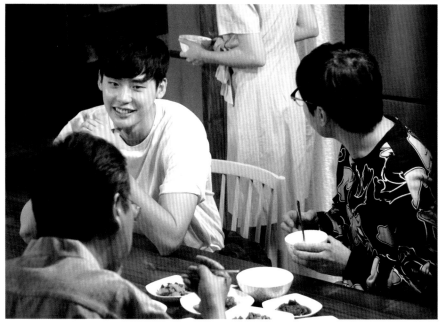

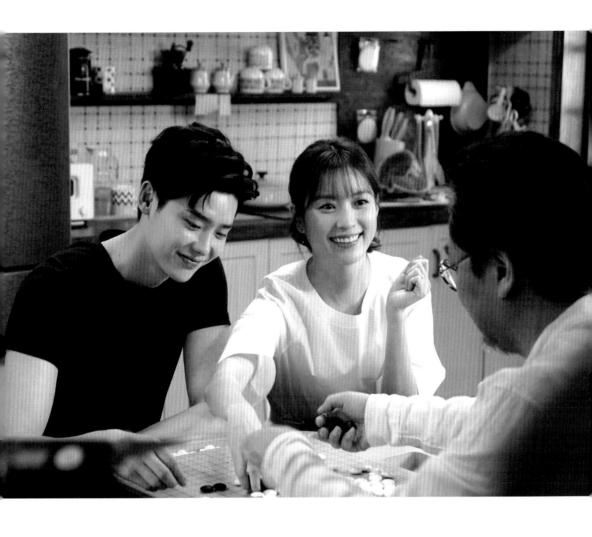

我也可以一起吃嗎？

因為還沒吃晚餐。

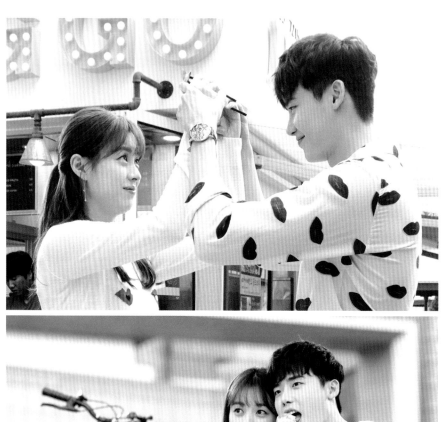

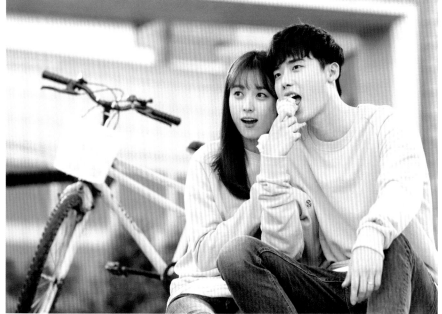

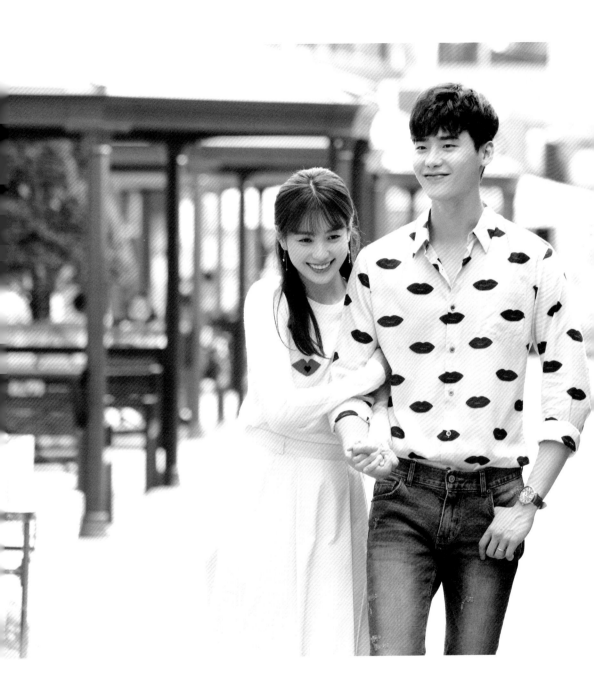

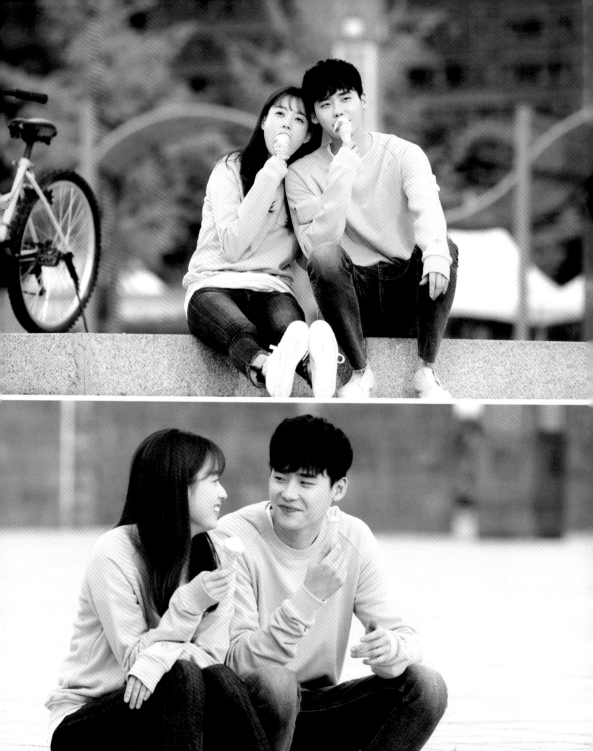

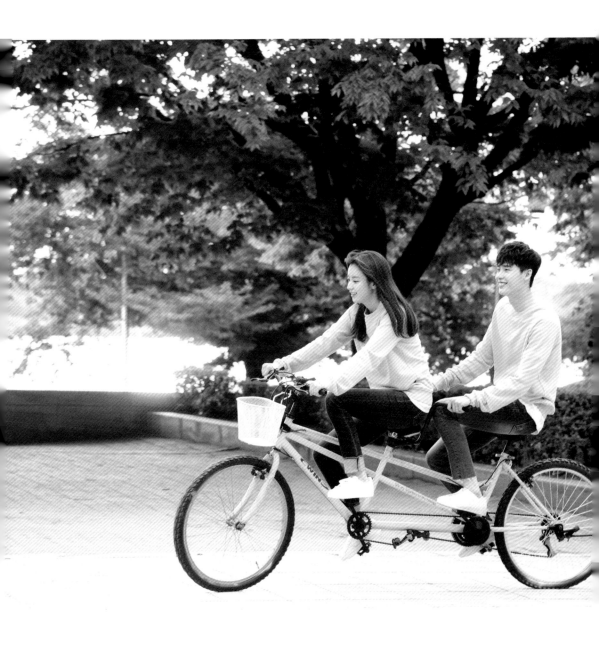

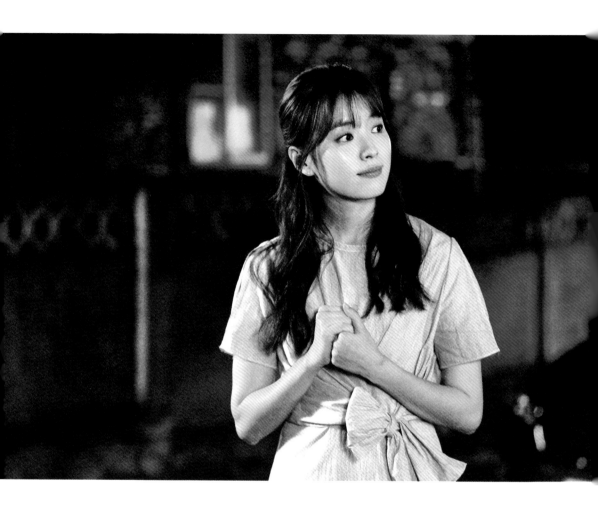

我們每天一起上班，

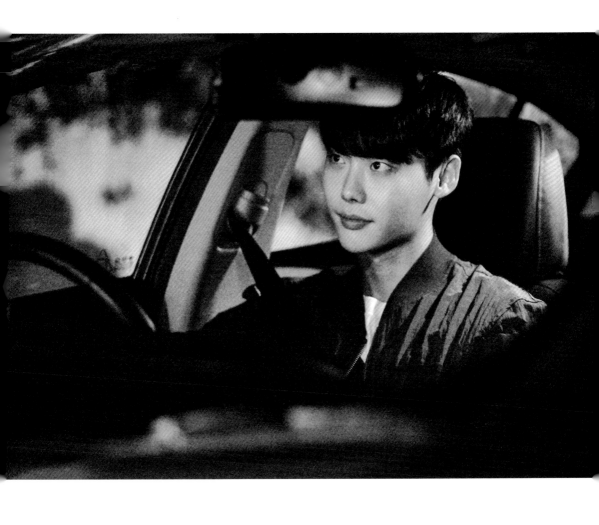

每天一起下班。

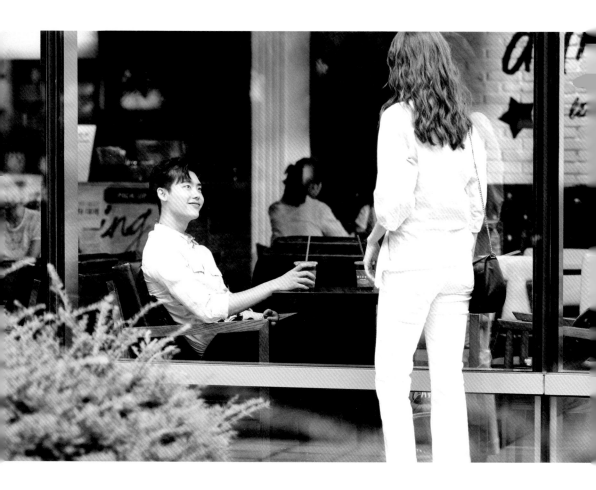

妳在幹嘛？

現在要下班了。

你在哪裡？秀峰說你不在家？

出來吧，我請妳喝咖啡。

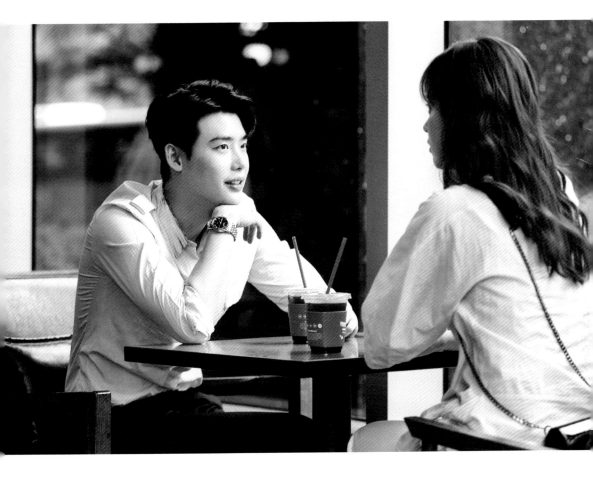

妳爸爸應該今天就可以回來了。

確定嗎？

如果沒有變數的話。

什麼變數？

當然希望不要再有變數發生，妳不要怕。

我是主角，

我現在生活在現實世界。

那麼第三個假設：

當我意識到登場人物時，

漫畫中的人

也會反過來被召喚到現實世界中？

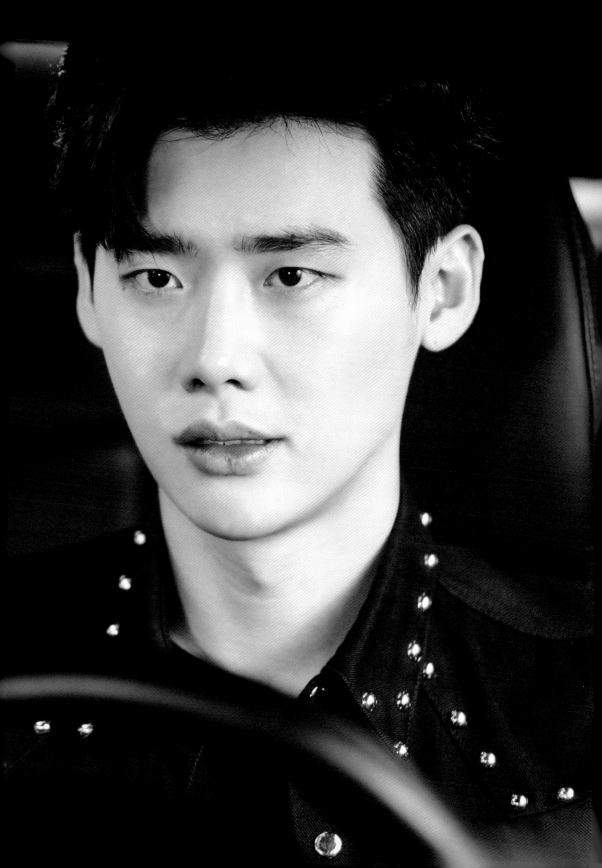

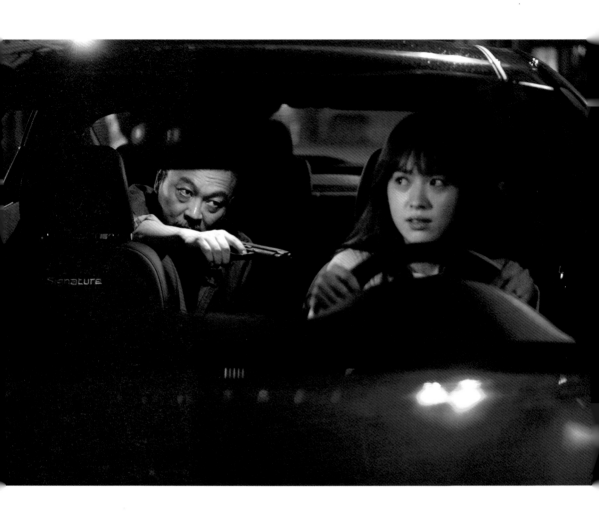

吳妍珠，好久不見！

……！

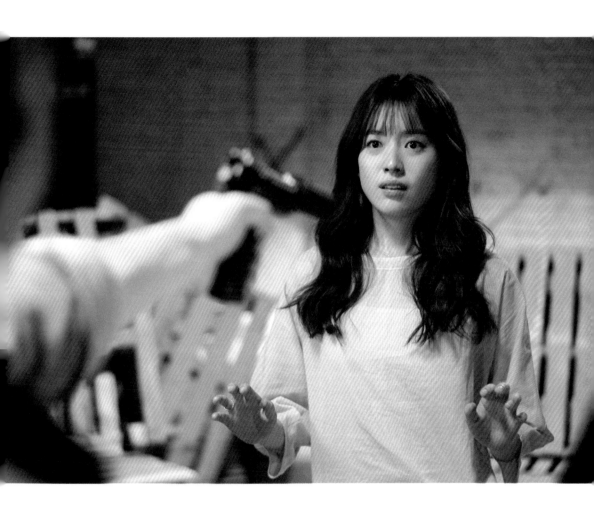

想去哪？站住！果然妳就是問題的根源啊，

因為妳，事情都亂套了！

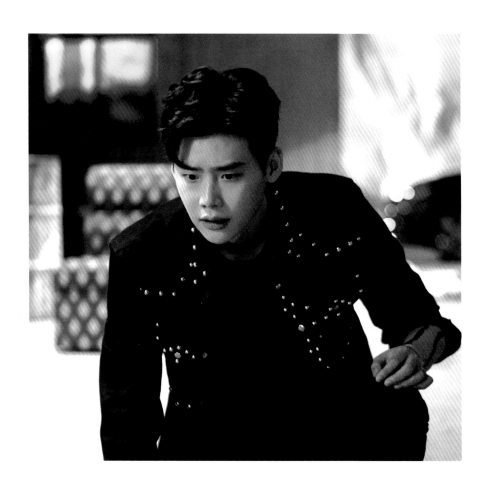

吳妍珠！

不知哪來的小姐流了很多血倒在那裡……

還活著嗎？

不知道呀，好像快死了。

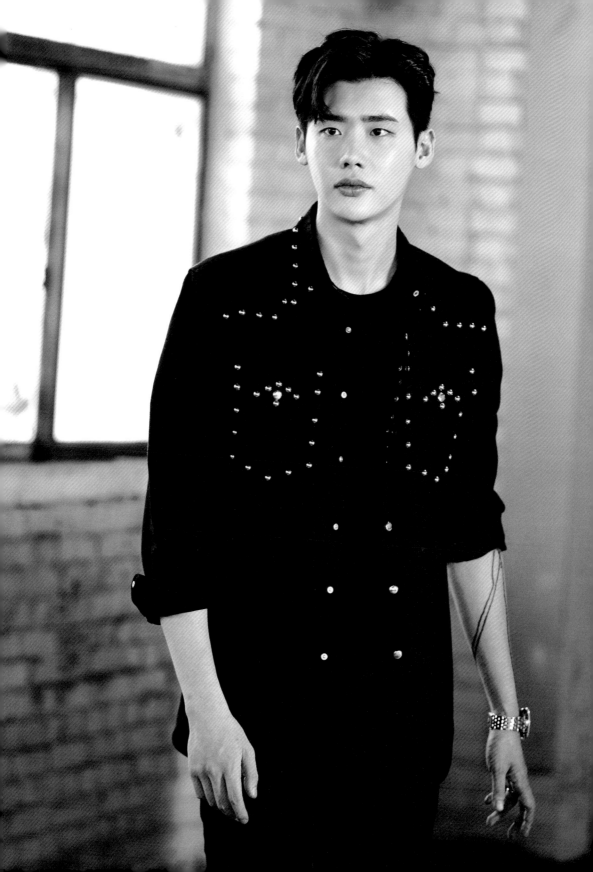

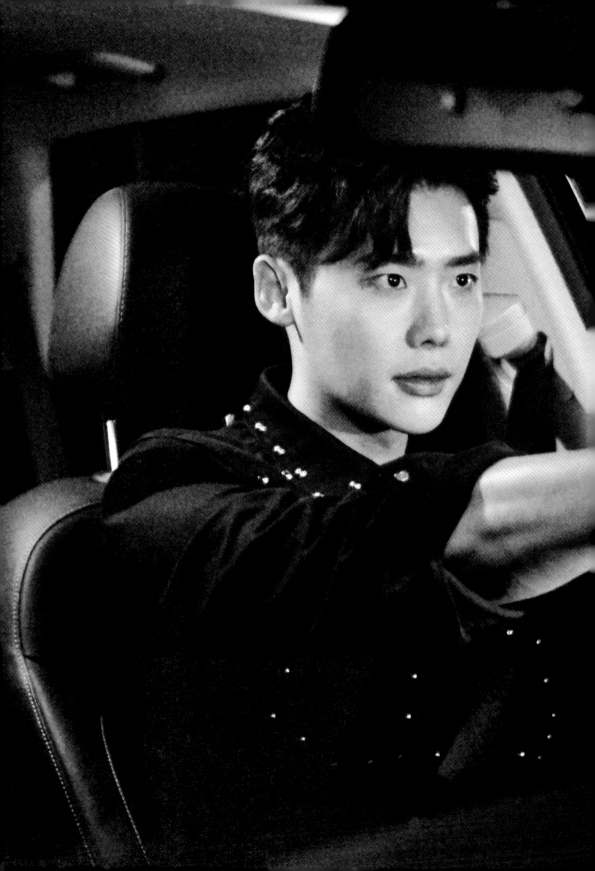

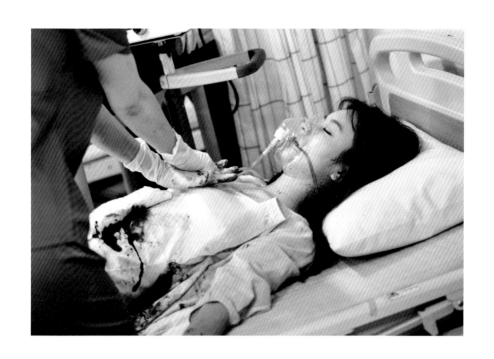

你跟病患是什麼關係？

⋯⋯我是她丈夫。

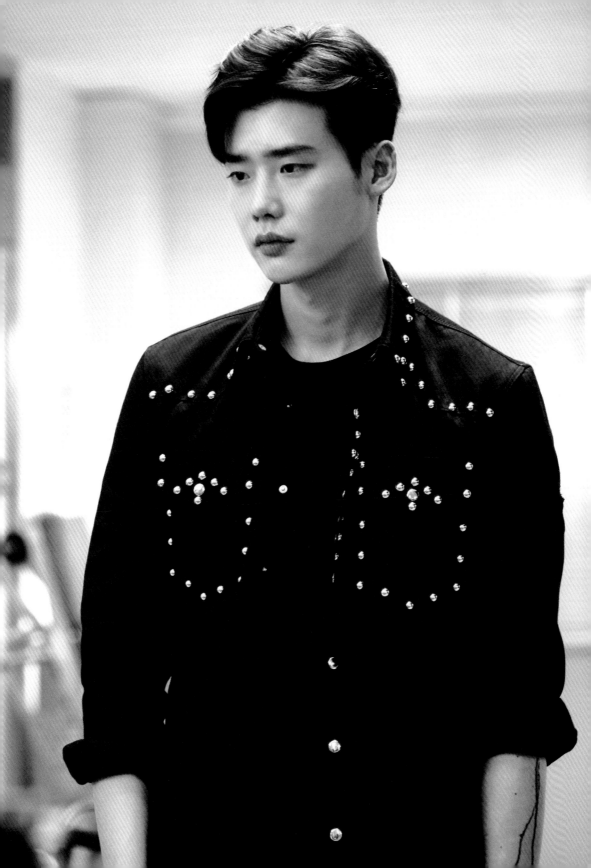

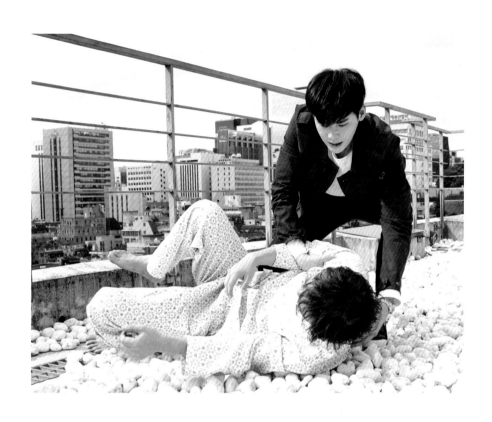

那個女人，

是我唯一的家人。

不是根據你的幻想創作出來的家人，

是真實存在的家人。

……

我們所擁有的回憶不是被捏造的，而是一起真實經歷的，

不是被設定的命運，是我自己選擇的命運。

第一次，
只憑我個人意志選擇的。

不要哭，等著。

說不定我會向你發出SOS的求救訊號。

向我？發出什麼？

我也還不知道。

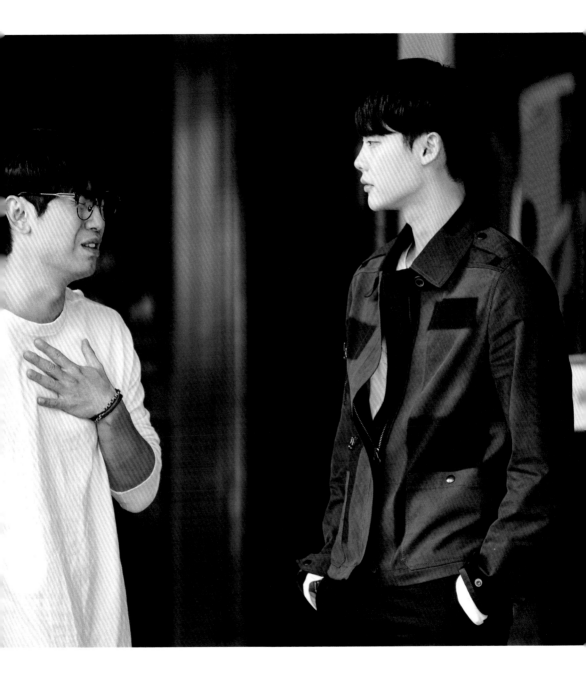

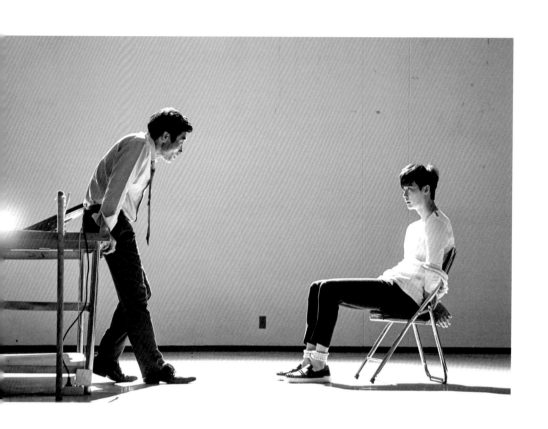

你不是已經死了嗎？

你不是自導自演說自己死了嗎？

所以就算我在這裡殺死你，又有誰會說什麼？

反正你早是已死之人，

就算我當場殺了你也不會有罪！

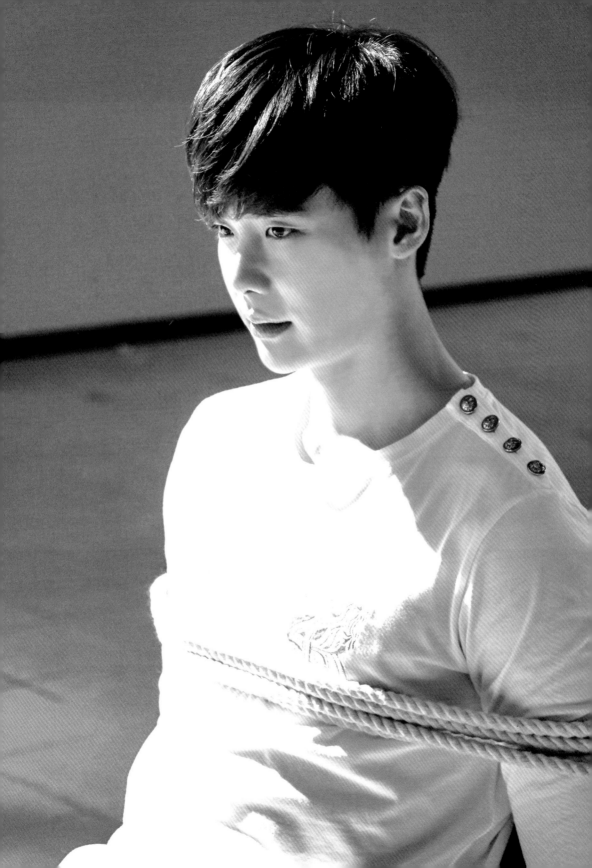

朴秀峰先生，

東西過去了，

好好收著。

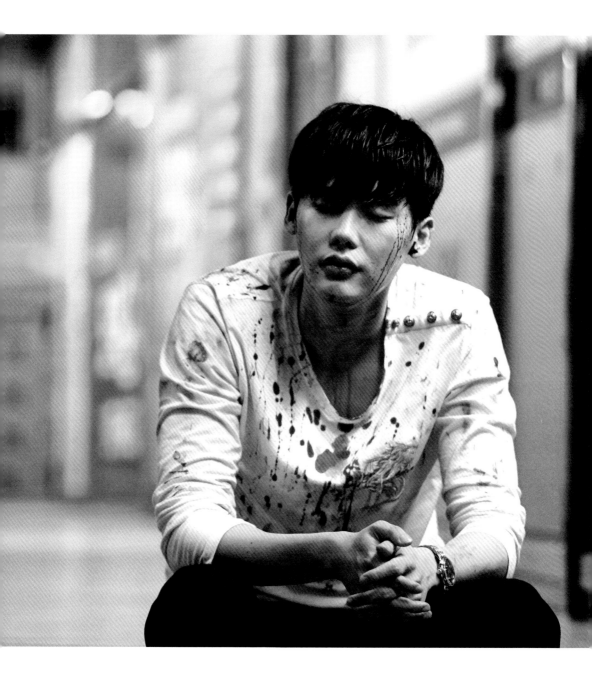

CAFE DE CEREAL

#04
漫畫完結，才能變得自由

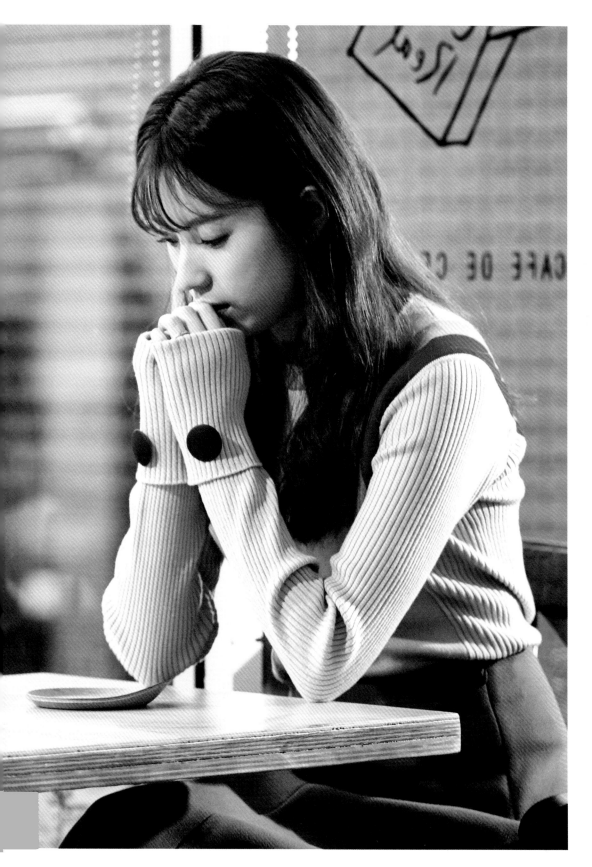

那個……借一步說話……

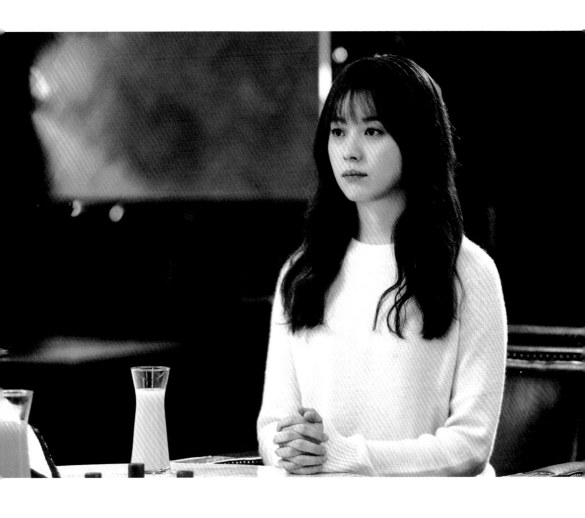

我好像在哪裡見過妳，妳是⋯⋯？

我叫作吳妍珠。

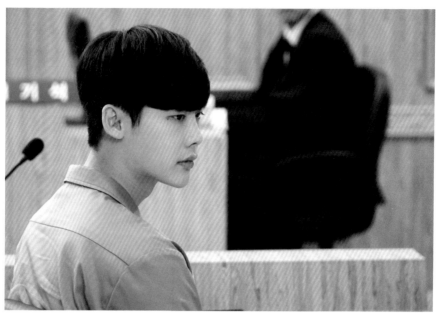

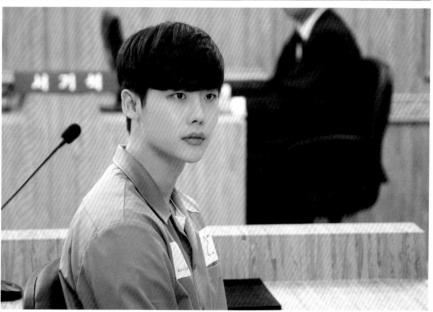

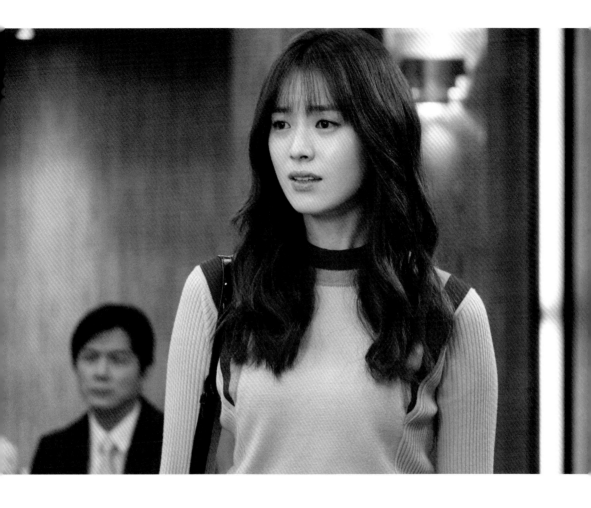

為什麼現在才出現？

我立刻就過來了，沒想到竟然已經過了一年，

你讓我怎麼辦才好？

妳立刻就過來了？

我一醒來就立刻過來了！

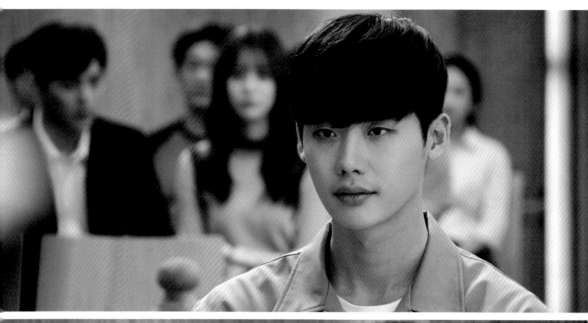

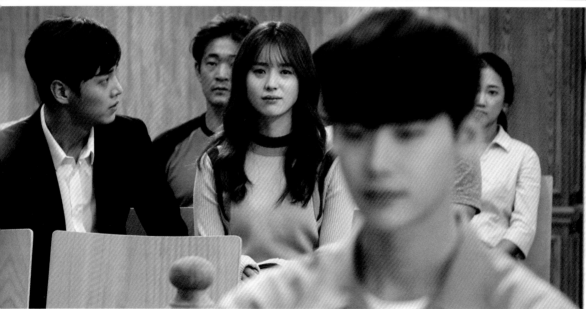

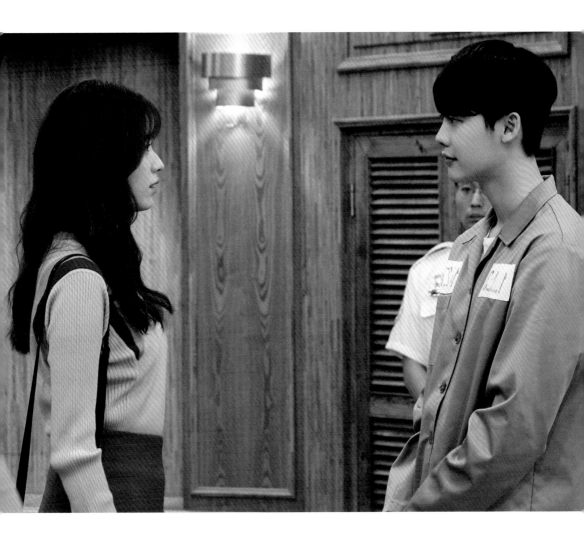

為什麼不出去？

不是只要出去就好了嗎？

因為我出不去了。

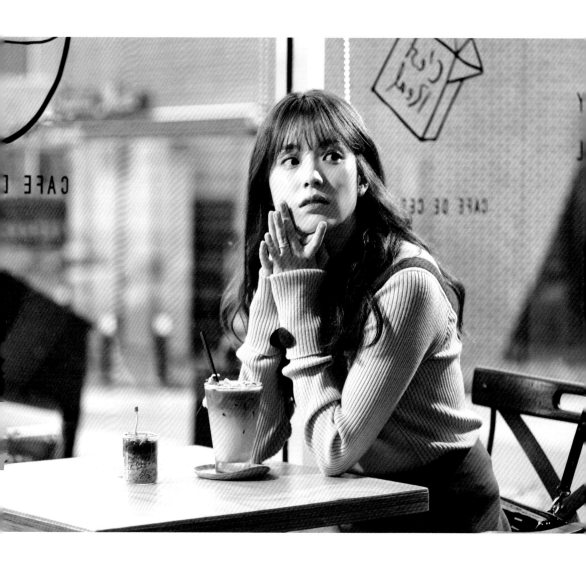

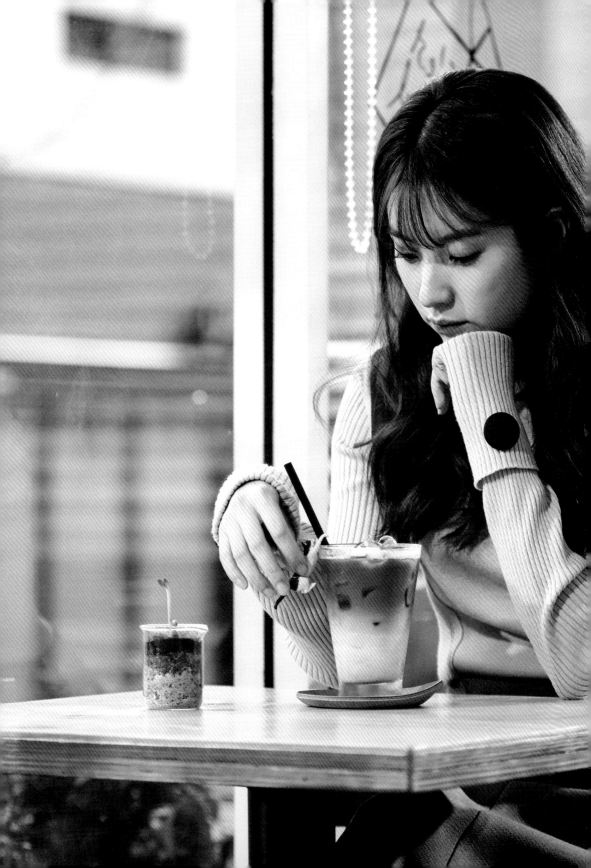

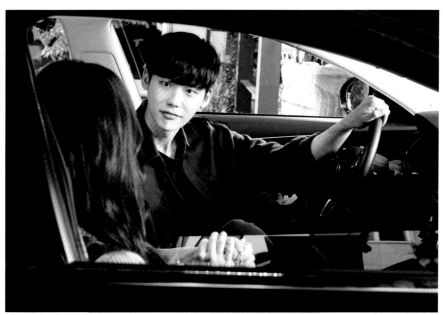

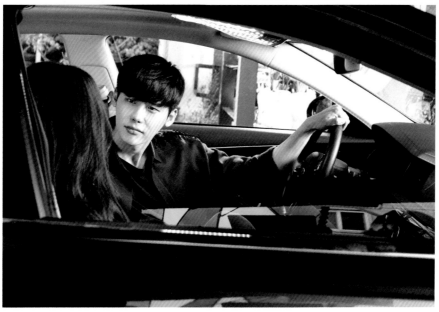

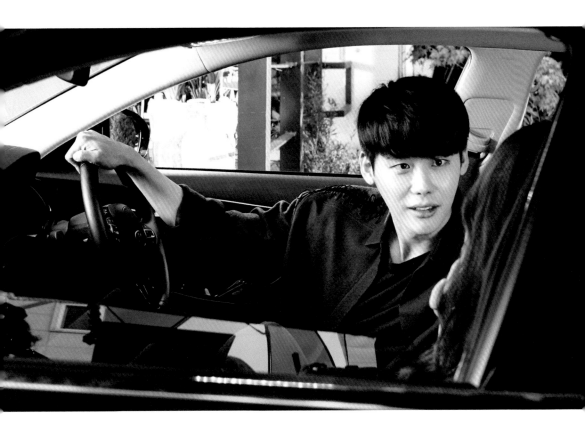

讓我看一下妳的臉吧，好久沒看到了。

咦，不是我認識的那張臉耶？

⋯⋯

你自己一個人多過了一年，都變老了。

現在我比妳大一歲了，來，叫哥哥。

真是！

這個妹妹真沒禮貌啊！

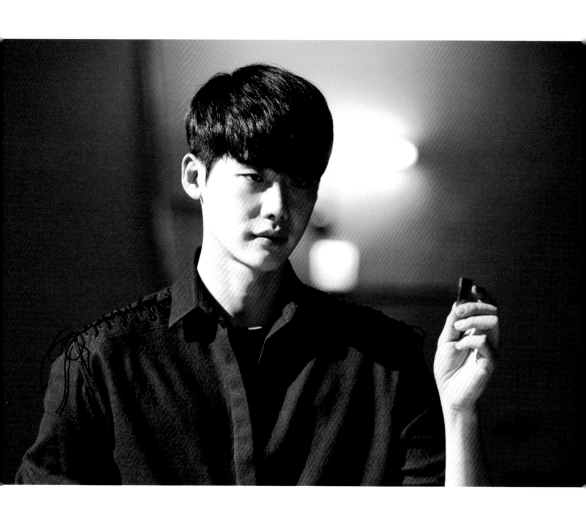

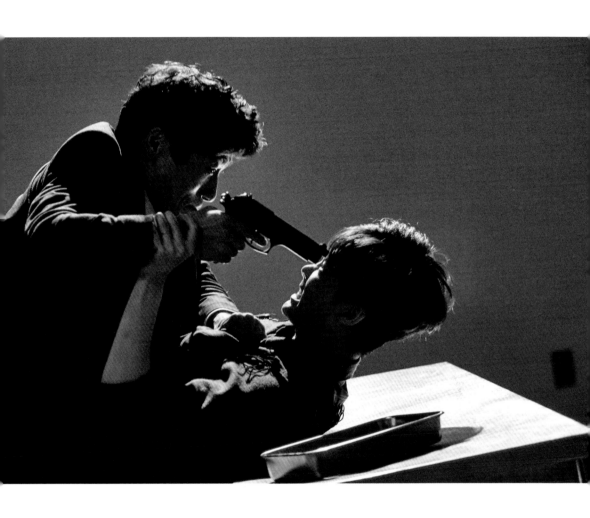

要你死了，才能結束吧？

什麼……？

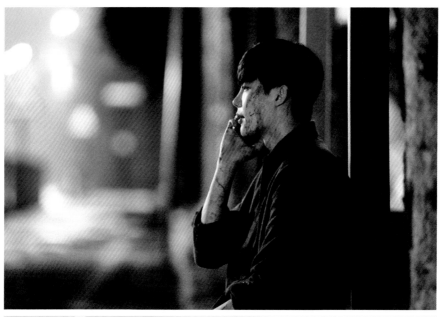

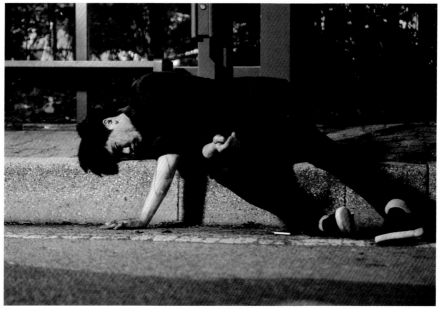

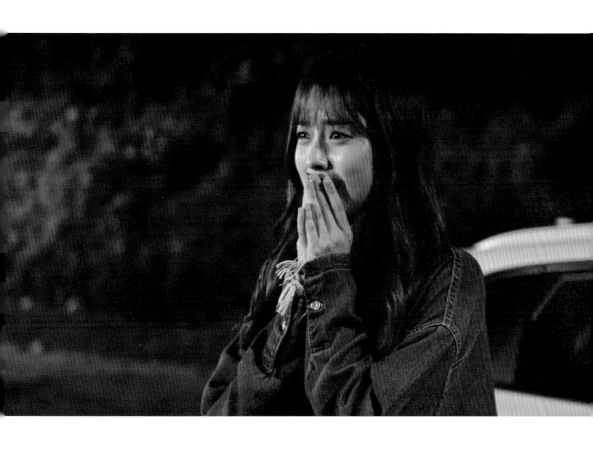

妳……可以來接我嗎？

你在哪裡？

不要昏倒，振作一點！

快點來，我想妳……

我在路上了！

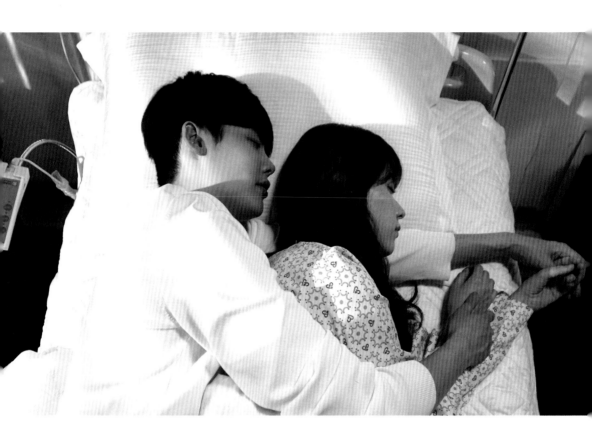

我在監獄中過了兩年，

結果這裡才過了一個禮拜而已。

……！

其實我很擔心兩邊的時間流逝得一樣快，

怕妳在這兩年中會獨自悲傷而死去。

真是幸好……

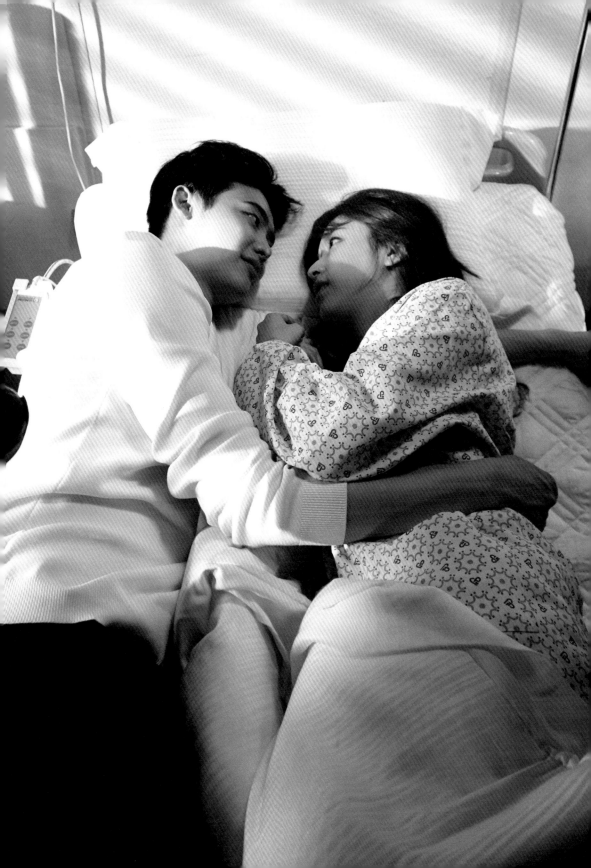

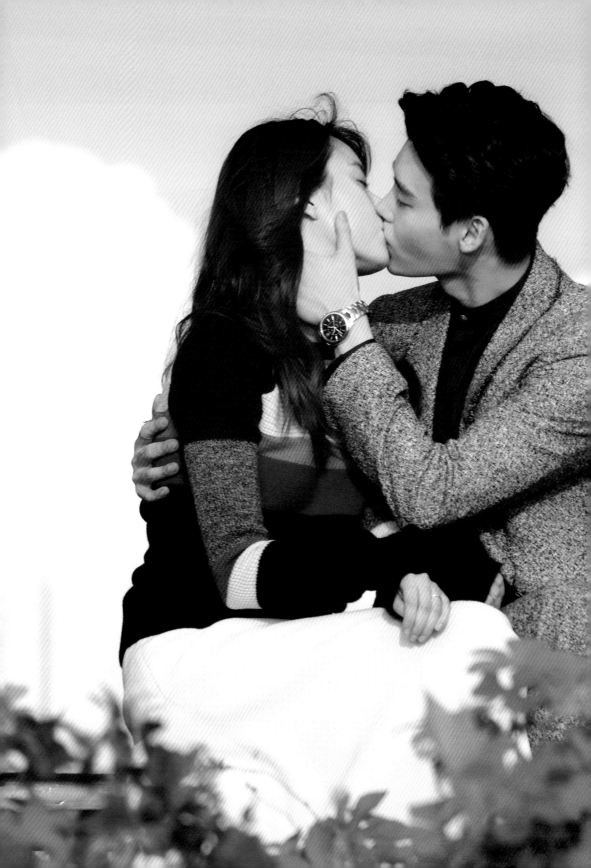

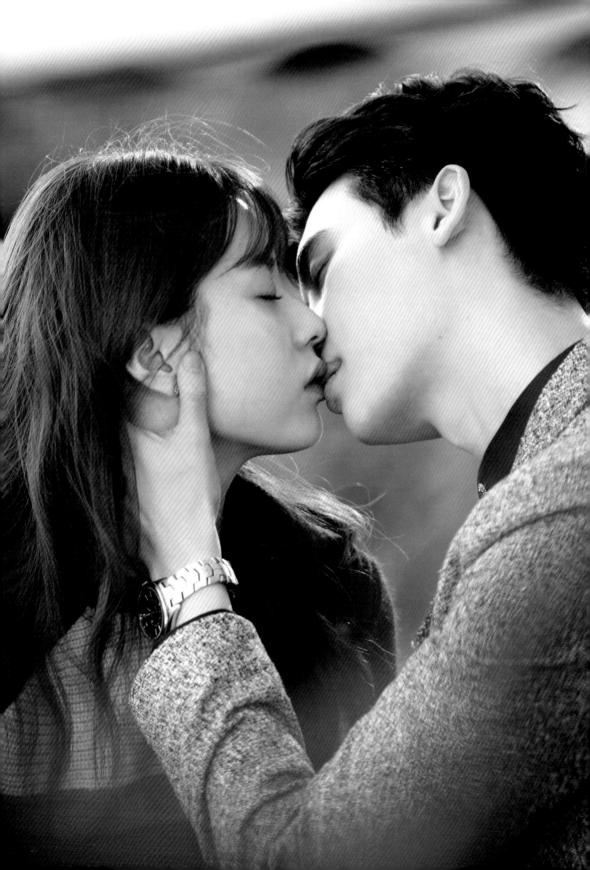

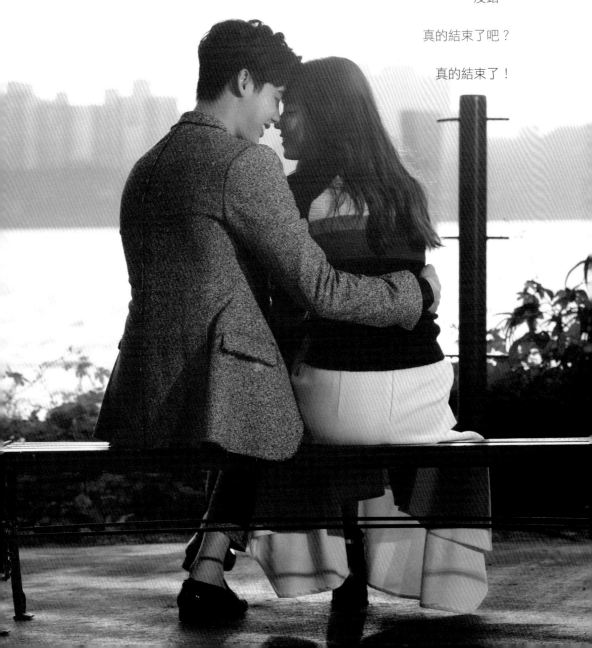

現在我真的是哥哥了，所以一定要叫我哥哥。

絕對不能算了，再怎麼說我也多苦了三年。

知道了嗎，妍珠？

真的結束了，對吧？

沒錯。

真的結束了吧？

真的結束了！

MAKING
PHOTO

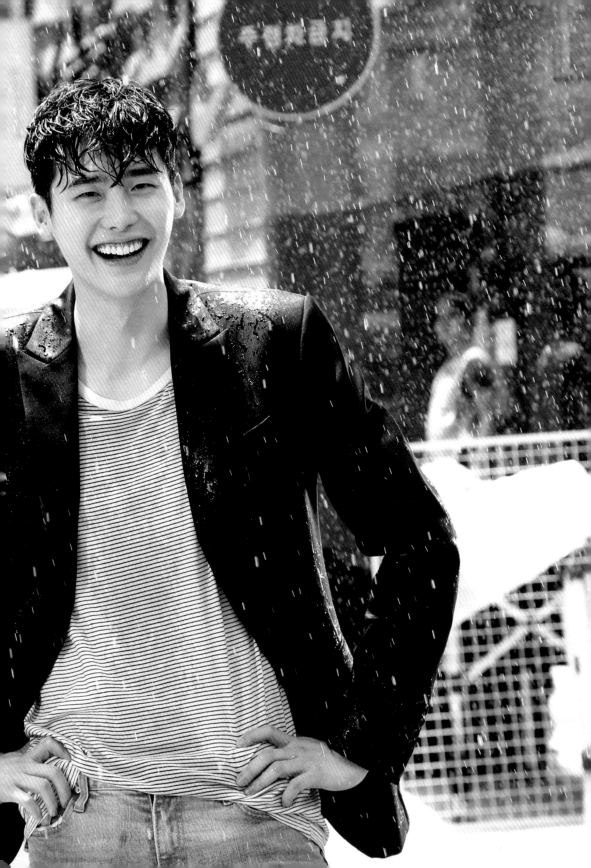

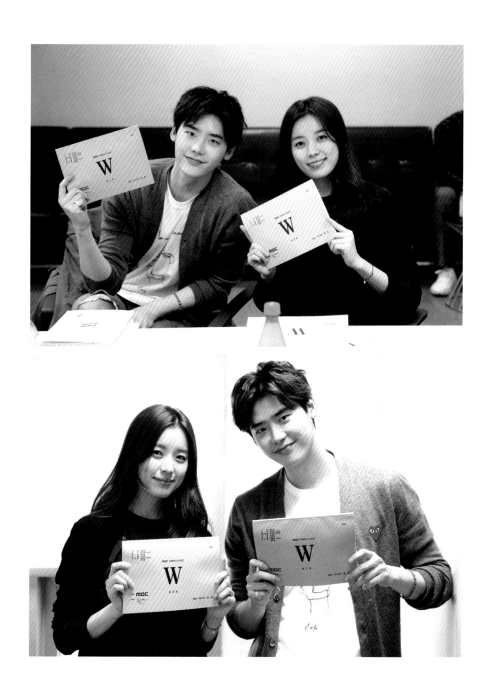

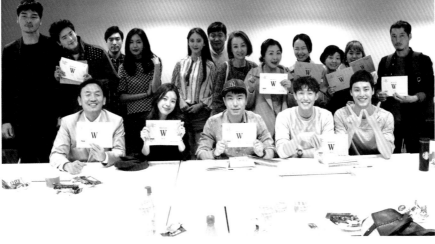

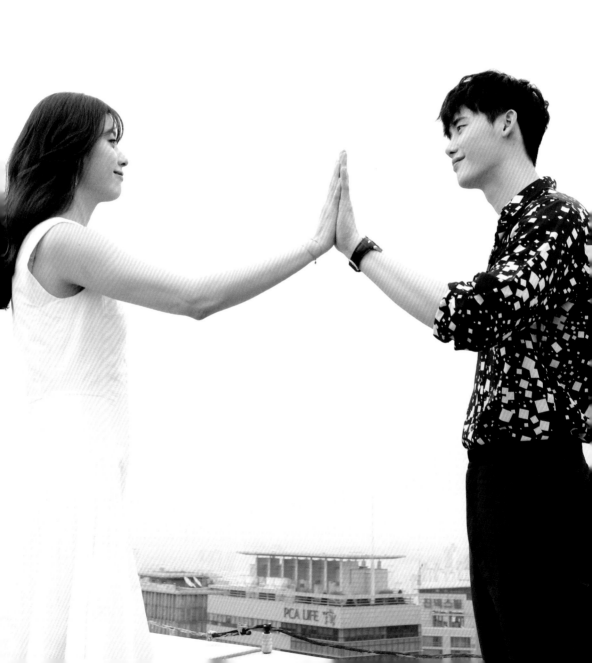

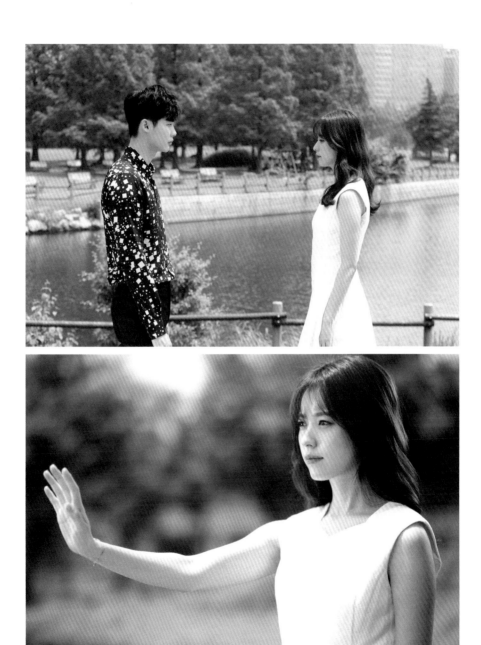

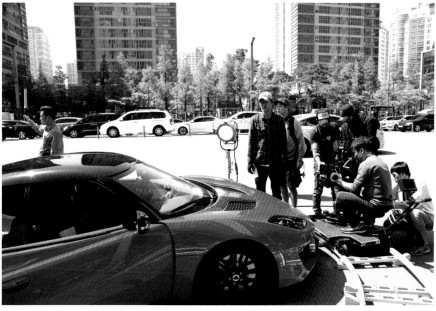

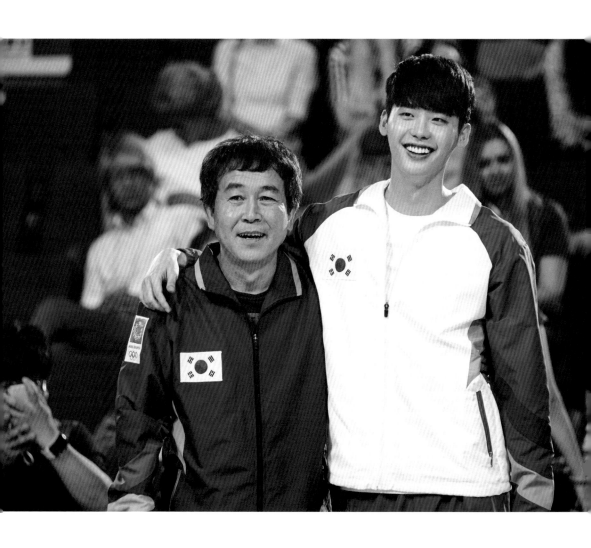

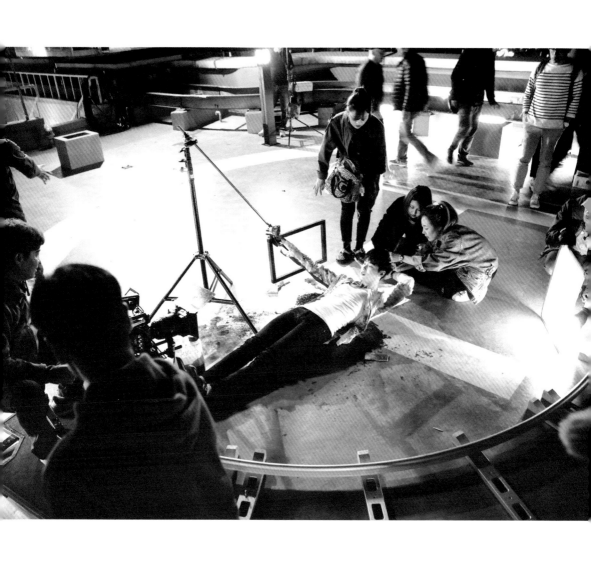

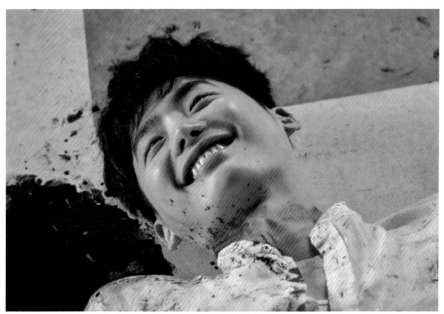

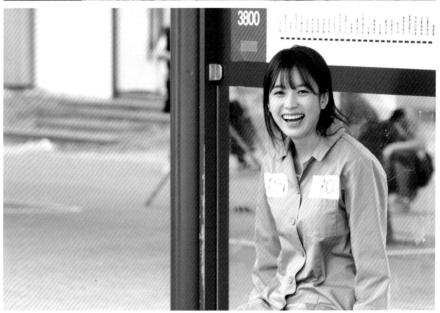

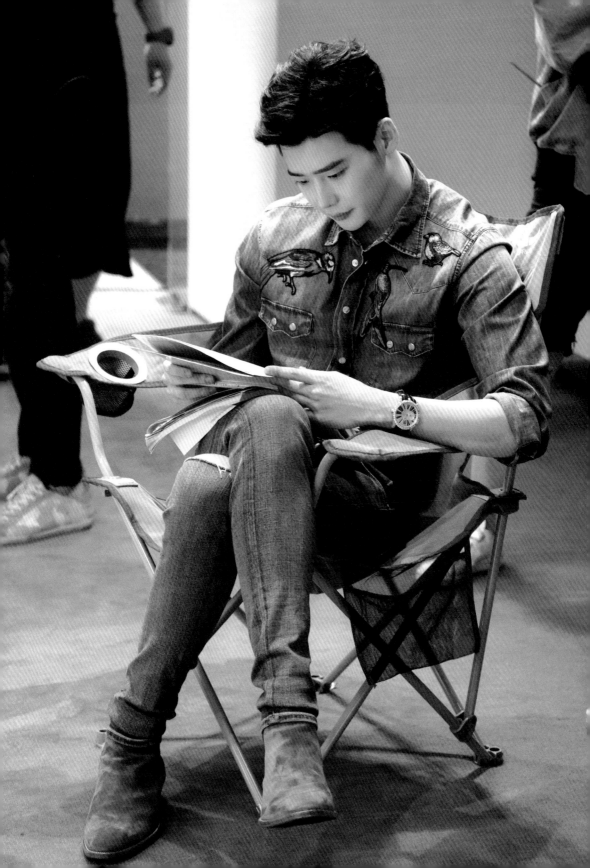

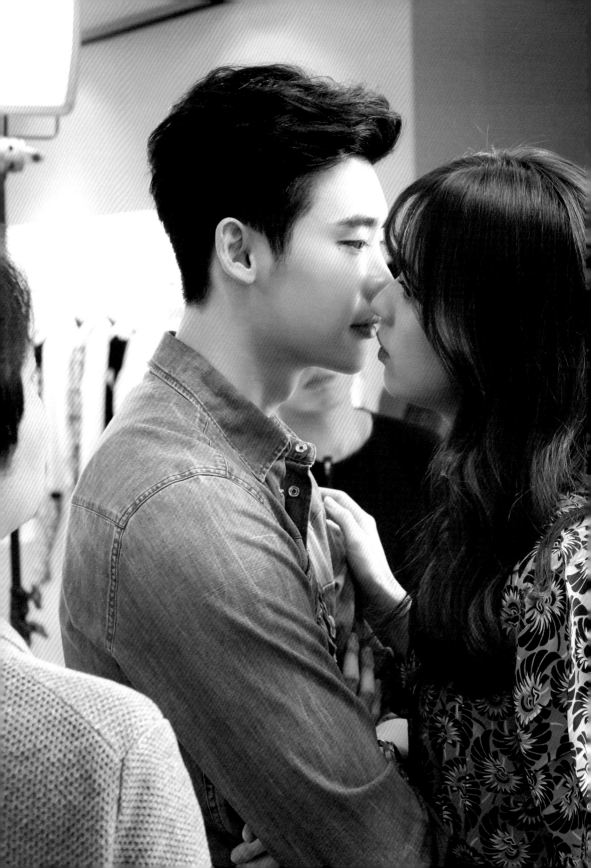

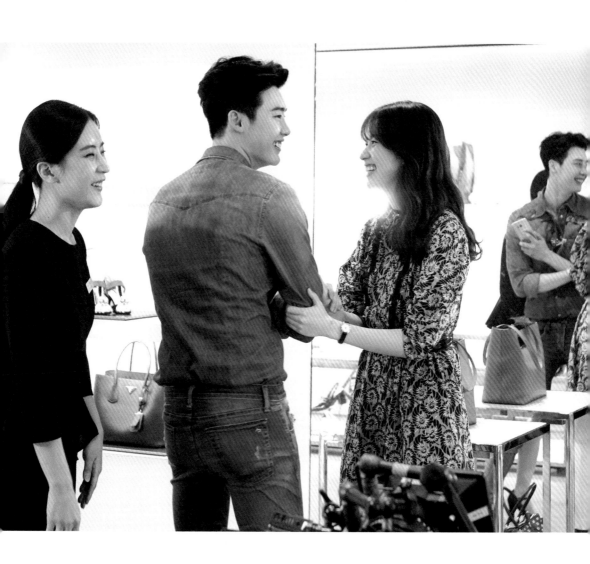

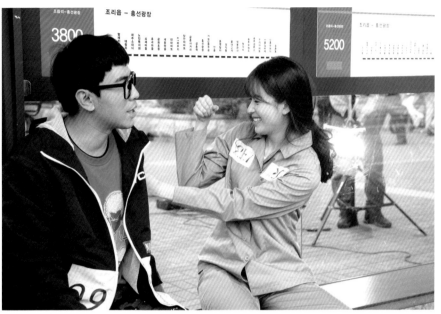

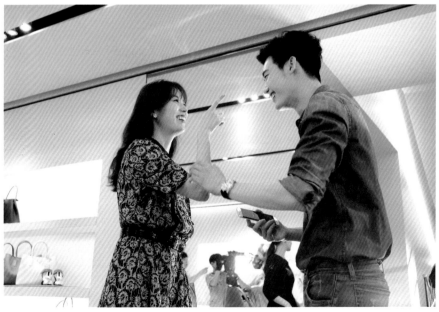

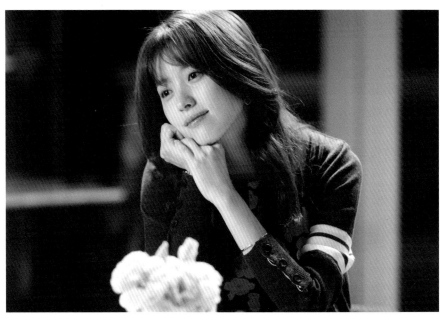

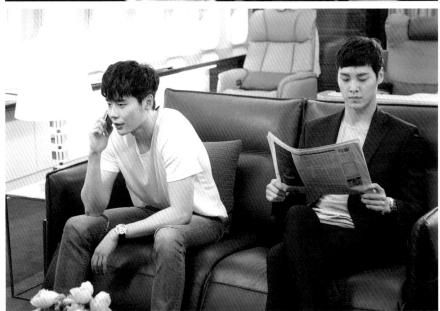

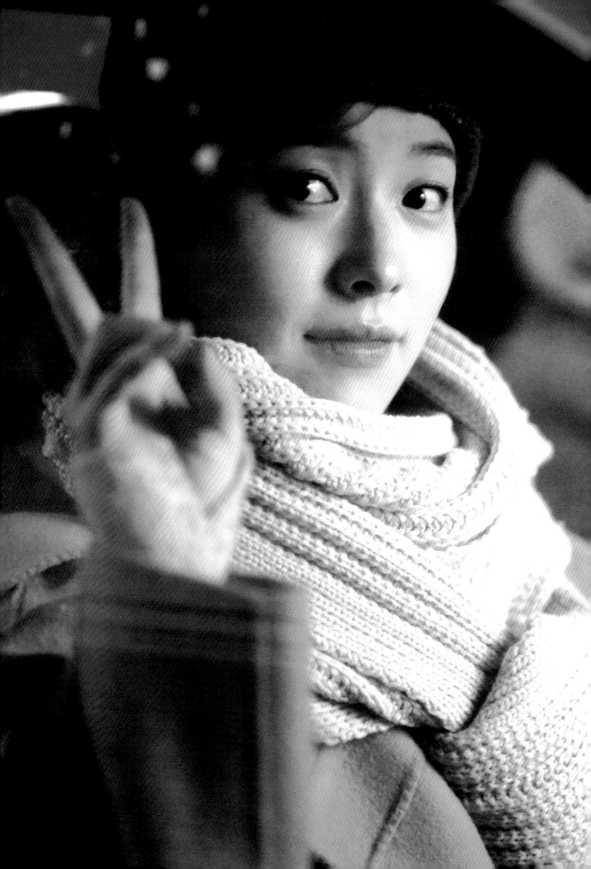

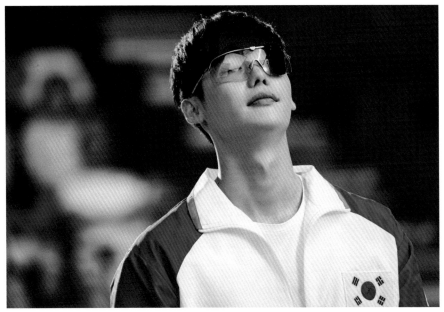

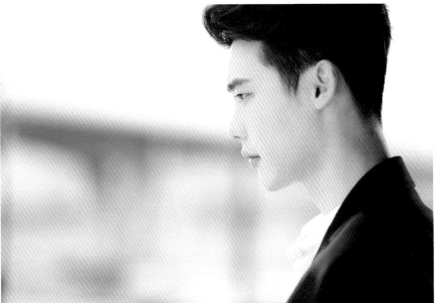

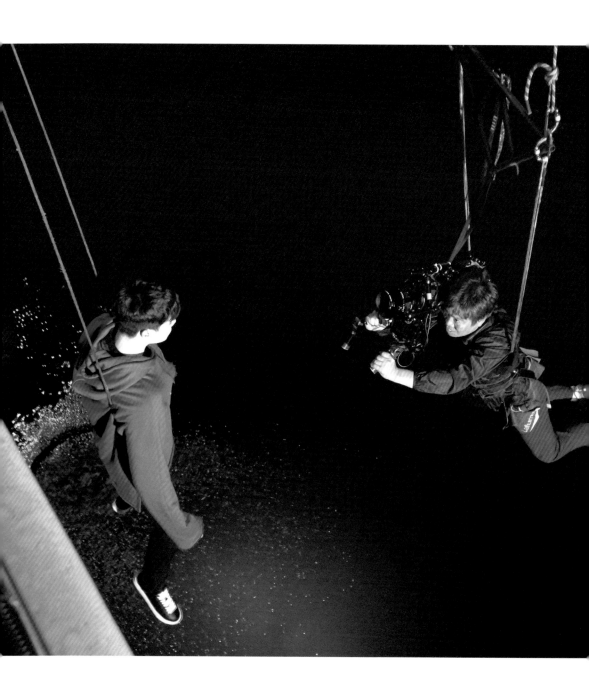

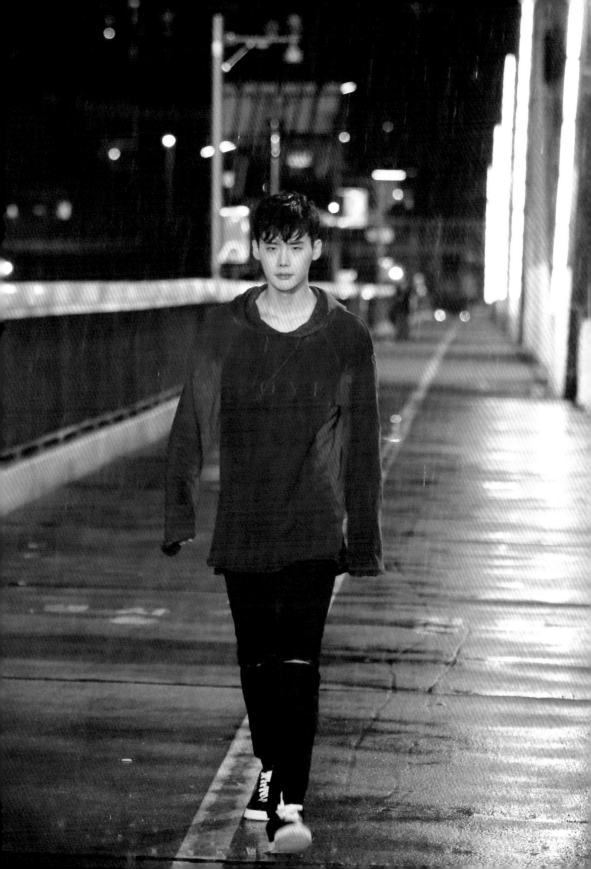

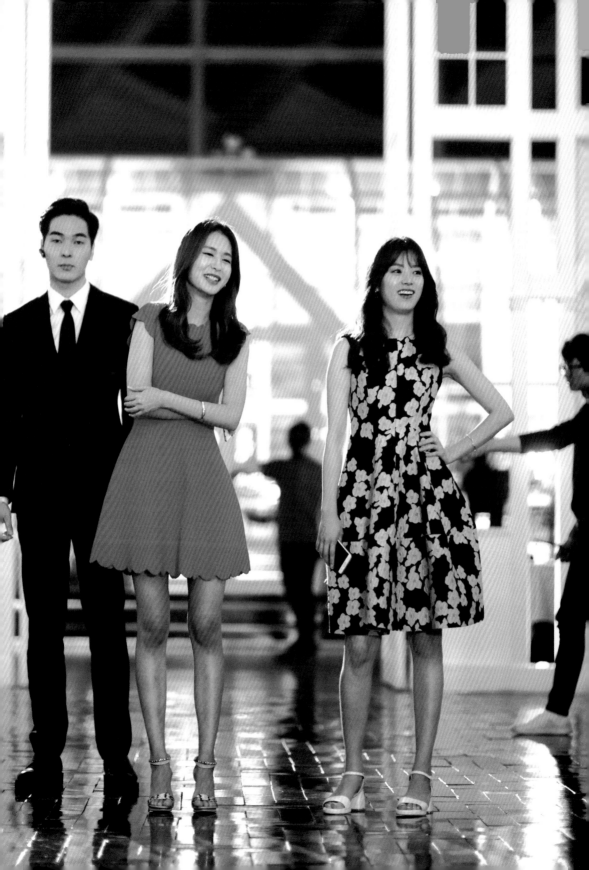

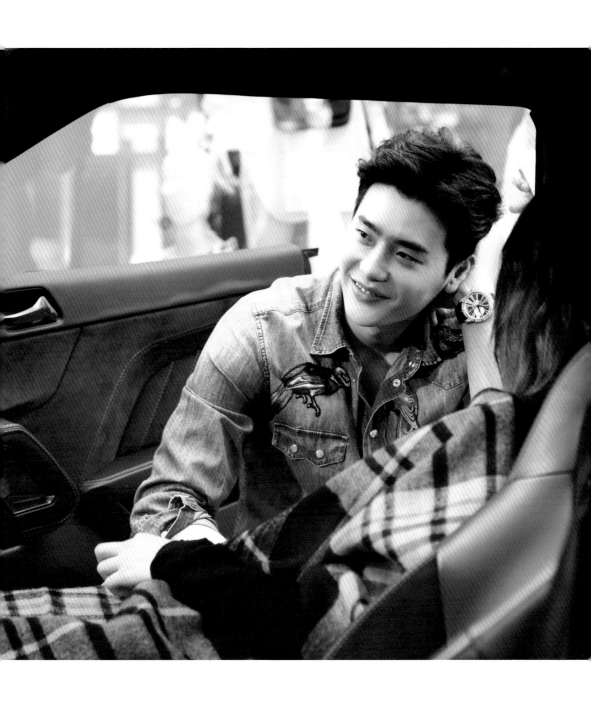

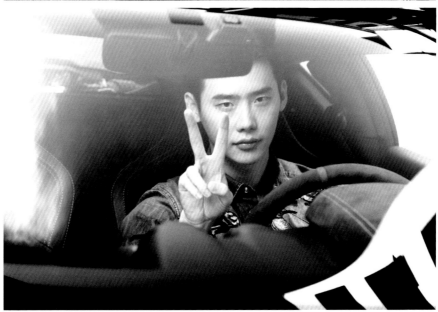

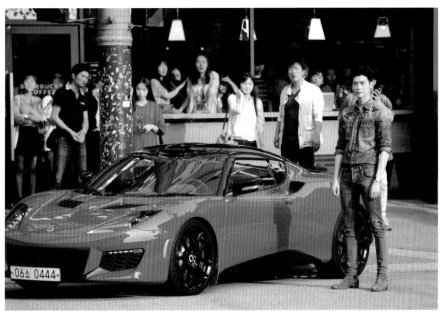

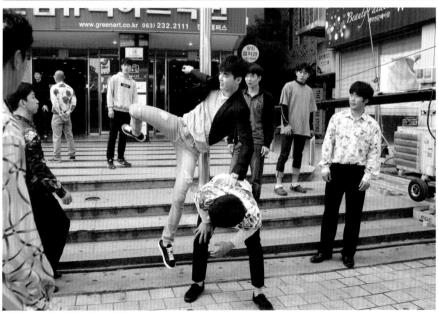

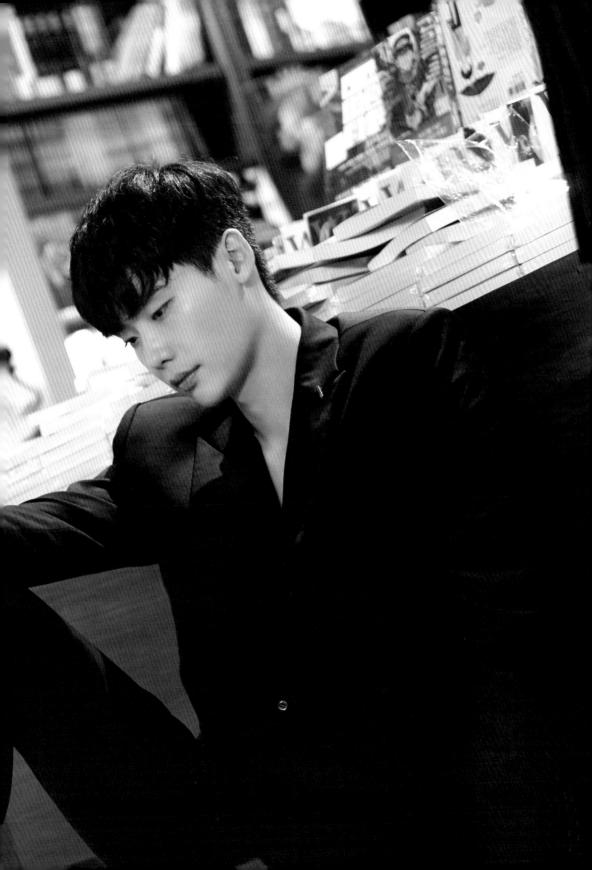

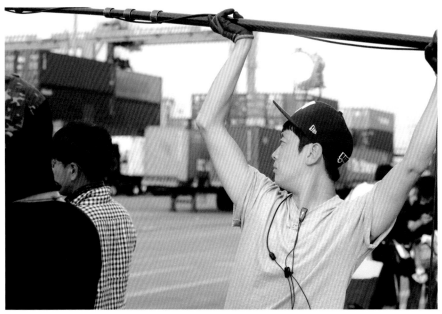

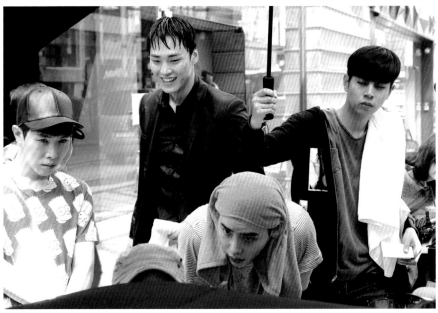

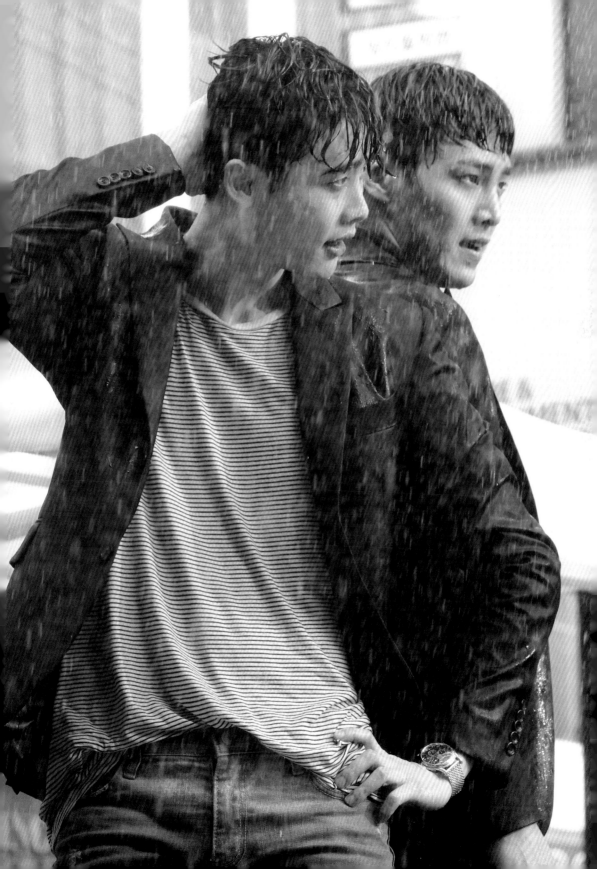

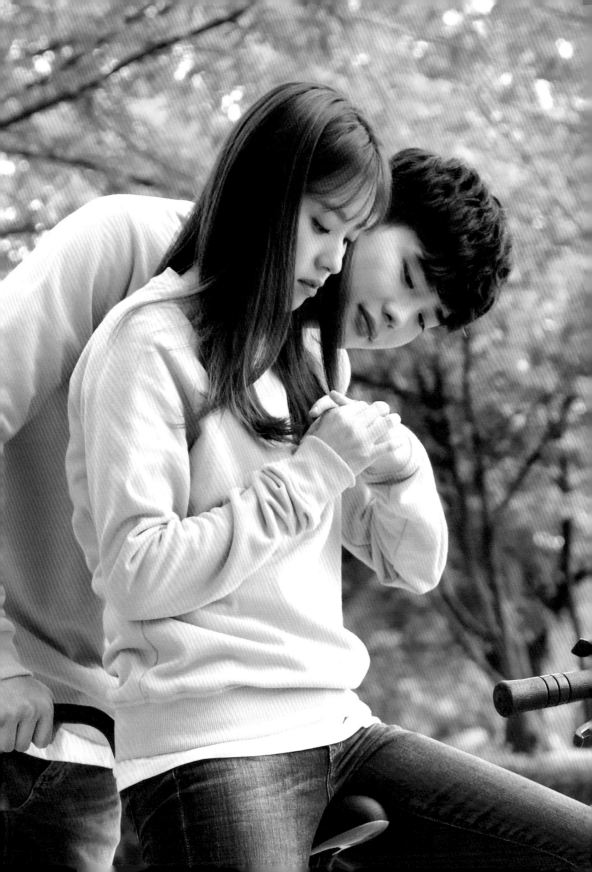

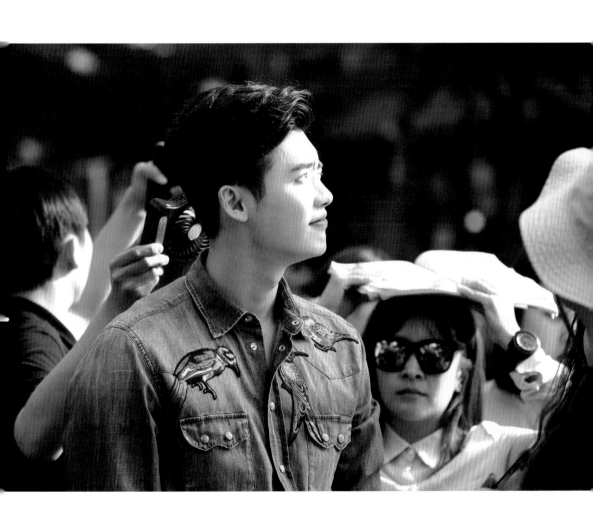

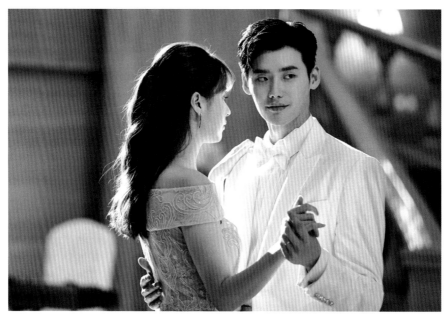

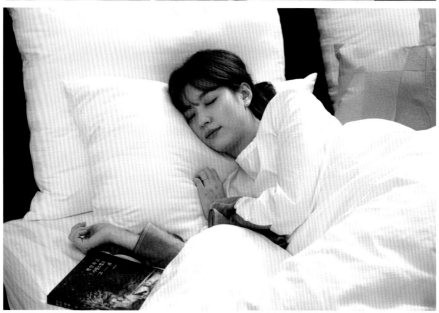

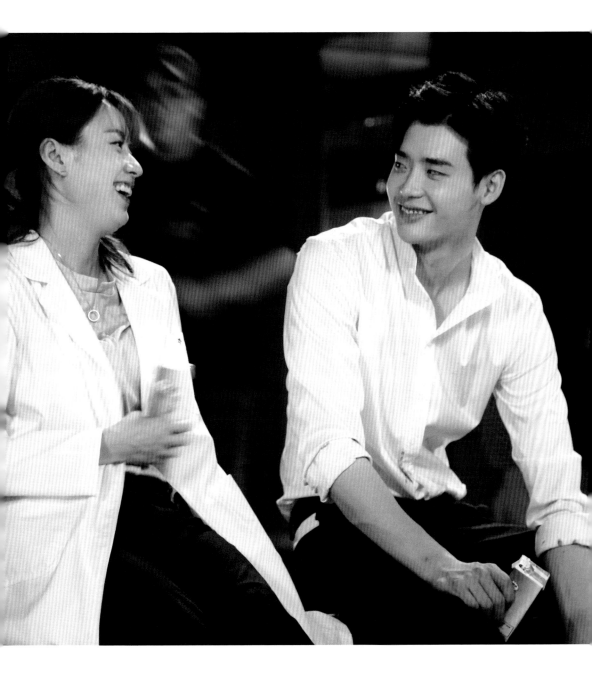

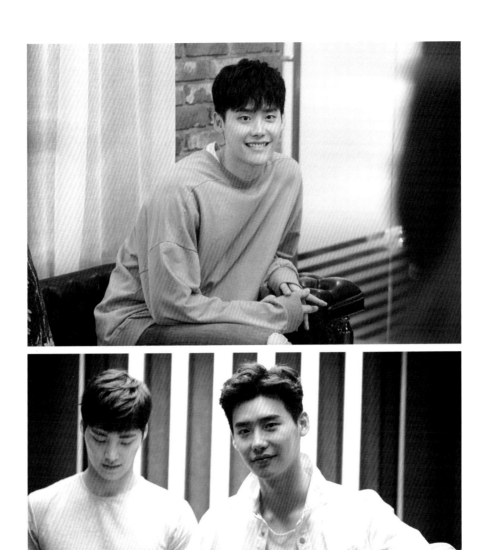

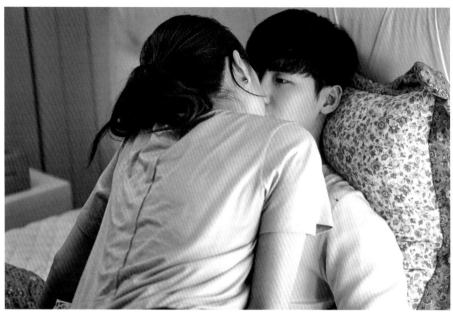

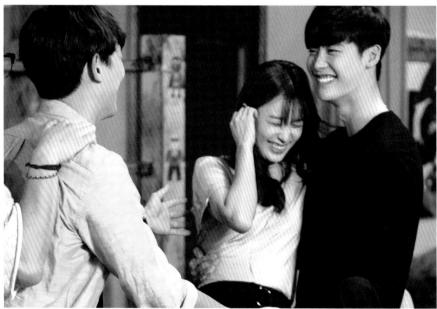

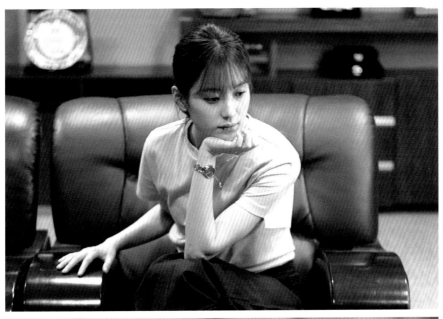

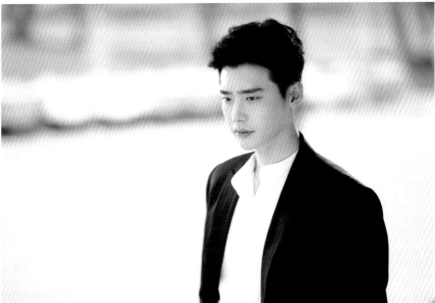

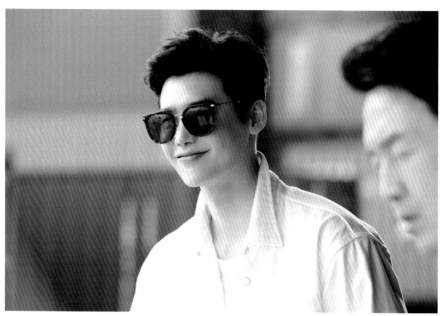

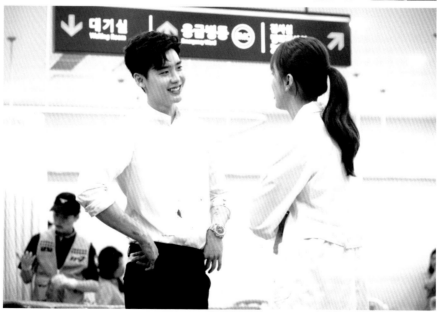

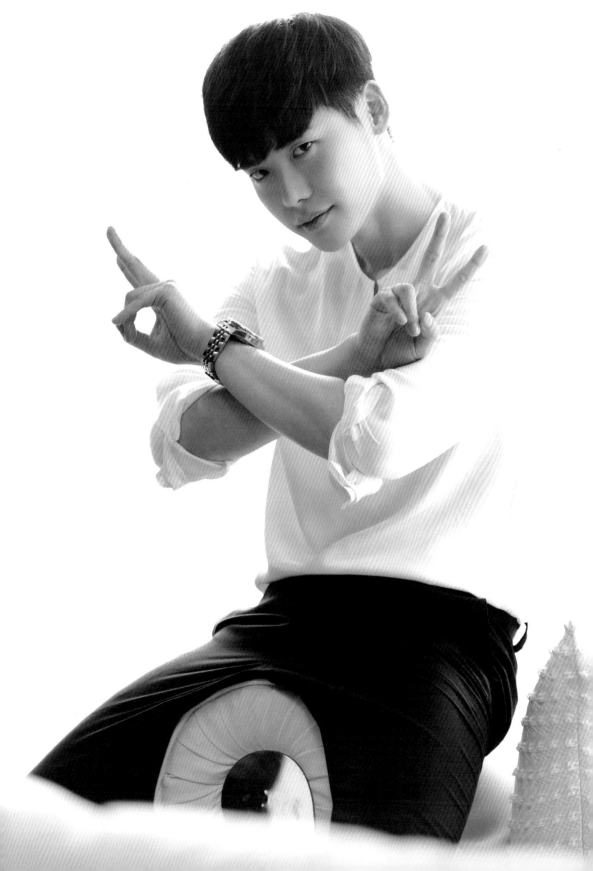

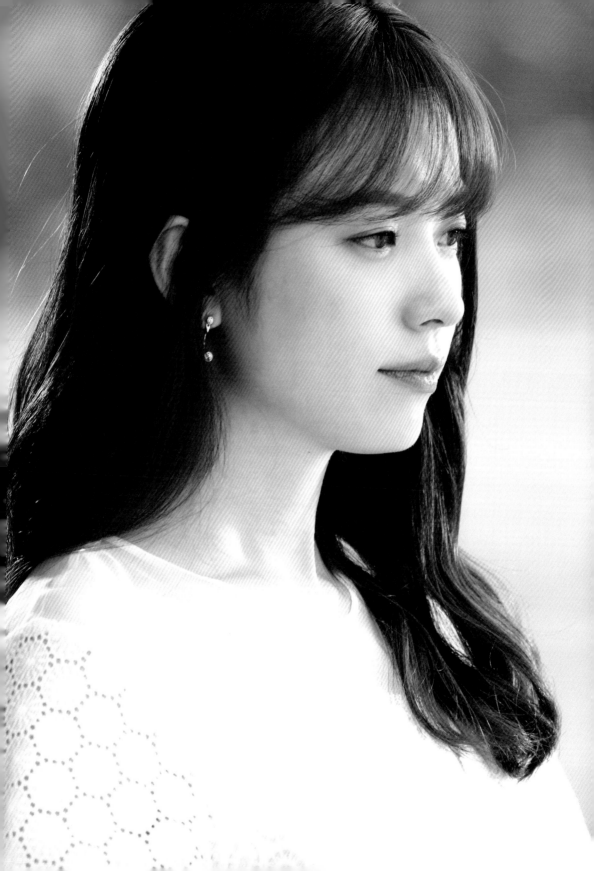

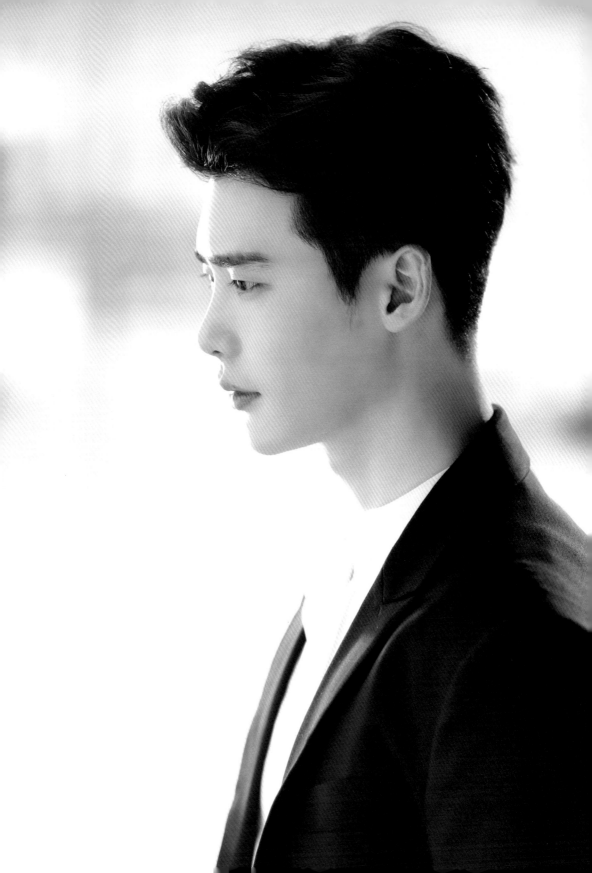

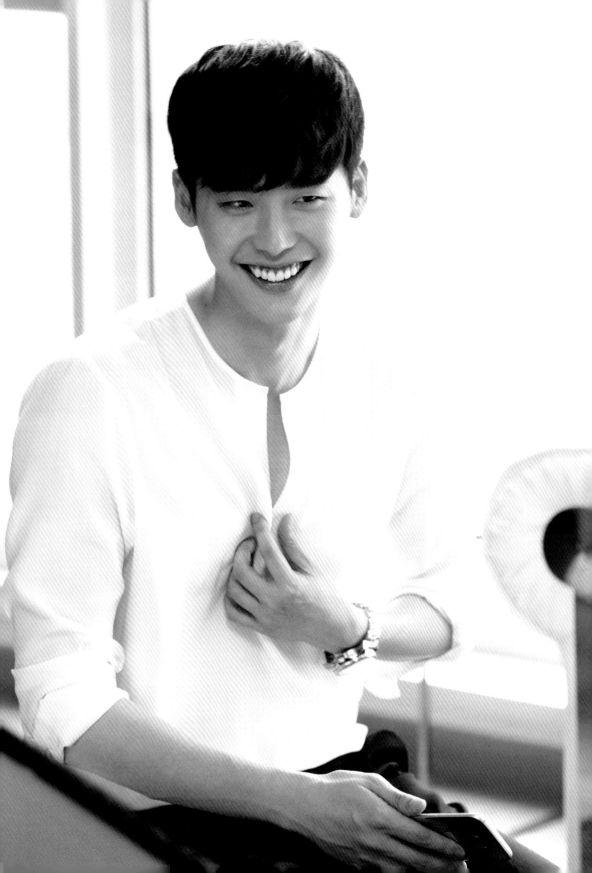

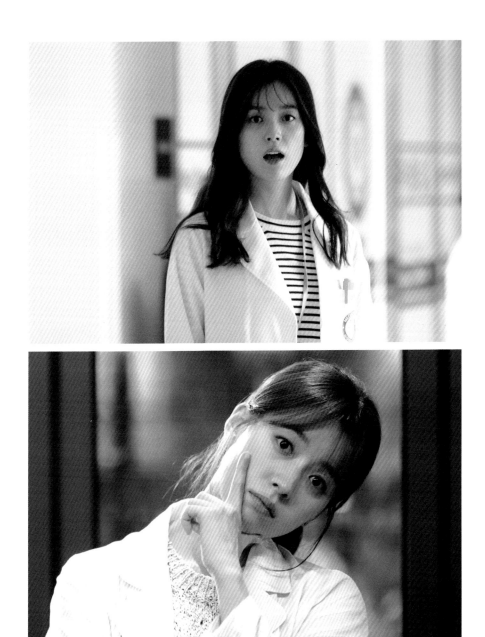

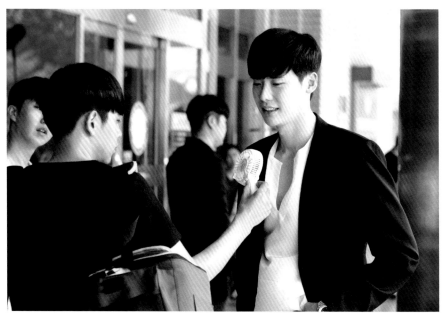

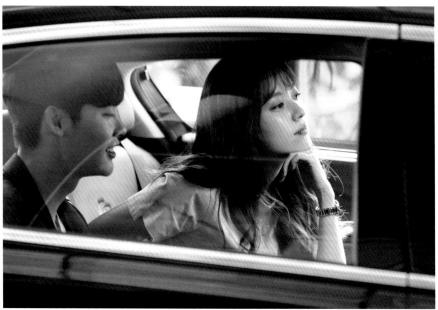

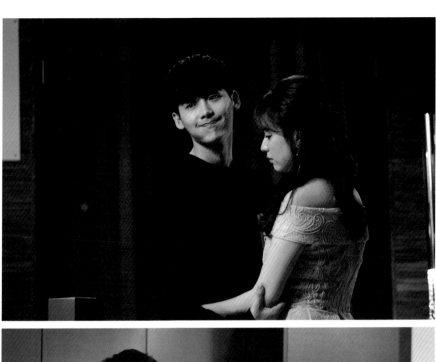

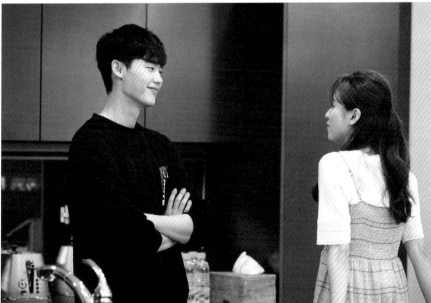

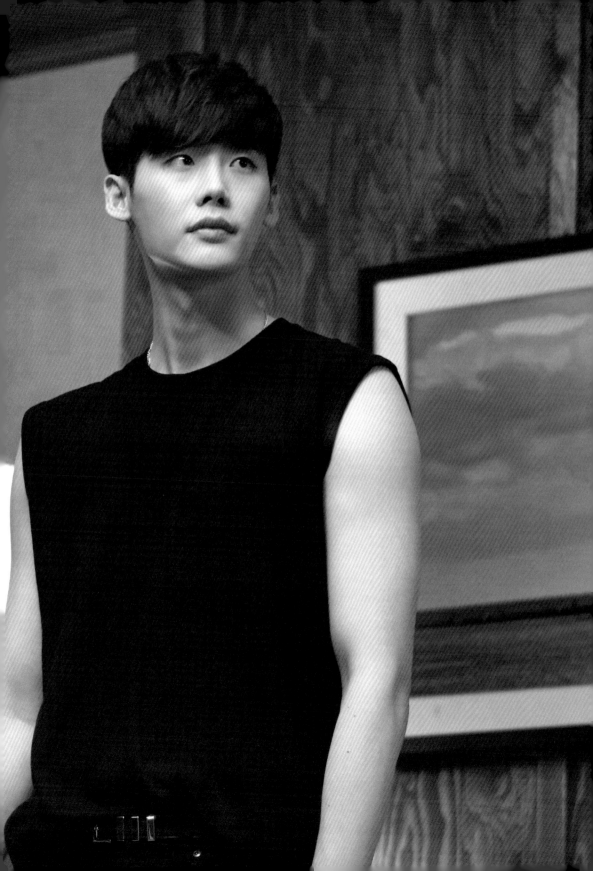

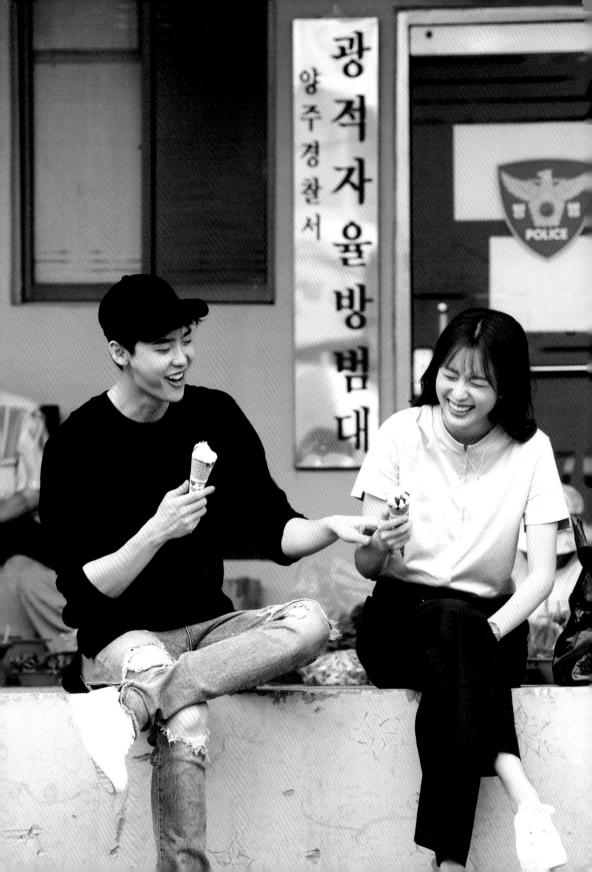

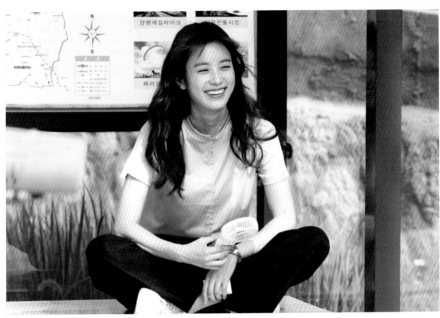

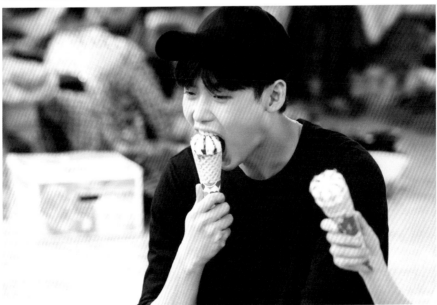

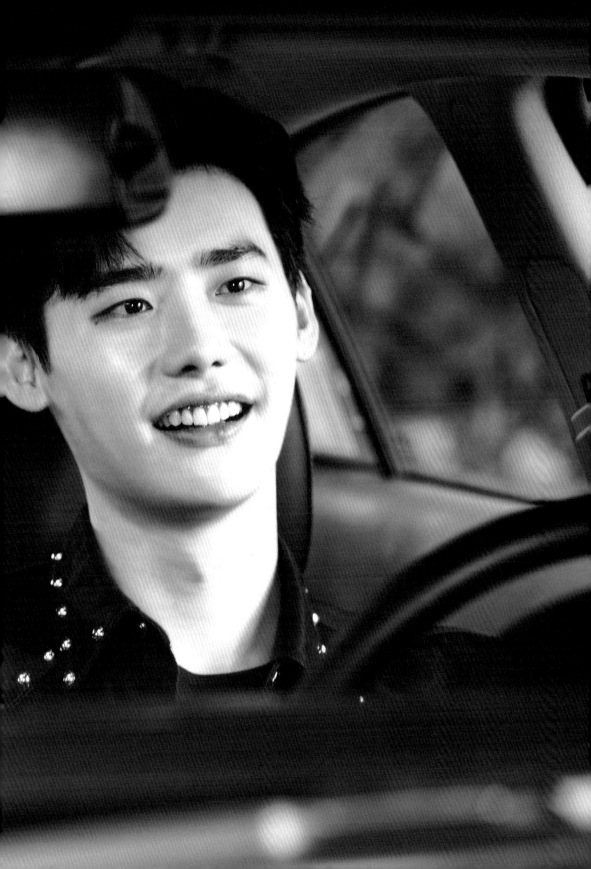

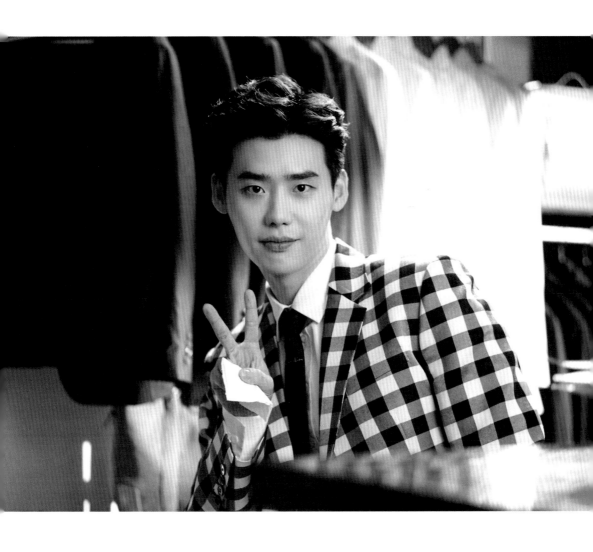

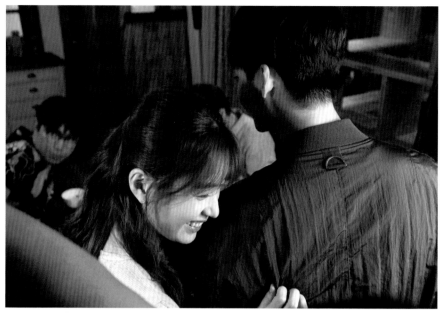

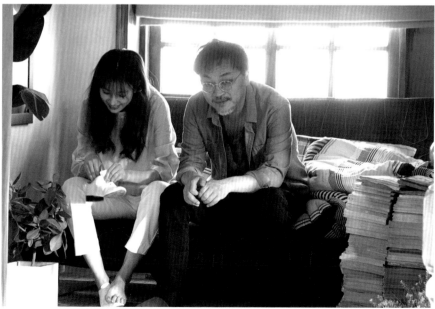

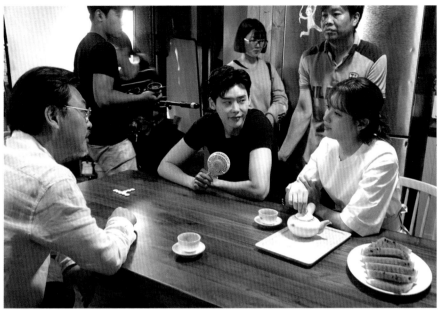

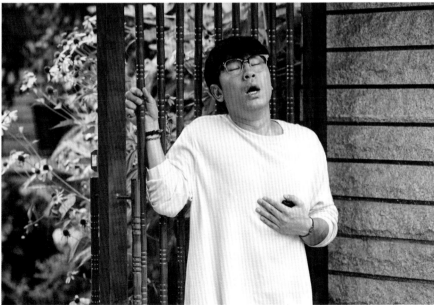

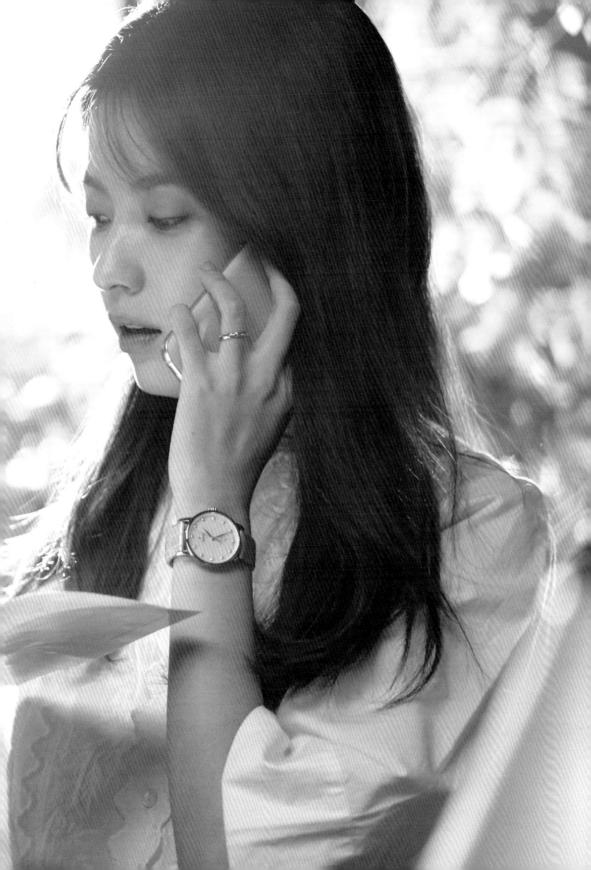

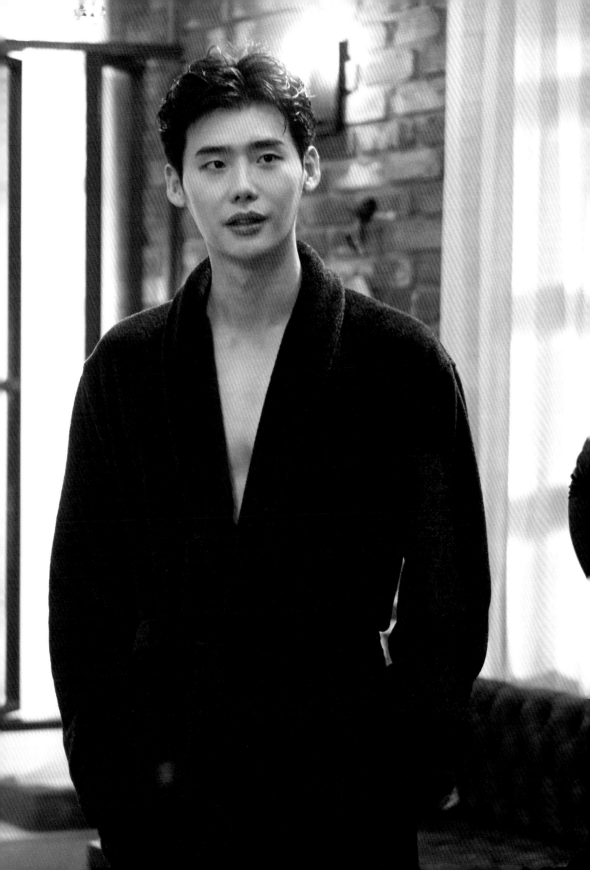

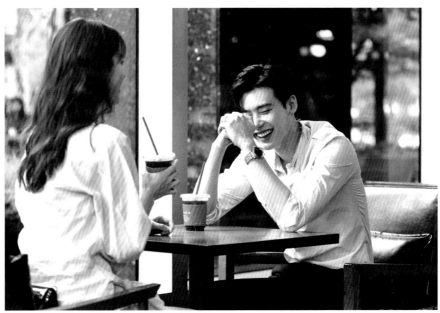

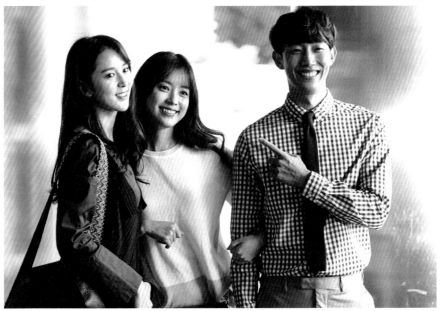

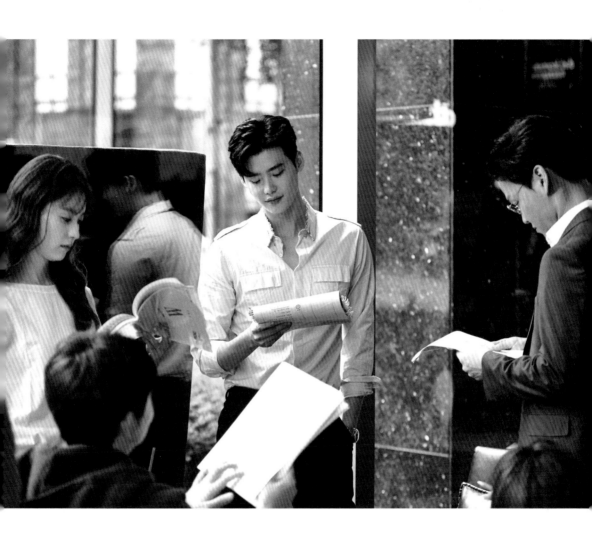

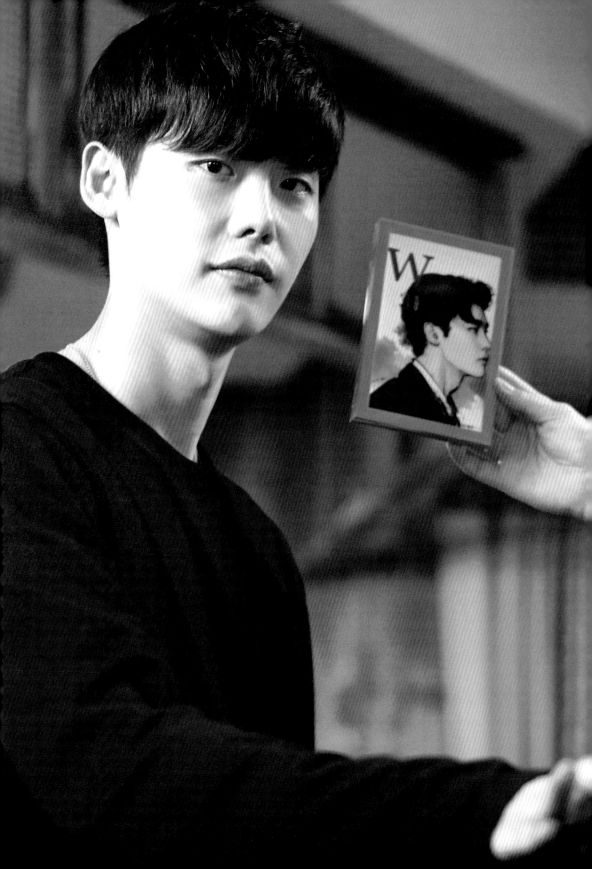

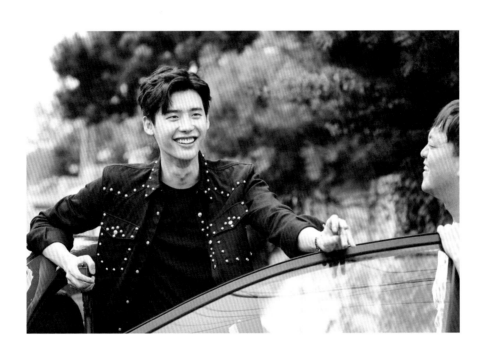

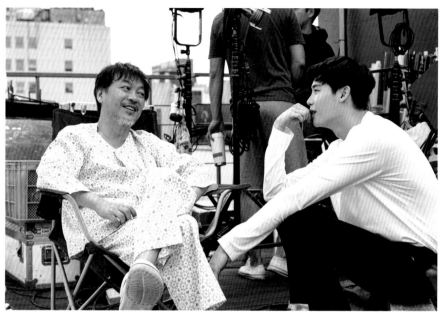

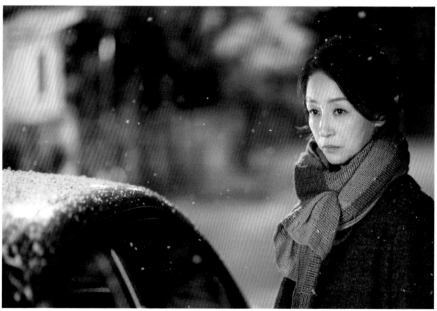

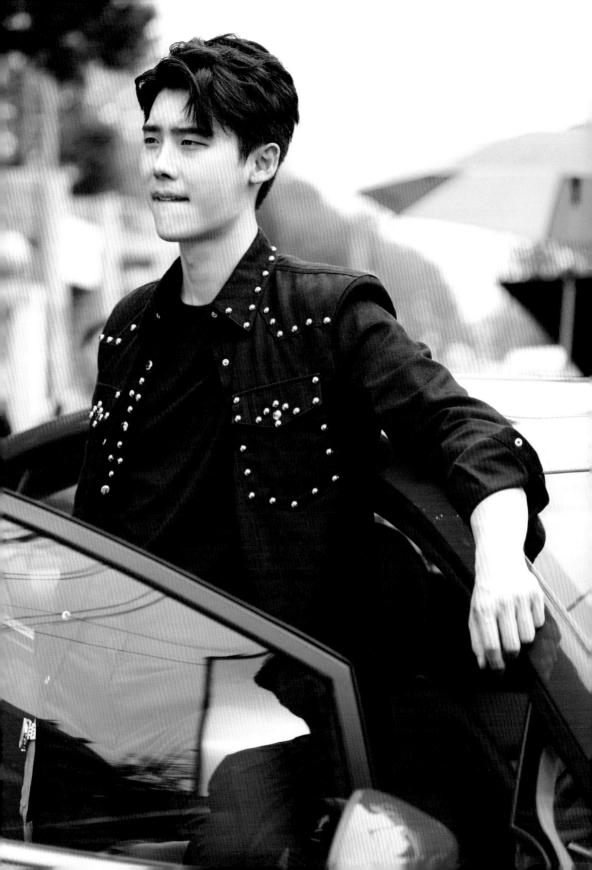

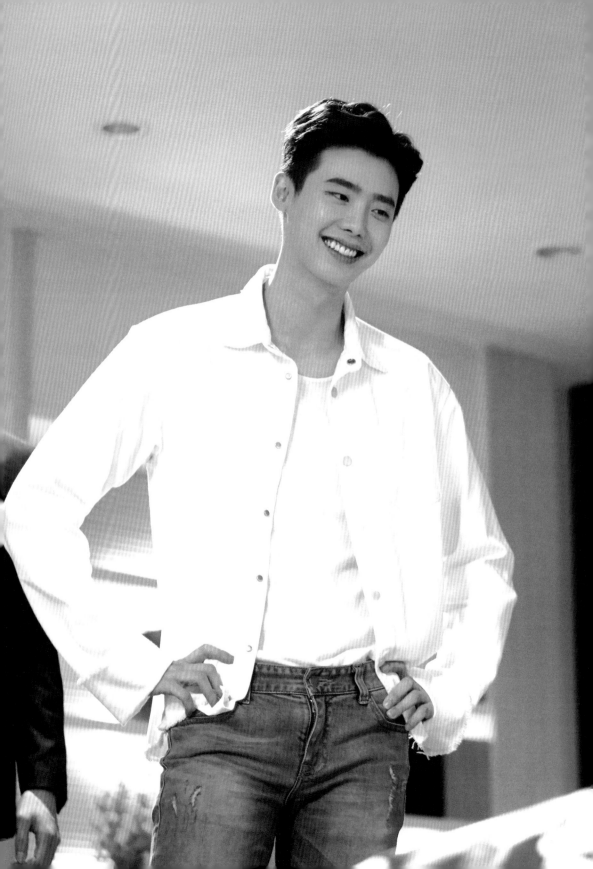

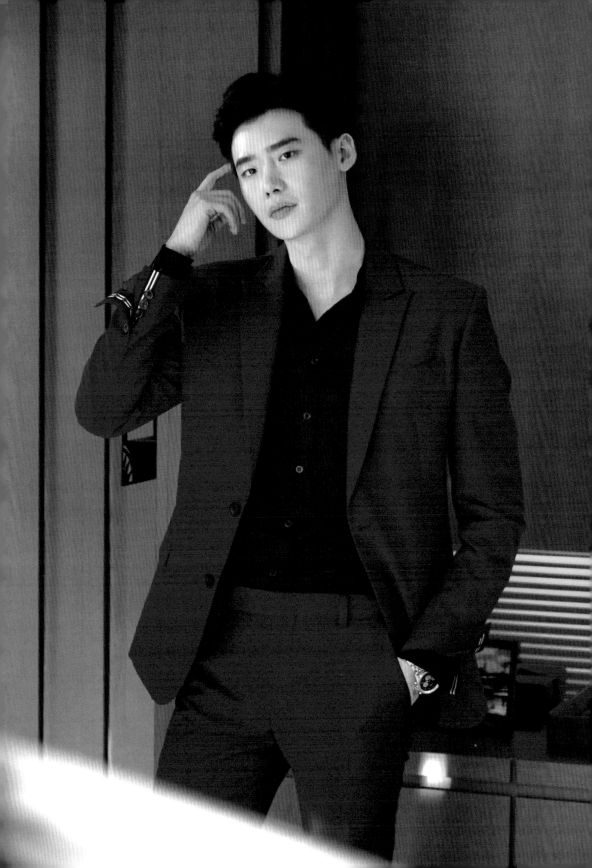

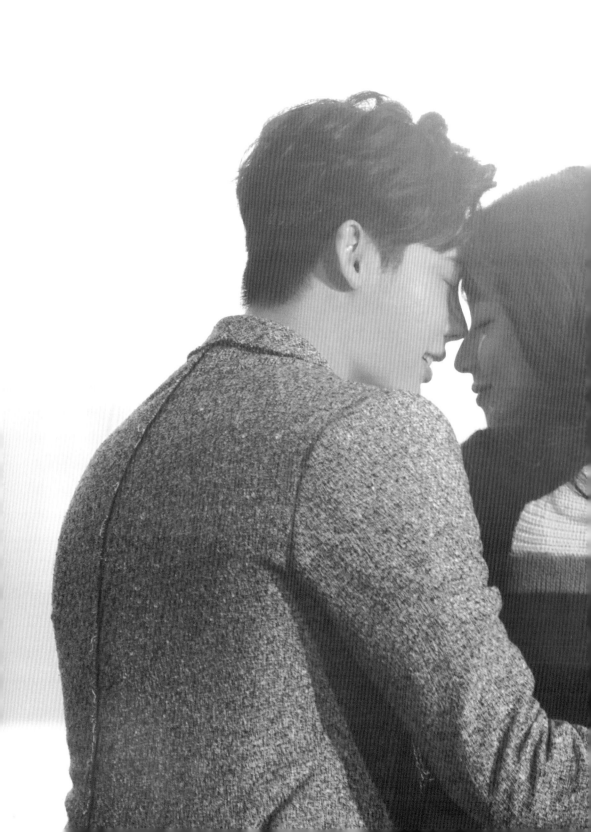

Life 系列 032

兩個世界：珍藏影像寫真

製　　　作 —— Chorokbaem Media
攝　　　影 —— 金到炫
譯　　　者 —— 張鈺琦
主　　　編 —— 陳信宏
責 任 編 輯 —— 尹蘊雯
責 任 企 畫 —— 曾睦涵
美 術 設 計 —— 我我設計 wowo.design@gmail.com
董 事 長 —— 趙政岷
總 經 理
總 編 輯 —— 李采洪
出 版 者 —— 時報文化出版企業股份有限公司
　　　　　　　10803　臺北市和平西路 3 段 240 號 3 樓
　　　　　　　發 行 專 線 ——（02）23066842
　　　　　　　讀者服務專線 ——（0800）231705・（02）23047103
　　　　　　　讀者服務傳真 ——（02）23046858
　　　　　　　郵撥 —— 19344724　時報文化出版公司
　　　　　　　信箱 —— 臺北郵政 79~99 信箱
時 報 悅 讀 網 —— http://www.readingtimes.com.tw
電 子 郵 件 信 箱 —— newlife@readingtimes.com.tw
時報出版愛讀者粉絲團 —— http://www.facebook.com/readingtimes.2
法 律 顧 問 —— 理律法律事務所 陳長文律師、李念祖律師
印　　　刷 —— 詠豐印刷有限公司
初 版 一 刷 —— 2016 年 10 月 14 日
定　　　價 —— 新台幣 550 元
（缺頁或破損的書，請寄回更換）

時報文化出版公司成立於一九七五年。
一九九九年股票上櫃公開發行；二○○八年脫離中時集團非屬旺中，
以「尊重智慧與創意的文化事業」為信念。

國家圖書館出版品預行編目資料

W ／兩個世界：珍藏影像寫真 / Chorokbaem Media 製
作；金到炫攝影；張鈺琦譯 -- 初版 . – 臺北市：時報文化，
2016.10
面；　公分 . -- (Life；032)

ISBN 978-957-13-6793-4(精裝)

1. 電視劇 2. 韓國

989.2　　　　　　　　　　　　　　　105017716

ISBN　978-957-13-6793-4
Printed in Taiwan